書法與認知

高尚仁
管慶慧 著　　東大圖書公司 印行

國立中央圖書館出版品預行編目資料

書法與認知／高尚仁，管慶慧著.--初
版.--臺北市：東大發行：三民總
經銷，民84
　　　　面；　　　公分.--（滄海叢刊）
參考書目：面
ISBN 957-19-1808-3（精裝）
ISBN 957-19-1842-3（平裝）

1.書法—哲學，原理

942.01　　　　　　　　　　84007815

ⓒ 書　法　與　認　知

著作人　高尚仁　管慶慧
發行人　劉仲文
著作財
產權人　東大圖書股份有限公司
　　　　臺北市復興北路三八六號
發行所　東大圖書股份有限公司
　　　　地　址／臺北市復興北路三八六號
　　　　郵　撥／○一○七一七五——○號
印刷所　東大圖書股份有限公司
總經銷　三民書局股份有限公司
門市部　復北店／臺北市復興北路三八六號
　　　　重南店／臺北市重慶南路一段六十一號
初　版　中華民國八十四年十月
編　號　E 52068
基本定價　叁元陸角
行政院新聞局登記證局版臺業字第○一九七號

ISBN 957-19-1842-3（平裝）

自　　序

　　《書法與認知》是中國書法的心理學研究領域裡的第三冊專著，也是書法的科學性探討的另一項重要的標誌，在此略為敍述，作為交代。

　　從二十年前在港大開始，我們就長時期思索書法做為人類操作行為的一個特類，會有什麼心理學上的意義。最後從傳統的書法論著及古人親身的體驗中取得啟發，嘗試著展開了七、八年的實驗研究。這個時期的研究思路和方向，是沿著書法活動的心、生理現象之本質及其對書寫人身體的效用及影響來進行的。而其間側重的是書者在書寫過程中的精神及生理狀況，也就是古人所說的「修身」及「養性」的現代意義。多年的探索所得累積成書，貢獻大家，這就是我們最早出版的《書法心理學》一書（1986，東大）。該書是書法的科學研究的濫觴，也代表著我們初步的嘗試及努力。

　　在探討書法的身心活動的同一時期，我們對書法藝術的心理學現代意義，也一直多所思索與探討。其間的中心思維，是如何以心理學的客觀態度及書寫行為的科學原理與現象，來討論傳統書法的「創作」與「欣賞」兩大主題；並通過系統分析和歸納的方法，將這個課題的傳統與現代精神裏所展示的原則及要領總結出來，供書者及讀者的思考和參考，《書法藝術心理學》（遠流，1993）就是這項初步成果的報告。其中並且介紹如何根據書者的行為和心理現象特徵，對著名書法家之書法作品，作出示範性的心理解析，這是我們對書法的心理學

探討歷程中的第二個領域，該書也就是這個系列中的第二冊專著。

上述兩冊書法心理學的著作問世以來，幸得港、臺及大陸學界和書法界先進之鼓勵與支持，使我們對這個傳統藝術的科學性研究，增強了研究的動機和信心，同時也感到這些年來我們所走的道路及堅持，並沒有白費，卻也充滿了希望。所以對書法的進一步探索，又鼓足了勇氣，繼續向前奮進努力。《書法與認知》這本書就是近五年來我們對書法行為的深層領域——書者書寫過程中的認知活動如思維、注意等的本質及書法操作對書者認知能力的作用與影響的初步探討。本書的內容全部是以實驗的方法和原則對書法書寫人認知行為的客觀觀察及分析的詳細記錄。總的來說，研究的重點發現，說明書法的操作，對書者的認知活動確定會產生促進作用。長期的實踐也會增進書者之認知能力和效用，這些結果頗符合歷代書法家在長期書法練習過程中所體察出的書法之「益智」作用。這無疑是十分令人鼓舞的科學成果。不過，現階段仍屬探測性研究，也只是一個良好的開端。今後，我們會在這方面做出進一步的開展和檢驗，以對書法所涉及的認知活動，各個層面有更深入和更全面的了解和立論。

本書從開始到完成，涉及研究及編寫二方面的任務。在研究方面，大部分的經費來自香港政府大學與理工學院撥款委員會(University & Polytechnic Grants Committee, UPGC) 所屬策略研究項目(Strategic Research Grants)之一書法與認知研究專案經費的支持，得以完成。最後二章所報告的實驗研究為期較早，其費用後由香港大學研究與會議委員會 (Conference & Committee on Research Grants) 的補助。港大此一委員會在過去二十年一直提供經費和肯定並支持我們對書法心理學的研究。對這兩個機構的這些鼓勵，我們深表最大的謝意和敬意。

　　在實際研究方面，幾年來的實驗工作能夠順利進行，早期受惠於上海華東師範大學心理系郭可教教授多次討論及他的實驗研究。書中所報告的實驗之進行，香港之外，曾在北京及廣州進行，其間，港大心理系之譚力海博士的協助施測及分析備極辛勞，使實驗工作順利完成。我們要特別致以深切感謝。本書成書初期，資料的整理和文獻的回顧，得到華南師範大學心理系李雅林博士的鼎助。書稿之打印及圖表的製作，全由港大心理系同事李賀蓓女士細心和耐心的操勞才能提早完成。對他們兩位熱心支持和幫助，我們也深深地表示感謝。再下來，整個研究過程中香港大學心理系提供了資源和行政上的支援，廣州華南師範大學心理系及北京師範大學也提供了實驗期間的合作和協助，在此一併致謝。最後，我們衷心希望本書能給讀者對傳統書法的科學真諦一些新的認識及思考，並也希望更多有識之士，能加入這個科研行列，共同為傳統書法之現代化研究努力。但是，本書所展示的，也只是這個主題探討的初步工作及初步成果，缺點必定很多，尚望專家、學者和讀者不吝隨時賜教是幸。最後，我要對東大圖書公司表達至深的謝意：負責人劉振強先生熱心文化與學術事業的傳播，再次鼓勵並慨允此書的出版，使我們的研究成果能夠早日問世，與讀者共享。

高尚仁　管慶慧

一九九五年八月

書法與認知

目　次

第一章　書法與認知

——傳統與文獻

　　書法是中國的傳統藝術瑰寶，是重要的文化遺產。千百年來，國人對書法的興趣經久不衰，對其之研討也浩若煙海，各種有關書法的藝術論述林林種種，散見於文史篇牘中，試圖給後人以藝術啟迪。誠然，書法作為一種藝術，對其研討的當然是以其藝術和美學價值為主流。然而，如若進一步探究書法的內涵和功能，則會發現書法的價值不僅僅停留在藝術這一層次上。粗而觀之，書法藝術歷時久遠，可為藝術史的研究對象；書法以文字為本，是文字書寫的藝術表現，可成為文字學的研究對象；書法具有達意功能，屬文化技能之一，故可納入社會學的研究範疇。盡言之，書法的運作是中國人一種具體的心理活動，如同閱讀、說話一樣。書法作品是書者活動的結果，可體現書者的心理特徵。因此，書法也可以作為心理學的研究對象。

　　心理學是研究人的心理現象的科學。心理現象一般可分為兩類：一是心理歷程 (processes)；二是心理特徵 (characteristics)。

　　人的心理歷程如感覺、知覺、學習、思維、記憶等等歷程，是極其錯綜複雜而時時變動的。這些歷程各具特色而彼此相異。例如學習歷程與感覺歷程不同，不能以感覺的歷程來描寫學習歷程，也不能以學習歷程來敍述感覺歷程。此外，這些心理歷程還有一個單純的特點，在研究的過程中，可以不受其他心理歷程的影響。譬如，當我們研究感覺歷程時。可以不考慮學習因素，當研究學習歷程時，可以不

考慮知覺因素。由於這些心理歷程具有獨特性和單純性兩種特徵，所以也叫做基本心理歷程 (fundamental psychological processes)，其他的心理層面如心理發展、社會行為及變態行為等等，因為不具備這兩種特徵並且彼此互為影響，所以也叫做複雜心理歷程。一般來說，我們可以用基本心理歷程來描寫複雜的心理歷程，例如，發展行為可以從感覺、知覺、學習和思維各方面來理解。但是若用複雜心理歷程來說明基本心理歷程就比較困難（劉英茂，1978）。

心理特徵，指的是個人所具有的各種持久和重要的心理特點。例如，我們每人在才能、興趣、氣質和性格等方面和別人都有所不同，並且各人皆有差別，各具獨特的一面。這些興趣、才能和氣質就構成人們的主要心理特徵。一個人的各種心理特徵的整合，就形成了他的個性。心理學的任務之一，就是客觀地來研究人的各種心理特徵的形成與發展背後的基本規律。人的心理活動的兩大類別 —— 心理特徵和心理歷程 —— 彼此是密切關聯的。心理特徵會在人們的各種心理歷程中表現出來。同樣地，心理特徵的形成也密切的受到各種心理歷程的影響。心理學家之所以將人的心理活動分為心理特徵和心理歷程兩大類別，為的是便於討論、分析和說明行為現象，並符合科學的精神。心理學的任務就在於用科學的方法探討人的各種心理現象的本質、發生、發展以及功能的原則和規律 (Eysenck, Arnold & Meili, 1973)。

尤其值得注意的是，近年來認知心理學在心理學領域得到長足的發展。以認知心理學的研究範圍上看，它所探討的主要是與人的內心思維的方法、形成及過程等有關的問題。一般來說，人的思維是借助文字、語言及各種符號形成的。通俗地講，人們利用語言、文字及符號等在內心表達自己的意念和思想，這個行為就是認知行為。然而，

儘管對認知的界定從狹義上主要指思維活動，但要達到思維這一層面，尚須外在信息的吸收和貯存階段。若將人腦的認知模擬爲電腦的工作流程，人的認知行爲可包括信息的貯存、信息的處理、及信息的輸出諸多階層。從這個意義上講，人們對信息的注意、信息的知覺、信息的記憶、信息的思維以及思維時所借助的語言、意象（image）、動作等均可列入認知心理學的研究範疇。

書法作爲書寫活動的一種，已經涉入心理學研究範疇近四十年的歷史。從研究課題上看，凡與書寫行爲有直接關係的心理活動和特徵，都可納入書法心理研究的範圍，其領域遍及發展心理學、認知心理學、學習心理學、心理生理學（psychophysiology）、神經心理學（neuropsychology）、個性心理學、肌動論（motor theory）、功效學（ergonomics）等具體學科（高尚仁，1986）。若從書法和認知心理二者的關係看，人們在書寫過程中自始至終與認知心理密不可分。一方面，認知過程是書法活動賴以形成的基礎。欲書時，須以注意排除雜念及外物干擾，以知覺辨別所寫字體，以記憶保持字的各種特徵，以意象和思考達到創新求意，以肌動控制得到最終產品。另一方面，書法之運作也會影響書者的認知活動。眾所周知，書法是一種特殊的書寫形式，它所使用的書寫工具是毛筆，因而與一般書寫相比在認知活動上有更高的要求。如若人們經常處於書法所要求的特殊認知活動中，無疑會增強或改善認知能力。

實際上，通觀歷代對書法的論述，儘管它們大都爲書者的心得和主觀體驗，無嚴謹和縝密的科學體系，但在書法與認知的關係上也不乏眞知灼見。本章試圖從歷代書論和現代心理學的角度分別對有關書法和認知的探討作一概述。

一、書法和認知——傳統的研究

如果對書法活動從表達深度上加以劃分，人類接觸外界種種現象和事物，是通過感覺系統的吸收、辨認、知覺系統的解說和認識，然後才能對過去的經驗有所聯結和認知，以造成我們對周遭現象的認識。古人在數千年前對此早有精闢的認識。墨子說：「知以目見，而目以史見，而火不見。」（《經說》上），指的就是視覺對感覺和知覺的絕對重要性。荀子也說過：「耳目口鼻形態，各有接而不相貌也，夫是之謂天官，心居中虛，以沾五官，夫是之謂天君。」（《天論》），而他強調的，正是人的五官分工，各掌不同類別的外界現象，並且以心為居中，用現在心理學的觀點，即是指心理的中樞活動根源，也是人的高等認知行為（cognition）。

書法是一特殊的藝術行為，必然也受制於心理學所探討的知覺和認知兩個層面。但是，如果對書法活動從表達深度上加以劃分，似乎可以分為兩個階段：書寫演習階段和書法創新階段。書法演習也就是書法技能的獲得，在傳統上，這一階段注重的是對字帖重複臨寫。而書法創新階段則是書者自己的創作過程。若從心理學的角度看，雖然這兩種形式的書法活動都要經歷感知、記憶、思維等認知階段，但其具體的活動卻不盡相同。如演習中書者的知覺主要著眼於對字帖上字的大小、形態以及特徵等；而創新中書者的知覺除著重於對已有字帖的審視外，還可能包括對外界（如大自然）的觀察以獲取創作的靈感。由於古人對書法的思考繁雜而又少於系統性，本章在介紹古人對書法和認知的論述時，只限於書法一般運作和認知之間的關係上，對於書法創作中認知活動的探討，不在本章的探討之列。

（一）書法的學習原理

1.書法學習初階：摹、臨而後寫

「摹書最易，唐太宗云：『臥王濛於紙中，坐徐偃於筆下，可以嗤蕭子雲』。唯初學者，不得不摹，亦以節度其手，易於成就。其次雙鉤摹搨，乃不失位置之美耳。」

臨書易失古人位置，而多得古人筆意；摹書易得古人位置，而多失古人筆意。臨書易進，摹書易忘，經意與不經意也。夫臨摹之際，毫髮失真，則神情頓異，所貴詳謹。

── 姜夔《續書譜·臨摹》

要之，每習一帖，必使筆法章法透入肝膈，每換後帖，又必使心中如無前帖。積力既久，習過諸家之形質性情無不奔會腕下，雖日與古為徒，實則自懷杼軸矣。

── 包世臣《藝舟雙楫》

古之名家者，能遍臨古碑，皆有一二僻碑，為其專意模仿，學之既深，亦有不能盡變者。

── 康有為《廣藝舟雙楫》

作書須自家主張，然不是不學古人；必看真跡，然不是不學碑刻。

以前確也有些人把書法說得過分神秘；什麼晉法、唐法，什麼神品、逸品，以及許多奇怪的比喻……；在學習方法上，提倡機械的臨摹或唯心的標準；在搜集範本、辨別時代上的煩瑣考證；這等等現象使人迷惑，甚至引人厭惡。

── 啟功《關於書法墨跡和碑帖》

臨要眼準手巧，眼之所得而能盡出於手，才能稱之為善臨者。

——黃綺《書中五要：觀、臨、養、悟、創》

　　心理學對學習的討論，偏重於對基本原理的樹立和驗證，這於書法也不例外。若以現代心理學的觀點與態度來考察古代對書法學習所提出的原則和要領，雖然不免有對古人不公之處；但是科學知識，尤其是心理科學的題材，還是對個人的體會和意見有所重視。從這個態度來分析上面的語錄，就可發現古人對書法學習的若干論點，是符合現代科學精神的。

　　首先，書法學習自古以來一直強調摹、臨和寫的三個不同階段，而這個順序也代表循序漸進的習書程序。摹書的最大特徵就是範字直接呈現在眼前，書者之任務係精確地描畫出範字的全部特徵。此時，書者的眼、首和項部的移動最少，其在摹寫時受到的干擾也最低，所以有利於初習者的遵循。傳統的摹寫方式包括描紅、塡黑、映格和脫格等，然後才演練到臨書。臨書的特色是書者必須看到範字後，用手和筆把它重新組合出來，範字與寫出的字之間是有一定的空間距離的，書者的視覺和認知的狀況與其在摹書時有所不同。臨書可分為「對臨」和「背臨」兩種，分別代表認知活動的淺深。最後，當摹、臨到了相當的程度，可以達到不需要範字的引導而可從記憶中自動寫出字的形象的時候，就是書法中所謂的「寫」或「自寫」的最高階段。「摹」，「臨」和「寫」作為書法運作的三個類別和書法學習的三個階段，是有相當心理學的理論基礎的 (Kao, Shek & Lee, 1983; Shek, Kao & Chau, 1985; 高尚仁，1982)。這是古代書論家的智慧經過現代心理實驗已經證實的例子。至於「臨書易失古人位置」和「摹書易失古人筆意」，以及「臨書易進，摹書易忘」的看法，就必

須用客觀的方法加以驗證了。

　　我們的研究（高尚仁，1986）採用書寫時書寫者的心率變化來測量書法運作時的負荷量或工作量。結果表明，摹書時者的心律降低的幅度大於臨書，臨書又大於自寫。也就是說三者在操作時對書者的注意上的要求，分別不同。也可表示書者在寫字時對周圍環境的敏感程度彼此不同。摹書、臨書，及自寫之間彼此又有頭部移動、眼動及體動上的不同要求，所以尤其對學書的人來說，還是以摹爲首先，最易掌握，其次是臨書。傳統經驗的依序經過科學的考驗而確定了次序及學習的先後，是件令人鼓舞的嘗試和成果。至於傳統書論所說摹書能得「形似」，而少「神似」；臨書，多得「神似」而少「形似」的看法，目前只能被認爲是經驗之談之外，還不能提出理論或實證上的證明。尚得識者進一步地努力。

　　書法臨摹的學習過程，古人常將之視爲一成不變的鐵律，點點、劃劃、句句必須以被臨仿者的字蹟或碑帖範本爲依歸，這是一種誤解，也是傳統的保守思想。以現代的觀點來說，自寫是臨摹的目標，在達到能够運用自如之前，遍臨古蹟，或碑、帖專臨千百遍，都是前人的經驗的累積或個人的偏好及學書習慣。但是學習告一段落後，要「自家主張」，「學法爲人」，「變法爲出」各自開展個人書法的風格與面貌，才是正確習書與寫字的態度。

2.臨摹的密度與部件之練習

　　　　「書貴熟後生，書貴熟，熟則樂；書忌熟，熟則俗。」
　　　　「冷看古人用筆，不貴多寫，貴無間斷。」

　　　　　　　　　　　　　　　　　　　——姚孟起《字學憶參》

　　　　「行筆之間，亦無異法，在乎熟之而已。」

<div align="right">——康有爲《廣藝舟雙楫》</div>

「又有謂學書須專學一碑數十字，如是一年數月，臨寫千數百
過，然後易一碑，初一年數月，臨寫千數百過，然後易碑亦如
是。」

<div align="right">——康有爲《廣藝舟雙楫》</div>

「凡成家的字都是積久逐漸而成的。」

<div align="right">——潘伯鷹《書法雜論》</div>

「學書之法，非口傳心授，不得其精，大要須臨古人墨跡，佈
置間架，擔破管，畫破被，方有工夫。」

<div align="right">——解縉《春雨雜述·論學書法》</div>

　　語錄中另有幾則，都談到「書貴熟」，「熟習兼通」、「熟後自
知」等等看法，強調的是不斷地練習以求達到「熟能生巧」的境地；
其間所費的功夫愈大，熟的程度愈強，因之也愈能對書法的操練和運
作有所助益。這些名言所說的，其實就是心理學中所談的「超越學
習」(overlearning)，即是說我們學習某個技能或知識，在完全領
會和掌握之後，仍須不斷地演練或學習以達到記憶的強化作用。古人
對書法的「教」與「學」，所提出的要訣和觀點，是很有科學精神
的。至於解縉提及學書要求「擔破管，畫破被，方有工夫」的說法，
其主旨應該也是重視鍥而不捨的練習功夫，從而自「超越學習」之
中，取得實益罷！

　　心理學對於學習過程中學習者應當連續學習還是分段學習的看法
有兩種。其一是強調並重視集中式(massed practice)學習，即把該
學的事物以較累積性的方式來集中練習。其二是把該學的事物加以分
段或分配，以較多次數但每次少量的方式來練習。第二種方法在技能

練習方面的應用甚廣。文前所列姚孟起所說「冷看古人用筆，不貴多寫，貴無間斷。」就很能符合分配學習 (distributed practice) 的精神。可見古人從實踐生活中得到的體驗，有時實在是非常的寶貴。

> 「八法起於隸字之始，後漢崔子玉、歷鍾、王已下，傳授所用體該於萬字。」
> 「大凡筆法，點劃八體，備於『永』字。」

<div align="right">——張懷瓘《玉堂禁經·用筆法》</div>

> 「聚字成篇，積劃成字，故劃有八法。唐韓方明謂八法起於隸字之始，傳於崔子玉，歷鍾、王以至永禪師者，古今學書之機括也。隸字即今眞書。」

<div align="right">——包世臣《藝舟雙楫·述書下》</div>

> 「所謂篆法，不可驟爲，須平居時先能約束用筆輕重，及熟於畫方運圓，始可下筆。」

<div align="right">——陳槱《負暄野錄·章友直書》</div>

另一項與書法學習直接相關的問題，是我們有無可能把漢字書寫的種種動作作出分類和比較，以便整理出幾項最基本的書寫動作，使學習書法的人經由對這些動作的練習而達到寫字上的「事半功倍」之效。基本動作的分析有必要，而且這種工作對促進和推廣書法的活動有一定的貢獻。此外，這份努力也具有動作研究方面理論性的意義。歷代書論家對這個問題作了不少的思索和討論。「永字八法」或簡稱「八法」的動作原則，就是古代書法界的重要論說之一。可見古人對書法運作的基本動作早已有人注意。歷代論者的修正和發揮使「八法」的精華引申到「使筆」的其他變化上面。陳槱強調篆法筆劃方圓的熟練與用筆輕重的訓練，也屬同類的觀點。不論如何，歷代對基本

書寫動作的分析和辯論，頗具科學的態度，並且以追求動作的共同性和普遍性爲探討的目標。只是八法的具體動作分類尚不見以實驗的方法對之加以考驗。目前，八法或其他古代對書寫基本動作的分析，還不能明確地說明這些動作之間是否果眞有所不同，能否涵蓋漢字組成的所有動作類型；是否熟悉了這些動作之後，就能熟知所有漢字的寫法；也許將來的實驗研究會證明，漢字的基本書寫動作多於或少於這八種。這都是未知答案的問題，卻也提供了我們進一步思考和研討的基礎。

3.書法習練之重點原則

認識了毛筆的功能，就能理解如何用法，可以得心應手。在點畫運行中，利用它的尖可以成圓筆； 利用它的齊， 就能成方筆。

———沈尹默《歷史名家學書經驗讀輯要釋義》

我不以爲筆管必須垂直了才寫得出「中鋒」。……運用之際，筆管必然會左右傾動，不可能垂直。

———潘伯鷹《書法雜論》

夫善執筆則八體具，不善執筆則八體廢。

寸以內，法在掌指；寸以外，法兼肘腕。掌指，法之常也，肘腕，法之變也。

———鄭杓《衍極》卷五

夫執筆在乎便穩，用筆在乎輕健，故輕則須沉，便則須澀，謂藏鋒也。不澀則險勁之狀無由而生也，太流則便成浮滑，浮滑則是爲俗也。

———韓方明《授筆要說》

將欲順之，必故逆之；將欲落之，必故起之；將欲轉之，必故
折之；將欲掣之，必故頓之；……書亦逆數焉。

<div align="right">——笪重光《書筏》</div>

　　古代書法的論著，對執筆、運筆的談論最多，因其與認知活動的
關係較間接，故不在此詳述。但基本的手、筆協調原則，要注意對毛
筆的特性、功能、種類，以便經由練習而達到「得心應手」、「能
穩」、「能便」的自由運用的境地，則是上面沈尹默及韓方明共同的
體認。古往今來，書家莫不重視毛筆的「中鋒」，在書寫過程中的角
色。其實是初級習字者爲了要善於運筆，把筆的尖鋒保持在垂直的運
行之中，最能方便及容易書寫，是有道理的。上面笪重光所提的幾個
運筆原則，以點達到中鋒所需的動作。但是若要熟能生巧的人，也筆
筆都用中鋒，恐怕會反而抑制個人書寫風格及個性表現的餘地。倒不
如任之由人自由的發揮較合行爲的原則。又鄭杓所言字的大小與手腕
運作的要求，是合乎功效學的原理的。總之，手、筆之間的配合，要
與字、體、動及鋒各種因素的存在一倂來討論。

　　作字惟有用筆與結字，用筆在使盡筆勢，然須收縱有度；結字
在得其眞態，然須映帶勻美。

<div align="right">——馮班《鈍吟書要》</div>

臨池之法：不外結體、用筆。結體之功在學力，而用筆之妙關
性靈。

<div align="right">——朱和羹《臨池心解》</div>

先學間架，古人所謂結字也；間架旣明，則學用筆。間架可看
石碑，用筆非眞跡不可。

　　　　　　　　　　　　　　　　　　——馮班《鈍吟書要》

　　至如初學分布，但求平正；既知平正，務追險絕；既能險絕，
復歸平正。初謂未之，中則過之，后乃通會。通會之際，人書
俱老。

　　　　　　　　　　　　　　　　　　——孫過庭《書譜》

　　凡作書要佈置，要神采，佈置本乎運心，神采生於運筆，真書
固爾，行體亦然。

　　　　　　　　　　　　　　　　　　——宋曹《書法約言》

　　另外一項初學者要注意及勤練的原則，是要學著掌握書字的筆劃
組合、結構、及全字的安排與佈置。毛筆不同於硬筆，其點劃之大
小、輕重，些微的差錯都足以影響全字的空間、距離、形貌、氣勢的
變化，因此筆的運用配合以點劃文字的結構性考慮，常常是書法進階
過程中必備的條件及要點。佈置性的安排，初學因手、眼動作協調生
疏而不易，但長期的練習會逐漸加強這種能力，並更能體會其間的法
則。當學書者到了成熟並能自由揮動筆墨，隨意創作之時，結體及分
佈的特殊表現，往往會構成個人書法風格的重要因素。

（二）學習轉移：書法中的「事半功倍」概念

　　我們在日常生活裏經常會考慮如何充分利用已得的知識和技能，
使之發揮到新的技能或新的經驗上。傳統的說法把這叫作「舉一反
三」或者「事半功倍」的效益。我們不斷的進步，其中一項重要的
原因就是我們時常在利用已有的知識幫助我們面對新的難題和新的情
境。這種能夠鑒往而知今的能力，在心理學上叫作「學習的轉移」
（transfer of learning）。因為過去的經驗對現在或未來的學習有時

很有助益，有時不但沒有助益卻反而有所妨礙。所以過去經驗的轉移有正面的，也有反面的影響兩種面貌。書法行爲既然是心理學探討的對象，當然也能從學習轉移的觀點來對它加以分析。不過我們對書法行爲的「轉移性」比較偏重其正面的意義；即是從書法的學習或練習之中，那些原則或運作方法能够產生最大的長遠效果這方面來著眼的。歷代書論對這方面的討論頗爲不少，其所涵蓋的題材也相當廣泛。

「初學先求形似，間架未善，遑言筆妙。」

「由篆而隸，一畫分作數畫，是由合而分；由眞而草，數畫併作一畫，是由分而合。」

「作楷須明隸法，切忌楷氣。」

—— 姚孟起《字學憶參》

「欲學草書，須精眞書，知下筆向背，則草書不難工矣。」

—— 《黃山谷論書》

「『作大字要如小字，作小字要如大字。』蓋謂大字則欲如小書之詳細曲折，小字則欲具大字之體格氣勢也。」

—— 陳槱《負暄野錄·總論作大小字》

「初學先宜大字，勿遽作小楷，從小楷入手者，以後作書無骨力。蓋小楷之妙，筆筆要有意有力；一時豈能遽到，故宜先從徑寸以外之字，盡力送足，使筆皆有準繩，乃可以次收小。古人先於點畫及偏旁研究習熟，然後結字。」

—— 蔣和《書法正宗》

「作書宜從何始？宜從大字始。」

「草書行書宜從何始？宜從方筆始。」

——康有爲《廣藝舟雙楫》

「學書有序，必先能執筆，固也。至於作書，先從結構入，畫平豎直，先求體方，次講向背、往來、伸縮之勢；字妥貼矣，次講分行布白之章，求之古碑，得各家結體草法，通其疏密遠近之故；求之書法，得各家秘藏驗方，知提頓方圓之用。」

——康有爲《廣藝舟雙楫》

「寫字是不是一定要先從篆隸入手，寫好了篆隸，楷書行書，一定就容易寫好？實際說來，四體寫的一樣好的書家，從古及今是很少的。因爲篆、隸、楷、行究竟是四種迥然不同的形體，各有所表，很難兼擅，某一體多練習些時候，某一體就會寫的好些，這是很自然的。明白了筆法後，先篆隸，後楷，固然可以，先楷後篆隸亦無不可，孰先孰後，似乎不必拘泥。」

——沈尹默《學書叢話》

「我以爲書法除了學齡青少年應該從楷書學起外，一般成人並無循序漸進的必要，完全可憑自己興趣學習喜愛的各家各體。」

「學書從隸書入手，可謂方便易行；也可說是從簡到繁。我贊成先學隸書，再習其他字體。」

「當然，學書是可以從楷書習起的。因爲楷書的結構工整，初學者易於接受。」

——書法研究《書法答問》

書法的學習之初，一般人都會碰到一些有趣和關鍵性的問題，就是如何以最有效的方法和程序來學會書法的運作。若是談論到整個書法的研習而不僅只著眼於字的書寫的話，康有爲所說的「學書有序」

的原則是古今書家共識，即是從整個書寫體系來探討其主要的步驟。他所主張的是先講「執筆」，次講「結構」或叫「結體」，最後才強調「布白」，並以此順序爲習字的先後依據。結體的核心是筆劃的組合及字的成形，而布白的重心卻是書法中字與字之間的結合與分佈，兩者都必須通過「執筆」或「使筆」的具體動作來完成的。可見康氏所言習書的步驟是由簡入繁、由點畫而至字體或篇章的觀點出發的學書的要領。今人胡小石綜合古人見解，把這三項要領進一步整理和分析之後，認爲用筆要辨識字的「方圓」和「輕重」，結體要重視字的「從橫」、「偏旁」和「欹正」。此外對布白的要求則提到有「縱橫皆不分者」、「有縱行無橫行者」及「縱橫行皆分者」三種布白組合形式。這些都是書法學習上的經驗結晶。同時，康、胡二氏所提倡的習書步驟和原則，係從書法行爲的體系思想出發並且能够結合前人的豐富經驗而組成的層次和體系，這是對整體書法的認識與探討方面重要的文獻。

　　其次，談到書法研練中比較具體的效果問題。上面各家的格言和語錄，大致指出兩大單元。其一是探討書體之間的互相影響的問題。我們知道在學習過程中學會了的某一種技能，雖然可能對下一個技能的習得有事半功倍之效。它同時也可能產生「事倍功半」的後果。究竟書法學習中不同的書體的學習順序對其他書體的學習法動有何種影響，是一個需要科學測驗才能決定的問題。書論中所表達的態度並不涉及書體之間的反面影響，即是某一書體先學可能對學習另一書體所可能造成的阻礙作用（心理學中稱爲負轉移作用 negative transfer）。而它們所共同談論的傾向只側重於書體之間之正面效果（心理學人稱爲正轉移作用 positive transfer）。這當然是可以瞭解的，因爲古人的思想領域和科學的水準不同於現代人。語錄中對書體間的正面相互影

響來說，各家見解頗爲分歧，難得定論。孫過庭認爲眞書和草書的筆法有互通之處，並能旁通到篆隸草行各體。但對所謂的共通筆法則是語焉不詳，難加深究。又黃山谷認爲先習楷書才能構成草字的根基。姚孟起主張與此相同，他另外強調的「作楷須明隸法」，就說明了「隸先於楷」的重要。另外包世臣卻認爲篆書是眞草之本，並說「乃知古人無論眞草，皆遣以篆意。」可見大家對書法以那種字體最易掌握，最該先行入手的理論根據，各據一辭，別有千秋。近代書家沈尹默則乾脆主張篆、隸、楷、行四體「是四種迥然不同的形態。各有所長，很難兼擅。」因此主張四體不分先後，都可先學或後學，但學習要點要求熟悉使筆的法則。由此可見我們對書體的特徵及其是否適合書法的入門練習，以及書體之間的互相影響的等等問題，是無法從古訓中取得結論的。雖然歷來書法教師通常都以楷書爲入門書體，他們卻也未必能提出有力的理論依據。所以，書體學習的次序或先後問題，必須採用科學方法來考驗或檢定，才會產生具體可徵的答案。近年作者（1986）以實驗方法探討書法操作時之肌肉運動量所反應的執筆難易程度顯示，學習所應遵循的次序是篆、隸、楷、草各書體，而非傳統以楷爲先的習書規範。可見古訓未必眞正具有客觀的依據。這是我們對許多書法行爲的科學驗證的一個實例。

　　最後，各家各言之中的另一項重點，是書法字迹的幅度與形態在操筆時之互相影響的問題。也就是在書法習作時，究竟是先寫大字呢？還是先寫小字呢？其間的技能轉移程度，以那種次序比較有利呢？此外，在學習行草的時候，應先學方體的字形呢？還是直接學習圓體的字形？這都是有趣的研究課題。米海岳和蔣和二人都主張先習大字然後小字的，這個看法，也是多數書論家的共同看法。但是書字的大小幅度，是個相對的判斷。各人所見不同，不能一概而論。不過

龔啟昌在二〇年代的研究，確曾比較過大、中、小楷書法練習的成績；並且發現以當時小學書法教學所界定的大、中小楷的幅度來看，學童在小楷和中楷上的進步速度比大楷書寫要快。這就初步說明中、小楷或者比大楷要容易掌握。

　　但是是否就能推廣到小、中字（不限於楷體）比大字易學或學得更快就不得而知了。再談到書法習字的圓筆和方筆先後的問題，其實還是楷隸與行草那兩種應該先習的問題。康有爲主張即使行草兩體的演練，也須以方筆爲基礎才是正途。他的原因是「以其畫平豎直，起收轉落，皆有筆迹可按，將來終身作書寫碑，自可方整。自不走入奇褒也。」（康有爲《廣藝舟雙楫》）。這也是大多數書論者的看法。但是強調以圓筆入書爲學習方法的論者卻很少見。恐怕最能接近圓筆入門見解的要算前面提到的沈尹默了。他根本主張行、楷、篆、隸皆可入手，倒不堅持那一種書體必須先於其他書體。總的來說，字體的大小和方圓，與學字的先後順序之間的問題，不是只憑書論或語錄中的見解或主張就能提出合理的解答的。書家和論者的觀察與體驗，終究有受個人差別經驗的影響，頗難推而廣之應用在實際的教學之中。大量的實徵性研究，有如龔啟昌氏對大、中、小楷之實驗比較，是值得提倡和推廣的。

（三）書法中的「思維」活動

　　中國書法的學習和作書過程，除了前面幾段所談到的原則和要領之外，思維在其間所佔的重要性極高，至少傳統書論對有關思維活動與習書之間的關係的探討，是相當的詳盡和豐富。心理學談到學習的種種原理和原則，一部分與思維活動有密切的關連。其中包括觀察（observation），頓悟（insight），模仿（imitation）等類型的學習

方式。今人黃綺（書法研究，1979）提出書法的要點爲「觀」、「臨」、「養」、「悟」、「創」五項。其中每一項都直接或間接地與書者作書時的思維活動有關，這足以說明書論家對思維在書法活動中的重視。下列茲舉出古人對思維在書法的學習和日常實習中的重要性所提出的若干見解，來說明書寫行爲除了是肌動活動之外，也是涉及思維的認知行爲。

「察之者尚精，擬之者貴似。」
「心昏擬效之方，手迷揮運之理。」

——孫過庭《書譜》

「書爲心畫，故書也者，心學也。心不苦人而欲之過人。其勤而無所也宜矣。」

——劉熙載《藝概》

「書家未能學古而不變者也。」

——董其昌《評書法》

「夫耳目隘陋，無以備其體裁，博其神趣，學烏夫成！若所見博，所臨多，熟古今之體變，通源流之分合，盡得于目，盡存于心，盡應于手，如蜂採花，醞釀久之，變化縱橫，自有成效。斷非枯守一二佳本《蘭亭》、《醴泉》所能知也。」

——康有爲《廣藝舟雙楫》

「學書既成，且養於心中無俗氣，然後可以作。」
「心能轉腕，手能轉筆，書字便如人意。異，但能用筆耳。」

——黃庭堅《論書》

「縱覽諸家法帖，辨其同異，審其出入，融會而貫通之，醞釀之，久自成一家面目。」

——周星蓮《臨池管見》

「吾精思學書三十年，讀他書未終，盡學其書；與人居畫地廣數步；臥畫被，穿過表；如廁，終日忘歸；每見萬類，皆書象之。」

——《鍾繇用筆法》

「愈近而愈未近，愈至而愈未至，切磋之，琢磨之，治之已精，益求其精，一旦豁然貫通焉。」

——解縉《春雨雜述‧論學書法》

「心能轉腕，手能轉筆，書字便如人意。」

「古人學書，不盡臨摹，張古人書於壁間，觀之入神，會之於心，則下筆時隨人意，自得古人書法。」

——《黃山谷論書》

「及其悟也，心動而手均，圓者中規，方者中矩，粗而能銳，細而能壯，長者不為有余，短者不為不足，思與神會，同乎自然，不知所以然而然也。」

——李世民《指意》

「故志學之士，必須到愁慘處，方能心悟腕從，言忘意得，功效兼優，性情歸一，而後成書。」

——宋曹《書法約言》

「夫字猶用兵，用在制勝。兵無常陣，字無定形，臨陣決機，將書審勢，權謀妙算，務在萬全。」

——項穆《書法雅言‧常變》

　　上面書論名言所反映的心理學思想，大致可以分為兩大類。第一類所談的多半與在書法的學習和練習時，書者在思考及與思考相關的

活動方面所涉及或應該注意的各種要領。這些觀點和心理學有關思考的概念與原則，在很多方面是非常接近的。語錄的前八則屬於這個範圍。孫過庭所說的「察之者尚精，擬之者貴似」，明確地指出觀察與模仿兩項學習原則的重要。觀察的行爲包括有辨認、比較和記憶幾方面的認知活動。劉熙載的「書爲心畫」和董其昌的「學古求變」兩種見解，強調的是思考活動對書法的運作及創新上的意義。這個觀念從鍾繇的個人經驗得到了突出的印證。他「精思學書」的專注(concentration)程度，已達到了忘我忘物的境界，可說是學書虔敬到「無時不思」的心理狀態。當然學書的人不必個個以鍾繇這種行爲爲典範，但是寫字時需要專心致志，運用認知的多方面活動是絕對必要和有益的。

黃庭堅要求作書之時「心中無俗氣」，大意是指書者在寫字或學書時應該排除與書法運作無關的思慮，而集中在當前書寫的主要活動上。這個其實也側重「思」的內容和心理準備工作。下來可看康有爲及周星蓮兩人的論點的共通性，在於說明書法創作的基礎工作，需要長時間的準備活動，要求書者的「見博」、「臨多」、「熟體變」和「通源流」，然後方能「辨同異」、「審出入」、「融會而貫通」。其中重要的一項認知活動就是「醞釀」(incubation)。在心理學討論創造歷程 (creative process) 時，其中主要的心理因素，與康、周二氏所提出的見解，竟是不謀而合。可見古人的觀察和思考的對象和內容，與現代科學的精神與原則相通之處頗爲不少。另一個這類的例子，就是解縉論學書法時所講的要有「切磋」、「琢磨」、「已精」、「求精」的精神和意志，以求達到「豁然貫通」的頓悟式的學習效果。同樣地，黃山谷所說的「會之於心」基本上也是這個意思。李世民的「思與神會」，宋曹的「心悟腕從」及項穆的「權謀計算」，也

都是講到書法的深度體會與思量的重要性。人言雖殊，基本看法和理會相通。這種認知活動在心理學談論創作和思考問題方面是重要的概念和原理。

我們從這第一類的有關書法與認知行為的語錄，就可以發現，歷代書論家對「思」與「學」以及「思」與「習」這些關係的認識，是相當的透徹和正確的。就是以現代化心理學的角度來看，這些格言所代表的一般心理現象，也正是學者們一直注意和研究的對象。

第二類書論格言所討論的，是書法運作時，不論在學習或者練習過程，書者在認知活動方面所應該注意的要領及思考方面的一些原則。有趣的是，他們所談論的主題與當代認知心理學中討論的認知圖略（cognitive schemata）概念非常地接近。這裏的圖略指的是人們從經驗中建立起來的內心意象（image）或者圖象（map），以備對日後行為或行動有策略性的參考作用或指導功能，所以稱為圖略。這個概念用在書寫方面，可以引申到我們在書法學習或實習的經驗裏，對字形、書體、大小以及其他書法特徵所建立的行動圖略。它們在日後的書寫情境之下，能夠協助我們在用筆、執筆、運思、結字以及其他有關書法運作的活動。在書法動作的計畫和執行上所採用的圖略或行動圖象，也稱為動作編序（motor programme），亦即是對動作的詳細運作和執行在行動之前已預先憑藉過去類似的經驗把它編織成了系列的行動計畫或方案。這些概念的建立對我們設法解釋人在思考活動或較廣泛的認知活動之中如何轉換成實際行動的信號、命令或策略這些方面的問題，具有重要的理論意義，傳統書法論著對「思」與「學」以及「思」與「習」之間的關係非常重視。尤其對涉及目前所討論的認知圖略這個概念在書法行動上的應用，歷代書論家的分析和觀察是非常敏銳的。

「夫欲書者，多乾研墨，凝神靜想，預思書形大小，偃仰，平直，震動，令筋脈相連，意在筆先，然後作書。」

——王羲之《題衛夫人筆陣圖後》

「意在筆先，文向想後，分間布白，勿令偏側。」

——《歐陽詢書法》

「是以一字之中，皆其心推之，有絜矩之道也。而一篇之中，可無絜矩道乎！」

——解縉《春雨雜述・論學書法》

「布白有三：字中之布白，逐字之布白，行間之布白。」

——蔣和《書法正宗》

「今吾臨古人之書，殊不學其形勢，惟在求其骨力，而形勢自生。吾之所為，皆先作意，是以果能成也。」

——《唐太宗論書》

「豈不謂欲書先預想字形，布置令其平穩，或意外字體，令有異勢，是謂之巧乎？」

——《顏真卿述張旭十二意筆法》

「欲書，當先看紙中是何詞句，言語多少，及紙色相稱，以合等書，令與書體相合，或真、或行、或草，與紙相當。意在筆先，筆居心後，皆須存用筆法。難書之字，預於心中布置者，然後下筆，自然容與徘徊，意態雄逸。不可臨時無法，任筆成形。」

——《徐壽筆法》

「作書之道，規矩在心，變化在手。」

——《王宗炎論書法》

「故欲正其書者，先正其筆，欲正其筆者，先正其心。」

——項穆《書法雅言・相》

「每欲書字，喻如下營，穩思審之，方可用筆。且筆至心也，墨者手也，書者意也，依此行之，自然妙矣。」

——陳思《秦漢魏四朝用筆法》

「書要心思微，魄力大。微者條理於字中，大者滂礴乎字外。」

——劉熙載《藝概》

　　王羲之所說的「預思書形大小、偃仰、平直、震動」就是強調認知圖略「意在筆先」的關鍵意義。歐陽詢的「平間布白，勿令偏側。」、解縉的「絜矩之道」和項穆的「正筆」、「正心」莫不談論書者內心的認知活動，其所涉及的正是對「字」，對「結體」，對「布白」的計畫和預思。亦即對要寫的文字與篇章的全面和細部作出思考和策劃。唐太宗和顏真卿的觀念，也與這個概念是一致的。徐壽的筆法論所談的，也不過是把上述的書法圖略概念的實際應用，討論得更爲詳盡和明確罷了。還有，黃山谷與王宗炎二人著眼的是書法的認知活動的另一個層面，也就是直接串連思考活動與書寫動作的簡單概念。黃山谷的「心能轉腕，手能轉筆，書字便如人意。」和王宗炎的「規矩在心，變化在手」雖然都是短短一句話，但它們對「思」與「寫」之間的關係，或者可說對「思考」或「認知」行爲與「行動」或「使筆」行爲之間的心理活動的認識是突出的。最後，思維活動也要重視其思考的深度及態度。陳思比喻寫字如紮營，必須要審愼透徹，方可用筆。思考在先，行動於後。另外，劉熙載則強調書法運思要細微而條理，要深入而建立字劃之次序以達成具體而微的構思要求。這是書寫行爲中中國人獨有的傳統思想，並具構成科學心理學對書法研

究的重要內涵。

第三類書論名言，談到書法創造活動方面的比較具體且歷來書家
所津津樂道的一些變化與創新的原則，雖然古代書界態度一直是強調
因襲與習古，這尤其在學書的階段是必經的途徑，但歷代對書法的創
作還是求新求異的。基本精神確是如此。成功與否則另當別論。這
類的經驗的精華，筆者在《書法藝術心理學》（1993）中有頗為詳
盡的分析及討論。下面僅摘取部分古人的看法與體驗，以為說明及舉
例。

　　當學習臨摹的時候，要能深入乎其中，不深入，不能接受傳
統；在立意創造的時候，要能超出乎其外，不超出，不能自立
風格。

　　　　　　　　　　　　　　——鄭誦先《書法藝術的創造性》

創應該做到「前無古人」，否則不算是「創」。創要取得自立
之地，站得高，立得住。所謂自立之地，是說由學法到變法，
最後要立法。我立我法，斯謂之創。

　　　　　　　　　　　　——黃綺《書中五要：觀、臨、養、悟、創》

一面努力寫，一面多看古大家真跡，細玩筆蹤，神遊心賞。終
有一日達到交融地步的。

　　　　　　　　　　　　　　　　　　——潘伯鷹《書法雜論》

　　鄭誦先說的臨摹書字是建立書者各方面的基本能力，基本功夫，
是謂「入」，進入手、筆、心、思的各種狀況的掌握。到了自由書寫
和創造個人書法之時，則要「超乎其外」，從思考中獨立出去，建立
個人的風格。黃綺所說的「前無古人」、「變法」、「立法」都是同

樣的意思。潘伯鷹鼓勵書者要多寫，這是老生常談，要看真跡是看筆法，墨意及動作的痕跡。在此過程之中，思維活動的重心則在「心賞」，就是觀看、思考、記憶與比較的綜合活動。如此才能達到交融的地步，構成創思的基礎，進而下筆，才有所成。

夫變之首有二，……繁難者，人所共畏也；簡易者，人所共喜也。

——康有爲《廣藝舟雙楫》

凡世之所貴，必貴其難。真書難於飄揚，草書難於嚴重，大字難於結密而無間，小字難於寬綽而有餘。

——蘇軾《論書》

作書貴一氣貫注。凡作一字，上下有承接，左右有呼應，打疊一片，方爲盡善盡美。

——朱和羹《臨池心解》

自一行至於無數行，行式有定，而每行中之各字無定。

——胡小石《書藝略論》

畫山者必有主峰，爲諸峰所拱向；作字者必有主筆，爲餘筆所拱向。主筆有差，則餘筆皆敗，故善書者必爭此一筆。

——劉熙載《藝概》

前面這五則書論涉及重點性的創作原理，有普遍性。康有爲說到寫字不要追求簡易，因爲這是人人都有的自然偏好，寫字要有別於人，當然不能合流入俗。所以追求「繁難」卻是可行爲道，因爲繁難的要求，非常人所善，反而易出奇態，所以可貴。蘇軾也談趣難的原理，但是他更具體，把真、草二體及大小字跡，其分別難以掌握的地

方講了出來，提出可以借鏡的特點。其他原則性的心得有朱和羹強調
字之一氣呵成，上、下、左、右都要妥當配合，均衡，有序，是構思
及手動兩方面的心手結合之功。胡小石鼓勵字字相競，突出變化，但
行行的排列，不受影響，這是爭取規矩之中，另有變異，會形成強烈
的對比，書者在運筆急思時的設計與安排，是頗需思量的。劉熙載提
出「主筆」與「餘筆」，基本上也是論及對比美的要求，但是項筆
劃，或行中之主、次書字，究竟如何落實於行動，則是因人而異，不
一而足，如此更顯示出風貌之多樣和變化。主次的分別脫不了深思熟
慮的思維活動，不論在學習或自由發揮的書寫階段，都是重要的認知
行為。值得心理學者的注意。

> 字劃本自同工，字貴寫，畫亦貴寫，以書法透入於畫，而畫無
> 不妙；以畫法參入於書，而書無不神。
>
> ——周星蓮《臨池管見》
>
> 他書法多於意，草書意多於法。故不善言草者，意法相害；善
> 言草者，意法相成。草之意法，與篆隸正書之意法，有對待，
> 有傍通，若行，固草之屬也。
>
> ——劉熙載《藝概》
>
> 欲作草書，必先釋智遺形，以至於超鴻濛，混希夷，然後下
> 筆。古人言「勿勿不及草書」，有以也。
>
> ——劉熙載《藝概》
>
> 書法要旨，有正與奇。所謂正者，偃仰頓挫，揭按照應。筋骨
> 威儀，確有節制是也。所謂奇者，參差起復，騰凌射空，風情
> 姿態，巧妙多端是也。
>
> ——項穆《書法雅里·正奇》

書法藝術創作時規律要求: 跌宕、頓挫、反正、曲直、相引相
距，相反相成，最後才能致其韻味，得其美趣。

——甄予《談孫過庭書法藝術理論》

書法創作講求奇正、曲直、屈伸、抑揚、潤燥、相引相拒，相
反相成的變化，能夠這樣，所作才能韻趣盎然。

——馬國權《〈書筏〉臆說》

最後這一組書論語錄，談到幾個十分具體的創作要領，代表豐富的此
類文獻的一部分面貌。周星蓮說畫畫要納入書法的特點，同時寫字也
要注入繪畫的筆法與運作。書畫固然同源，卻各自有其相異的一面。
以畫法入字，就是要「引異」入字，構成新奇的視覺及動作上的效
果，以爲書法創造。

　　草字是傳統書體中最爲講求變化的，而達到草字的變化，所經由
各種不同的手法，原理和構思。劉熙載所謂「意多於法」就是突出思
考、意象、形象上的成份，遠較筆法更爲重要。與劉熙載所說的「釋
智遺形」，說的是要放下成規、原有思路及習慣，把思想解放出來，
才是正途。最後三項名言，把創作書法的要旨全盤托出，強調奇正的
對比及變化，以求甄予及馬國權所歸納出來的跌宕、頓挫、反正、曲
直、抑揚、潤燥等對比性的手法，在在都說明在運作時，我們的思維
活動不僅是積極主動，還要時時、步步營造變化、新奇和突出的筆墨
效果。這些都是可以引以爲鑑的可行之法，從而努力作書，建立個人
的風格和面貌。

（四）書法中的知覺與注意

　　書法的操作，不論是學習或自練階段，在動筆時的一項主要行爲

就是觀看、觀察。當書者審視法帖時，他可以只做觀察體會和運思，而不做動作，如握筆寫字。這是注意和觀察現有的作品，來幫助啓思和運思，以做書寫的培養和準備。另外，在書字操作時，點劃的形成，墨字的成書，行列及段落的進程和完成，隨時都要視覺的敏銳和動作的協調，來積極的寫出心中的點、劃和書字。其中包含有視知覺、思維和書寫動作三大行爲範圍。前面已涉及思維活動的許多古訓及傳統觀念，頗爲豐富。有關動作的討論，是本書範圍之外。那麼有關知覺及注意兩方面與書寫的關係，是本節希望介紹的古典智慧。首先從心理學的立場來看，注意是知覺的前奏，知覺的過程和對環境中刺激的處理是在注意的形成和激發之後的具體行動。這兩項都是認知心理活動的早期互爲獨立卻是不能分離的人類行爲。這在書法的行爲上也不例外。但是爲求簡易認識及介紹古代文獻的相關討論，我們把注意 (attention) 和視知覺 (visual perception) 相關的資料合併一起來說明，用以節省篇幅。下面選列部分古人的經驗爲例，看現代心理學如何討論書法中這兩個相連的行爲現象。首先，能對注意、知覺及思考與動作的心理活動討論得透徹的，莫如宋曹及張懷瓘兩人。宋氏認爲初學者的要務是「熟觀」，多看到了滾瓜爛熟的地步，然後再「思」，最後才「寫」，如此再度循環，自演、逐漸練成一身寫字的功夫。

> 初作字，不必多費褚墨。取古拓善本細玩而熟觀之，旣復，背帖而索之。學而思，思而學，心中若有成局，然後舉筆而追之，似乎了了於心，不能了了於手，再學再思，再思再校，始得其二三旣得其四五，自此縱書以擴其量。
>
> ——宋曹《書法約言》

文則數言乃成其意，書則一字已見其心，可謂得簡易之道。欲知其妙，初觀莫測。久視彌珍，雖書已緘藏，而心追目極，情猶睿睿者，是為妙矣。然須考其發意所由。從心者為上，以眼者為下。

——張懷瓘《文字論》

「臨」與「觀」的關係，「觀」應該在「臨」之前。「觀」，入於眼；「臨」，出於手。

——黃綺《書中五要：觀、臨、養、悟、創》

　　張懷瓘也重視「初觀莫測」，多多注意，「久視彌珍」，要注意、觀察、時久則會有所體認，有所心得，這是結合了注意與知覺兩個層面的涵意。日常練習之時，要達到「心追目極」的境地，就是該在實際操作書法的時候，手的動作會十分迅速；心中建立字的點劃及形貌，眼睛卻要隨時掃瞄字跡及筆尖的移動，觀察是否符合或偏離心中的構圖。黃綺具體地說明「目觀」應在「臨字」的動作之前，在學習或者書寫的過程中，都是十分正確、合乎事實的。這些例子都是認識認知心理活動運用在書法寫字歷程中的佳例，也都全然符合心理學的精神和原理。

　　書法寫作時的注意和觀察，其所需的程度如何，可見於黃綺與孫過庭和包世臣三人的見解。黃氏要求書者不斷地用眼來讀名家法帖，要達到寫字時能用手將它「寫背」出來的境地。其間的知覺與思維活動，特別講求「觀看」和「記憶」兩大部分的心理運用。孫過庭特別強調觀書的深度和品質的精確度，較黃綺看法加深了一層。但兩人都十分重視「目觀」的行為，是共同的高見。因此，包世臣在提出要突出「形質」在書法中的重要之時，也特別談到「察」的功用，在視覺

審閱的過程裏，書法形質、形貌上的價值。這些都是很精闢的書論見解。可見古人論書其著眼點的細微和考量現象的深入，令人驚嘆和敬佩。

> 「讀書成誦，誦上口頭，觀帖成誦，誦上筆端。」
>
> ——黃綺《書中五要：觀、臨、養、悟、創》
>
> 「書道妙在性情，能在形質。然性情得於心而難名，形質當於目而有據，故擬與察皆形質中事也。」
>
> ——包世臣《藝舟雙楫》
>
> 「察之者尚精，擬之者貴似。」
>
> ——孫過庭《書譜》

　　中國書法的製作，不論在習字或自我發揮的階段，談到視覺的注意及視知覺的歷程，其涉及的基本上都與字、動作、筆在空間的運行有關，以及同時眼睛對字在空間的出沒和變化，尤其是字的結構與成書過程。所以宗白華的看法最為精闢。

> 「中國書法裏的結構也顯示著中國人的空間感的型式。」
>
> ——宗白華《中國書法裏的美學思想》

他認為寫字其實就是經由筆劃和筆墨的變化性的組合來顯示國人對空間感知的掌握和表現。有關書字空間的變化和要求，有二則格言可作參考：

> 「字畫疏處可以走馬，密處不使透風，常計白以當墨，奇趣乃

出。」

　　「書之章法有大小，小如一字及數字，大如一行及數行，一幅
　　及數幅，皆須有相避相形、相呼相應之妙。」

<div align="right">——劉熙載《藝概》</div>

包世臣要求以「白當墨」用空白與墨字來營造有趣的墨字變化，同時
還建議採用「疏」、「密」原則來製作特殊的風貌，劉熙載則提出「
相避相形」、「相呼相應」的書寫結構原則。兩人所談的都是書法創
作的有效原理。我們深一層對他們的看法加以分析，就不難看出「視
知覺」的變化是要害所在。其中深度的、及時的視覺追蹤和審查，和
知覺與認知思維上的密切連繫，才是學理上精華之所在。可見人們
對事實現象的觀察和整合，往往與心理學所談論的行為項目會不謀而
合。使得學術的討論有了經驗的基礎和歷史的淵源。本節探討的注
意、視知覺與書法運作的關係，尤其具有代表意義。

　　從上面幾節的分析和觀察，可知歷代書論對認知或思考行為與書
法的操作的探討是深入而有見地。此外，書論中對書法的思考基礎的
看法，大多與當代認知和動作心理學界所努力建立的概念及思想架構
多所符合，這是歷代書法心理思想中最為突出和最具貢獻的一頁。雖
然如此，我們並不認為古人在這方面的看法完全正確，而毫無商榷的
餘地。我們知道「意在筆先」的觀念是正確的，但是若只講在書寫以
前的構思和立意而忽略了「意在筆中」和「意在筆後」的兩個概念的
重要性，那末就是不能符合現代心理學研究的成果了。因為在任何控
制性動作 (controlled movements) 或「器具性操作動作」 (tooled
movements) 的進行過程裏，意在「動先」，「動後」的活動都是操
作的組成要素，書法行為也不例外。最近已有人對其中一項，即書法

創作中的「意存筆後」的問題，提出了概念性的探討（王天民，1983）。這個問題在本書其他章節中也會進一步討論，這裏只是提出說明，古代書論中有關「思」與「書」關係的討論其不足和不當之處尚不爲少，因此也有待進一步的實徵研究。前面所提及的重要語錄，都是書法心理學中重要的思想和見解。深層的探討，理論上的開發和實徵的考驗都是未來努力的領域。只有如此才能在將來把書法研究帶入科學心理學的範疇。

二、書法與認知——現代的研討

在上一節我們已經簡要地概述了歷代書論對於書法和認知問題的研討。由於歷代書論多爲書者的個人體控和心得的集成，所以，多數談論流於投散而不系統，且缺乏經得起推敲的實驗科學依據。若從廣義上看，書法（graphonomic）是書寫（handwriting）行爲的一種特殊形式。實際上，國外已從第二次世界大戰時期起，已對書寫行爲展開了一系列地實驗研究。從心理學的觀點看，可以從兩個層面水平（level）上對書寫行爲作出研究。一是認爲書寫是由知覺過程如字形視覺模式再認(visual pattern recognition)和認知過程（如語言和系列動作協調）等過程組成。這種層面認爲控制性動作是由一種內心行動計畫（action plan）或圖略（schemata）來指導的。二是認爲書寫主要是動作控制的過程。它包括兩個方面，首先，根據不同的字的大小和筆劃順序有效地協調和組織手指、手腕和臂和肩部的感覺運動移動（sensor-motor movements）；其次是控制身體其他器官的功能（如呼吸頻率），以儘量避免其對書寫活動的干擾。此外，研究者還從神經心理學（neuropsychology）的角度，探討書寫活動的腦神經

基礎，主要致力於大腦機能和結構與書寫活動的關係以及大腦結構對書寫活動中知覺、運動、注意、記憶、思維等心理活動的影響作用。本節將根據以上國外研究的脈絡對書寫和認知問題研究作一概述。首先，對認知心理學的發展，做一簡略的介紹。

（一） 認知心理 (Cognitive Psychology) 簡史

認知心理學與訊息歷程有關，包含例如注意、知覺、學習與記憶等過程。它也和認知中的結構與呈現 (representation) 有關。基本上，認知心理學把心 (mind) 視爲一個有廣泛目的，符號歷程的系統，而這些符號由於不同歷程運作的結果而轉型至其他符號。這些過程需要時間來實現，所以反應時間可以反映認知活動有用的訊息。心受結構的和資源的限制，因此可說是一個容量有限的認知加工系統。

近年來，認知心理學中最顯著的一項發展是其不同學派的數目的增殖。Eysenck 和 Keane (1990) 指出目前至少有三派心理學家其主要興趣在於認知，其一是實驗認知心理學家，其二是認知科學家，其三是認知神經心理學家。實驗心理學家專注於正常受試者的認知實證研究；認知科學家發展電腦模式，而且賦與電腦是人類認知的明顯比喻。認知神經心理學家研究腦部受傷病人的認知，並且聲稱這種病人的研究可以提供正常認知功能有價值的省視。

其他認知心理學中的主要發展，包含認知心理學的理論與應用範例，在許多不同領域的研究。舉例來說，認知學派曾被廣泛地應用於社會行爲與發展心理學方面。

欲對二十世紀後半的認知心理學演進作的討論，必須沿著先於它的主流學派——行爲主義的脈絡進行。在本世紀早期，John Watson 主張欲使心理學變成一個實驗性和科學性的學科，必須集中於研究可

觀察的實體，亦即強調可觀察的刺激和可觀察的反應之間的關係，行為主義學派不情願將假設性的心理建構介紹進理論心理學。Watson和其他行為學家受到 Carnap 等科學哲學家的影響，認為物理學和化學所以發展得比心理學好，主要的原因是因為物理學家和化學家更固著於一些純科學所應具有的品質，例如任何科學的理論建構必須基於可觀察到的現象為基礎才有意義。

行為主義在一段很長的時期極具影響，特別是在美國。但是時代的演進使它逐漸失掉它的吸引力，特別是在五○年代以後。主要原因有二：第一，行為主義從未能對複雜的認知功能提供詳細或完整的說明。它雖然對許多刺激與刺激的連結或刺激與反應的制約等現象提供了解釋，但是對較複雜的系統，例如語言、理解、文法、創造力和問題解決的說明，常是力不從心，難以服眾。

其次，二十世紀的科學哲學家逐漸向傳統所謂「科學」的觀點挑戰，例如 Popper（1972）經常攻擊科學性的觀察必定擁有客觀性的觀點。他認為觀察並非是經過真空帶，而是強烈的受到觀察者主觀尋求的影響；其他如 Feyerabend（1975）亦主張真正能約束科學家活動的規範，事實上是驚人的少。這些和許多其他科學哲學家的看法，對心理學起了解放的作用。

欲考證認知心理這樣的主要學術科學的起源是極端困難的。早在十九世紀末就有一群神經心理學家（參 Ellis & Young, 1988）致力於腦受損病人語言修復的研究。他們的探討雖然和當代認知心理學的一支——認知神經心理學極相關，但是他們的努力和理論對五○年代認知心理學的崛起事實上毫無影響。

如今，大家共同一致的意見，認為 William James（1890）對於認知心理學的發展極具影響。他原是一個理論家，但是他對許多在注

意及記憶方面的主意卻是屢被推崇。例如，他將初期記憶（primary memory）界定為心理的過去（psychological past）。其他後來的認知心理學家如Atkinson和Shiffrin（1968）亦對短期記憶（short-term memory）和長期記憶（long-term memory）等提出非常相似的界定。

　　另一個對認知心理學有重要影響的是 Bartelett（1932）的作品。早在第一次世界大戰期間，他就開始研究在不同的背誦階段，故事如何能被回憶。尤其重要的是他對記憶的理論性取向。他主張能被回憶的部分決定於讀者所擁有的圖略（schemata），或有組織的知識。當時他的圖略理論在四〇及五〇年代並沒有引起太大的迴響，但是自六〇年代以後，則成為很多認知心理學家研究興趣的焦點。

　　某些當代認知心理學家重視行為的前事（antecedents）。Hull 和其他研究者主張嚴格的行為主義，認為老鼠經由聯結迷宮刺激與特殊反應而學得跑迷宮，其中包括特別的肌肉活動。Tolman（1932）發現原先受訓練跑過迷宮的老鼠在迷宮充滿水時照樣跑得很好，而這其中所須的肌肉活動和原先習得的非常不同，Tolman 因此他主張老鼠在跑過迷宮幾次以後逐漸建立一個認知地圖（cognitive map），這個內在的代表，使得老鼠能跑過甚至游過迷宮。Tolman 的發現的顯著意義，是老鼠的學習只在考慮內在歷程和認知結構時才能夠得到充分的說明。

　　數值電腦成為人類認知系統的比喻此事，在認知心理學的發展中扮演一個重要角色。心理學家一直都強烈的，利用近代科學發展，來比喻人類的主要功能。這在描述記憶的理論上表現得非常明顯（Roediger, 1980）。電腦功能和人的心有很多重要的相似點。根據 Simon（1980）的說法：十年前也許有需要爭辯電腦和人類神經系統

之間，訊息處理過程的相通性，至今這種相通性的證據則已如排山倒海而來。

Gardner（1985）主張1956年是認知心理學發展關鍵性的一年；在麻塞諸塞（Massachusestts）科技學院舉行了一個會議，會議中 George Miller 提及數字 7 在短期記憶中的神奇性。Newell 和 Simon 討論他們的電腦模式，通用問題解決者（General Problem Solver），而 Noam Chomsky 提出的他的語言理論論文。同年，又開了一個著名的達特茂斯會議(Dartmouth Conference)，Chomsky，Mclarthy、Miller，Minsky，Newell 和 Simon 都參與此會。這次會議常被認爲是人工智慧（Artificial Intelligence）的誕生的會議。同年，第一本從認知心理學觀點研究觀念形成的書亦發行問世（Bruner，Goodnow 及 Austin，1956）。

六〇年代及七〇年代的認知心理學受 Broadbent（1958）初期理論（seminal theorizing）的強烈影響。研究者基本上接受在注意知覺、短期記憶和長期記憶之間有重要關係的論點。在這個理論模式裏，刺激流經貯藏到長期記憶的終點，這是一段相當一致的階段性處理過程。

Lachman, Lachman 及 Butterfield（1979）對認知心理學中的訊息處理過程模式作了最好的說明。這個模式由數個假設組成。第一，我們可將心視爲一個廣泛目標和符號處理的系統。第二，認知心理學的目標，在於驗證符號處理過程和認知作業中的內涵的呈現。第三，心是有限容納量的處理器，它在結構和資源上都有限制。

現階段的認知心理學，目的和取向上有著相當的不同。事實上，今日的認知心理學，其最明顯的特色是其多樣性。認知心理學家在社會心理學、發展心理學及人格心理學中都可以有所發揮。另外，認知

心理學家已經開始進攻行為主義的最後據點；制約現象。舉例而言，人們已逐漸認識到我們制約而生成依賴行為其處理過程，包含對相關訊息的選擇和過去經驗的貯存訊息的整合。（本節材料引自 Eysenck, 1990）。

（二）　書寫動作與肌動論

對書寫中肌動論（motor control theory）的研究可以追溯至二次大戰時期有關視覺搜尋（visual tracking）和雷達解讀活動的研究。這些研究在方法論方面的探索為書寫的研究提供了有益的啟發（Smith & Murphy, 1963）。肌動論的研究主題是腦神經中樞的抽象符號或形象是通過什麼程序才轉換成肌肉運動的行動命令。具體至書寫過程中，就是探索書者如何把字的意象變為書寫動作，從而展開一系列書寫活動的。

在早期的書寫和人類工作表現(human work performance)研究中，研究者的興趣是測量在書寫運動中感覺—回饋返機制（sensory-feedback mechanisms）的時間和空間的特性。當時，研究者利用一些特殊的裝置（如電子分析器線路、書寫裝置及電視系統），探討在調整書寫動作以符合腦中意象或符號的過程中反饋因素是如何起作用的（Smith & Murphy, 1963）。通過這些研究，研究者提出了動作的幾何性（geometricity）這一基礎性的概念，認為動作的幾何性主要源於在確定特殊的縱軸（上—下）方面運動控制之中的姿勢性反饋機制，雙邊對稱的感覺機制專司調整橫軸（左—右）方向的控制，寫字過程中具體的運動形式則受制於觸點運動（contact movements）的反饋機制。進而言之，書者在書寫時總是按幾何性組織運動的各個階段或成份，並且，這個幾何性是由運動和其感覺反饋之間的空間差

異所決定的。

　此外，這一時期的研究還探討了對順時針向線條、逆時針向線條及書寫繪畫中輪廓的偏愛現象，認爲在書寫過程中，有兩個半獨立的動作系統。

　書寫肌動論研究的另一個方面是寫字時肌動的編序（motor programme）。Henry & Rogers 二人（1960）和 Keele（1968）認爲，人們在寫字時會把行動的物理因素，如動力（force）、速率（velocity）、動作時間（duration）以及運動時的肌肉序列（sequenciny of muscles）等盡可能地首先編排得井然有序，然後用動作把意象具體地表現成書跡。也就是說，寫一個字時的肌動編序不同於寫另一個字時的編序。寫字動作的物理因素在書者腦海裏經過對文字的識別和書寫的練習，會逐漸形成每個字所屬因素的特定組合，由此也就構成了研究書寫行動的基本單位。動作的物理因素都受時間和空間的規範和影響。書寫某個字或某個筆劃時，其書寫時間的長短和在空間中所佔的幅度，就是我們對每個筆劃或每個字的分析基礎。肌動編序時的時空特徵，則構成大腦如何命令肌肉、手指並展開書寫活動的根源（Stelmach & Hughs, 1984）。

　近年來，人們對肌動論的研究已不僅僅拘泥於早年的對肌肉活動的關注上，而是越來越重視書寫行爲中的認知活動，如近年的研究有不少致力於探討書寫過程中符號的語言效應（linguistic effects of symbolic），主要在於對語義（semantic）、字彙的（lexical）、句法（syntactical）的使用以及筆素（graphemic）和筆件（allographic）變化等方面的研討上（Schomaker, Thamassen & Teulings, 1987; Morasso & Mussa Ivaldi, 1987; Plamondon, 1987）。Stelmach 和 Chau（1987）曾指出，如若仍然以動作探討爲基礎提出一系列書

寫橫式，這種理論思想的前途有限，因爲它難以說明中樞神經系統是如何在書寫中發揮功能的。書寫是一種基本的語言技能（language skill），其書寫運動模式必然受到寫法的（orthographic）、語音的（phonetic）和語義（semantic）的成份的影響。因此，弄清楚書寫是如何被呈現（represent）、被準備（prepare）和被執行（execute）有助於我們增強對一般情況下和書寫這一特殊條件下中樞神經系統如何控制運動的認識。他們還提出，了解中樞神經系統對書寫運動的控制，不能僅僅限於一個水平，研究者可以從諸如字法的（orthgraphic）和符號的（symbolic）模型（pattern）如何產生，如何書寫字、詞和句，以及這些動作輸出（motor output）如何被呈現等水平上加以研究。

（三）肌動過程中的信息加工

在心理學的發展歷史上，人們總是試圖揭示外在環境的信息（information）或外在事物的刺激特徵是如何地被人腦所組織且加以整合並轉化爲外在行爲的。由於人的心理沒有具體的實體，人們只有通過外在的行爲觀察來推斷人腦這個「黑箱」（black box）中運作過程及其規律。自本世紀四〇年代末，在信息科學（information theory）發展的推動下，特別是在現代電腦系統思想的推動下，人類信息過程理論（human information processing）在認知心理學界得到迅速發展。信息過程理論把人腦擬爲複雜的電腦，將人的認知過程當作信息的輸入、加工和輸出來加以研究。人在外在環境中，各式各樣的信息會不斷地刺激人的感官，有來自視覺的、有來自聽覺的、還有來自皮膚覺的等等。信息過程理論的研究重點就在於探討這些信息自感官輸入到行爲輸出過程中的變化規律。從整體上分，信息加過

程論的研究領域 大致有五個：感覺 (sensing) 、 模式識別 (recog
nizing patterns) 、語言理解 (understanding language) 、記憶 (
remembering) 和推理 (reasoning) （見Rumelhart, 1977） 。

近八十年來，肌動研究在信息過程理論的影響下，從中吸收了不
少的思想，並在一定程度上產生了改觀。這些改觀大致表現在以下兩
個方面。首先，對肌動的研究不僅僅著眼於肌動的效應反應上，而是
從系統的過程上加以考察。其次，不是單純地把書寫動作看成整體動
作的組成單位，轉而強調動作行爲的完整性和概括性，尤其注重決定
動作行爲的內部心理操作 (Stelmach, 1978)。如Kelso (1982) 曾提
出了一個技能獲得 (acquisition of skill) 的信息過程模式，強調習
字者在刺激接受、記憶運用 、決策 (decision making) 以及執行反
應各個階段在技能獲得中的作用。Stelmach (1982) 則以另一種思想
研究技能學習，他所考察的是自刺激至反應之間的心理操作 (mental
operation) ， 強調在行動之前的認知活動 (cognitive activities) 。

（四） 書寫過程的神經心理研究

心理學發展的最新一支是神經心理學 (neuropsychology) 。其
首要的內容是人的心理活動的腦神經基礎。而其主要課題，分爲對大
腦的機能和結構與心理活動之間的關係的分析以及大腦結構對知覺、
運動、注意、記憶、語言和思考等等心理活動的影響作用。此外，它
也討論人在腦功能正常與失常狀況下的行爲現象。其中以腦損傷與人
的失讀 (dyslexia) 、 失語 (aphasia) 和失寫 (agraphia) 行爲則是
神經心理學家長期熱衷的題目。

Marcie 和 Hecaen (1979) 二人曾分析大腦單邊皮層切除病人的
失寫現象以尋求失寫症的神經根源。Margolin & Wing 二人 (1983)

研究帕金森症患者書寫失調的成因的神經心理依據。王新德（1984）
分析並比較中國腦損傷病人的中文失寫現象。這三項報告側重於尋求
失寫現象的腦神經根源，並多從病理現況爲出發點。這方面的研究對
大腦功能與書寫行爲的關係方面是非常重要的。

　　另一項神經心理學的專題是大腦兩半球的結構與功能如何與人的
心理活動相互分工又配合的問題。在閱讀方面，科學家已證明人的語
言認知行爲是由左半球支配的。西方拼音文字是如此，漢字的多字
詞閱讀也如此。但個別漢字的辨識活動卻由右腦來處理（曾志朗，
1984）。寫字方面的類似研究文獻所見報告極少（Busk & Galbraith,
1975）。現就幾項有限的研究略做回顧，供參考之用。

　　有關大腦皮層專職管轄肌動活動的區域的界定方面，Crosby 等
人（1962）形容前肌動區（premotor area）是皮層弧（cortical arc）
部分負責寫字和駕車等技能的主要樞紐。但是主肌動區（primary
motor area）則是專職細微與孤立性動作的控制中心（Truex, 1959）。
Busk & Galbraith 在研究人的視知覺與肌動（visual-motor）活動
之後，認爲重覆性動作能够加強肌肉的效用，並能降低大腦皮層認知
活動的基線和視覺區（visual area）與肌動區相互配合的能力。此
外，Haland 和 Delaney（1980）研究大腦兩半球受損的病人，發現
兩個半球對動作的協調有同樣的作用，但當病人操作簡單而不需要視
覺與動作作連續性協調時，其動作協調上的困難，有局部集中的傾
向，但在身體兩側呈相對現象。早期學者 Liepmann（1913）的臨
床觀察發現，左半球受損傷患者的肌動活動會在兩肢相對部分發生困
難，卻也可能只在一側發生困難。可是右半球受損傷患者的肌動活動
只在軀體的兩側發生困難。所以 Liepmann 認爲我們操作技術性的活
動時，大腦左半球的功能大過右半球。寫字也是一種高技能的肌動行

爲，如果 Liepmann 所言正確， 書寫也以大腦左半球的中央控制爲主。

（五） 書寫過程的心理生理研究

以心生理的原理和方法來探討寫字行爲的研究，六〇年代已經開始。Rarrick & Harris （1963） 曾對鋼筆英文寫字時， 習者的肌電 （EMG） 和皮電 （GSR） 反應做過初步測量。

從心生理學的觀點來探討書寫行爲與書者的生理反應現象，重點之一應是書者在寫字時的注意 （attention） 與注意所能引發的生理反應。書法的運作活動時常伴隨有書者的高度注意集中的現象，涉及的心理活動有視知覺、思考和記憶幾方面。心理學過去對注意本身以及注意的心生理反應，已做出大量的實驗和重要的成果。其中以對注意導向反應 （orientation response）， 即人在注意的最初階段所作的反應現象，研究最爲突出 （Lynn, 1966）。 導向反應與書法行爲有直接的關係。大致來說， 在我們對外界事物的注意的初始瞬間，生理上有幾項相應的反應：（1）感覺器官的敏感度增強；（2）控制感覺器官的肌肉顯示抽動現象；（3）一般肌肉呈緊縮現象；（4）腦電波快慢變化增快；以及（5）腦血管放大， 肢體血管抽縮， 皮電反應出現， 呼吸頻率減慢 （Davis, et al, 1955）， 心臟跳動減慢 （Lacey, 1959; Notterman, 1953; Davis, 1957） 等等現象。 理論上來說， 導向性的生理反應， 也能在書寫的開端時經測量而得。同時， 這些反應是寫每個字時多會發生的現象，但也看注意的強度之大小而定。整體來說， 導向反應可以分爲兩大類別 （Sokolov, 1963a, 1963b）， 一種是全面性導向反應 （generalized orientation reaction）， 特徵有大腦皮層充滿高頻率腦電波 （EEG） 和較久的激發 （arousal） 狀況， 用

以維持較高的注意活動。這類反應也叫緊度激發反應（tonic arousal reaction）（Sharpless & Jasper, 1956），可以說明導向注意時的全面性緊張狀況。第二種是局部導向反應（localized orientation reaction），其時腦電波的變化局限於大腦皮層的特定感覺區域，不擴及皮層的全部，並且導向反應很快消失（大約一分鐘左右）。這種局部導向反應，也叫做局部激發反應（phasic arou sal reaction）。一個人對外界刺激的導向反應是全面型或局部型，要看個體當時的心理狀況而定。他若處於沉醉或睡眠狀態，其反應多是全面性的；若是處理清醒和驚覺狀況，其反應則是局部性的。

　　從注意與心生理的觀點來說，在書寫時心生理反應的出現是必然現象，至於反應的特徵和類別究竟如何，則要看書者在書寫時的精神狀況，書寫任務，及字蹟和字體的視知覺刺激特徵等等條件而定。若對書寫的過程做連續性的測量，書者的心生理反應也會因寫字的進展有所變化。這屬於行為的深度觀察範疇，已走出導向反應的探討領域，趨向研究整個注意過程方面的重要階段。

　　概觀現代心理學對書寫和認知問題的研究，可以發現，研究者力圖以科學的方法建立書寫活動的理論和框架，並且，研究興趣由單純的肌動論觀逐漸轉向以認知系統來架構書寫過程，此外，還傾向於從生理方面尋求書寫活動及其認知活動的生理基礎。儘管這些探索和理論的建立是積極的，但不一定適合中國書法與認知的探究。中國書法是一種特殊的書寫形式。從使用的工具上看，一般書寫多為硬筆，而中國書法卻是運用筆尖柔軟的毛筆，故在書寫的肌肉控制以及書寫時的對認知狀態的要求上會更高。從文字上看，中國漢字系統和西方文字有基本的差異，各種心理活理可能在不同的語言環境中做出不同的行為反應。閱讀方面的研究已證實，語言環境對思考和記憶方面也有

類似影響(Hoosain, 1984)，並且，已有研究表明，中國書法和西文書寫過程中的心理指標也不盡相同（高尚仁，1986）。由此可見，如何以現代心理學的觀點在書法和認知問題上進行科學的研究並提出相應的規律勢在必行。本書的目的也正是介紹吾人在香港大學心理系進行的有關的中國書法和認知研究，以拓寬本人倡導的書法心理學的研究，爲科學的繼承和發展書法這個傳統文化作出努力。

第二章　書法與認知

——背景與設想

　　吾人自八〇年代初期，開展了對中國書法行為的心理學研究，力求從科學的觀點來研究書法這種傳統的藝術形式，以對書者的實驗性研究探討書法活動的科學基礎，並藉此對傳統書論中的若干觀點作客觀的評價，賦以其現代化的意義。由於在心理學研究史上，以中國書法為對象的心理學研究寥寥無幾，對書法的心理探討幾乎處於空白狀態，因此，我們的研究試圖從各個方面對書法這個行為現象作出整體的估價，把握其運作的整體的和傾向性的規律，從而為書法心理研究的深入展開奠定基礎。由於本書所探討的書法和認知之問題多數受吾人以前諸多研究的啟發，故本章內容率先介紹我們先前的部分的研究，然後再行探討書法和認知研究的理論構想。

一、研究背景

（一）書法運作行為中有關視知覺方面的探討

　　本類研究的主要目的在於探討書法運作過程中，有哪些知覺因素會對書寫者的生理及行為變項有生理的影響，在理論上，是從知覺和動作的觀點探討視知覺與依變項之間的關係。從所寫字的刺激形態上看，書寫中的知覺變項很多，如各類書體的變化、書寫不同的文字、

筆劃呈現之空實的變化等等。我們的不少實驗對於這些知覺因素進行了研究。

對不同書字筆劃類型，我們（高尚仁，1986）對書者分別以書寫空心字（global）、實心字（detailed）和骨架字（skeletal）三類字體時的心生理反應做了測定。空心字是用同樣細的線條描出一個閉鎖性的中空字形；實心字是同樣的字但將字的內部填滿；骨架字則是用最簡單的細線描出一個等粗線條的字，三種書寫型態具有不同的知覺變數。

實驗被試有兒童五名及成人十二名，皆以「描」（tracing）的方法書寫中文字。所測量的依變項爲心搏的變化，以平均心律計算，亦即一秒內所有心搏間隔的比重（此比重是根據每心搏間隔所需秒數的比率）平均數，稱爲平均心搏間隔（inter-beat interval，簡稱 IBI）（Siddle & Turpin, 1980）。以寫每個刺激字之前兩秒鐘的平均心搏爲基準線，與寫每字時的平均心搏（以連續十秒內的平均心搏計）比較，看其變化如何。將所有刺激字的前兩秒平均心搏與寫字時平均心搏總計，可得一平均心搏變化的平均數。將寫字前兩秒鐘的平均心搏變化平均數，與寫字每次心搏的平均心搏間隔（IBI）比較，所得差異（differential HR, Johnson & Lubin, 1982）即爲供統計分析之資料。研究發現，兒童書寫空心字比書寫骨架字時所產生的心律幅度低，其差異達 $p < .05$ 的統計顯著水準，亦即兒童寫空心字時的心律較慢，在其他方面則無明顯差別。成人書寫實心字及骨架字時，心律降低程度多於書寫空心字，但並未達到統計上的顯著水準（$p < .06$ 影響，但影響的方向，對成人而言，實心字與骨架字的心律減緩程度顯著大於空心字；但對兒童來說，空心字的心律減緩程度顯著大於實心字及骨架字。這說明書寫涉及知覺的歷程，是由認知及心理動作歷程而產生的一連串運動。而由於探索閉鎖性的複雜特質（空心字）是

一種較不成熟的注意方式（Triesman, 1986），故實驗結果發現兒童具有此種特質。成人則因為日常生活的經驗較多，較能根據其直覺經驗來處理視覺訊息，故較注意實心字及骨架字，因而書寫這兩種字時的心律減緩程度也較大。

　　為進一步弄清空心字和實心字在書寫時的生理反應，我們仍以空心字和實心字為主，檢視成人在書寫「永」字時的心生理反應（高尚仁，1986）。實驗被試是十五名大學生，書寫時採用「描」的方式。所測量的依變項為 IBI 及「指端脈動量」（digital pulse amplitude, 簡稱 DPA）。IBI 的計算方法如前所述；DPA 以一秒內搏振幅頂點的比重平均來計算。以每一刺激開始前兩秒鐘的平均振幅頂點為基點，與每一個刺激連續十秒內的振幅來作比較。被試書寫前兩秒的振幅平均數，與所有刺激的十秒內振幅平均數比較，兩種平均數之間的差異即作為統計分析的資料。結果發現，被試書寫空心型態的字或畫時，其心律減緩程度皆大於實心型態，且差異達到統計上的顯著水準（$F(1, 15)=5.14$, $p<.05$）。這也進一步驗證了空心字與實心字對書寫者具有不同效應的看法。

　　象、篆、楷是傳統書法的三種不同字體，也代表書法的三個不同發展階段，由於三者具有視覺上的差異性，故亦值得加以探討。對於不同字體的學習次序，歷來書家有不同的看法，有些認為應由楷書入手（如祝嘉等）；有些認為應循書體的發展次序（如何紹基），究竟孰是孰非，可由書寫時的生理反應變化來加以判斷。我們（高尚仁，1986）曾對九名成人作過研究，被試為大學中的職員或學生，年齡在19至57歲之間不等。要求被試以「描」的方式寫完以象、篆、楷三種不同字體分別呈現的魚、母、羊三個中文字，其間記錄被試的心律。結果發現，寫書法會造成心律減緩，其減緩幅度以象形字最大，大篆

其次，楷書最小。如果用心律減緩多少來代表書體易學程度，則象形應是最易入手的書法形式。大篆次之，楷書又次之。此種次序符合文字演變的次序，是否亦可做爲閱讀及學字的自然次序，則是對教學上的一大啟發。

在另一項研究中（高尚仁，1986），我們進一步對書法的順序及多種書體間的差異作出比較，除書法書體的差異外，本實驗又加入書者的書寫經驗，及書法的運作方式兩個獨變項。書寫經驗分爲無經驗組、低經驗組、經驗組及次經驗組。書法運作方式分爲摹書、臨書及自寫三種。本實驗以呼吸反應作爲依變項，可用呼吸時間及呼吸率兩種指標來做比較。呼吸時間係指一個呼吸過期的時間總合，包括吸氣與呼氣時間，呼吸率則指呼氣與吸氣之間時間上的比率，全名爲呼吸時間入出比率或簡稱呼吸率。實驗被試爲十二位具有不同書齡的成年男性，按其書齡分至不同組別。每位被試以三種書法運作方式各書寫二十個刺激字。資料分析發現，就呼吸時間而言，靜坐及寫篆體書時的呼吸時間，較寫其他書體時爲長。且差異達到統計上的顯著水準（df-5, 8, t=2.18, p<.05）。而草、隸、楷三種書體書寫時的呼吸時間都低過寫篆書時的呼吸時間。就呼吸比率而言，寫篆體及隸體書時的呼吸率，高過靜坐休息情況下的比率在實驗所比較的四種書體中，書者的呼吸時間在常態呼吸時要比書寫這四種書體時要長，但呼吸比率在常態呼吸時卻要比書寫四種書體時要小。這說明在書法運作時，書者會自然調節其呼吸，使呼吸週期減短而深度加強。同時各書體之間的差異，也在各種不同的呼吸指標上顯示出來。所以本實驗的主要結果在於說明寫書法時書者的呼吸狀況有別於常態下的呼吸狀況，而呼吸的變化與不同書體在視覺和動作上的特定要求有密切關係。呼吸的變化若能配合個別書體的要求，則對減低書寫時干擾必定很有幫

助。

中文字具有「形」、「聲」、「義」三方面的特徵。信息處理的觀點來說，中文字是「形」(logograph) 佔重要成份的文字，因此在知覺方面以「整體」(wholistic) 的處理原則爲主。英文字的信息處理，以拼音和音節排列的「順序性」(sequential) 特徵最爲特別，因此與中文字的信息處理原則不同。爲了瞭解在書寫中文字時所出現的心生理反應現象（特別是減緩的效果），是否只在中文書寫才有，或者只是一個一般的書寫現象，我們設計了另一項研究（高尚仁，1986）。實驗所用刺激字除了中文字外，還增加了同義的英文字，由於中文字與英文字在書寫時仍不能排除字義對書寫者認知思維活動的影響，故又加入不具意義的幾何圖形當作比較的對象。實驗被試共有二十名，其中十名爲中英文雙語的大學生，男女各佔一半。另外十名爲英文單語的外國人，也是男女各半。所有的被試均沒有寫書法的經驗。被試以硬筆及毛筆分別描寫三種不同的刺激字。所測量的依變項爲書寫前後的心臟活動，指標包括 IBI 及 DPA。資料分析後發現無論用何種筆書寫何種文字，寫書時心臟活動都較書寫前後的休息時間緩和。這發現與前此的研究結果符合，證明書寫行爲具有舒緩心生理活動的效果。研究也發現使用毛筆書寫時的減緩效果優於使用硬筆書寫。根據雷西等人 (Lacey & Lacey, 1978) 的說法，愈需精密肌動控制的行爲愈要求高度注意集中，因此心臟活動量也愈低。毛筆由於其柔軟的特質，較硬筆更需精密肌動控制，故造成心律減緩效果較佳。對於三種不同刺激字之間的差異，則發現寫中文字時的心生理反應減緩程度，大於寫英文字時，可見雖書寫行爲可以減緩心生理反應的現象對兩種文字而言都是正確的，但文字的特色仍會影響書寫行爲的效果。

(二) 書法書寫動作與控制方面的探討

神經幾何論 (neurogeomeric theory) 是以現代神經生理學爲基礎的動作分類理論，其中談及寫字動作可分爲巧控性 (manipulative 動作，移動性 (transport) 動作，以及姿動(postural) 性動作 (Smith & Smit, 1962)。巧控性動作是以手指的控制動作爲主，要求對筆的精確掌握與細巧的動作控制；移動性動作是以手、腕、肩的協調動作爲主，要求對腕部、肘部以及臂部靈活運用；姿動性動作則是指全身或半身性的軀體移動，以配合寫字時的動作要求。

中國書法由於使用軟性的毛筆，因此較一般書寫有更高的肌動要求和操作難度。中國古代書論文獻中，亦多有論及書寫的姿勢與動作。我們已有實驗驗證中國古代書論的運筆原則，是否合乎現代心理學理論；並驗證書寫的肌動要求及操作難度提高時，其相應之生理反應效果是否亦提高。

中國古代書論中有論及書寫的姿勢與動作者，如歐陽詢《書論》中所說的「虛拳直腕，指齊掌虛」、鄭构《衍極》所說「寸以內法在指當，寸以外法兼肘腕。當指法之常也，肘腕法之變也」、程瑤田《書勢》所說「書成於筆，筆運於指，指運於腕，腕運於肘，肘運於肩」以及衛夫人《筆陣圖》所說「下筆點畫，芟波，屈曲，皆須盡一身之力而送之」等。書論文獻中所談及的書寫姿勢與動作，包括：運指、提腕、提肘、懸臂以及全身力法等不同原則，亦須配合字跡對動作的不同要求而使用。若以古文獻中的運筆原則加以分類，則發現與現代書寫動作的分類理論有相符之處，亦即：隨肌動量的增加，動作難度亦提高；而肌動量較小的動作包含於肌動量較大的動作中。由於古文獻的用語抽象含糊，無法明確界定，因此，在一項研究中

（高尚仁，1986），我們根據神經幾何論中的寫字動作分類方法，將中國書法的書寫動作概分為「枕腕」（oblique）書寫、「提腕」（upright）書寫及「直立」（standing）書寫三種，分別代表巧控性、移動性以及姿動性三種動作，測量受試以三種動作書寫中國書法時，其心生理反應分別呈現何種變化。實驗結果當可驗證中國古代書論文獻的運筆原則，是否合乎現代心理學理論；並驗證當書寫的肌動要求及操作難度提高時，其相應之心生理反應減緩效果是否亦提高。

實驗所用受試為二十位男女中國大學生，分別用三種不同姿勢書寫二十個中文字，所用姿勢及書字的次序是隨機安排的。實驗結果表明，無論採用何種書寫姿勢，書寫時心律變化都較書寫前後的休息時間平緩，此結果與前此的研究相當一致。就不同的書寫姿勢而言，採用不同書寫姿勢書寫時心律變化有顯著差異。而其中以直立書寫時的心律變化活動最為平緩，提腕次之，枕腕又次之。

在書法運作的方式上，歷代書法論者和書家的體會，都認為書法運作可分摹、臨和寫三種方式。從心理學的觀點看，三種書寫方式代表著不同的心理活動。三者在運作的過程裏，究竟有哪些行為或心理方面的區別，則要從科學的觀點與測量方法來探討。近年來國外對書寫行為的研究逐漸增多，但對書寫之運作方式（motor of control）的討論則很有限，中國書法文獻中以摹、臨、寫做為書寫的三種主要的運作型態，雖有充分的經驗基礎，但卻無實證的理論根據。

摹寫（tracing）是將範字放置在習紙下面，書者用筆將字填描出來，所以也叫「描寫」。臨書（copying）則是把範字或範帖放在習紙旁邊，由書者邊看邊寫而成。自寫（freehand）則是由書者預想字的型態和筆意，以手追蹤心中的範字來達到書寫的要求。一項國外的

研究 (Kao, Shek& Lee, 1983) 證實了自寫和摹寫部分的差別。當被試以硬筆書寫時，若採取摹書方式，其筆壓變化不受文字複雜程度的影響；但若採取自寫方式，其筆壓卻直接因文字的複雜程度而有所變化。此實驗是用硬筆為工具，且不包括臨書在內。理論上臨書應該是介於摹寫與自寫之間的一種書寫方法，它的信息處理要求程度，也介於摹寫與自寫之間 (Stelmach, 1982; Schmidt, 1982)。

在我們一項探討摹、臨、寫三種書寫方式差異的研究（高尚仁，1986）中，所採用的依變項為書寫時間（行為反應）與心律變化（心生理反應）。實驗被試為十二名成人，按其書寫經驗的長短分為四組，以隨機次序用三種書寫方式書寫二十個中文字。實驗結果發現，在三種不同的書法運作方式下，被試的心律變化都呈遞減。此結果與前此的研究結果是一致的，說明寫書法具有減緩心生理反應的效果。不同的書法運作方式之間，被試心律減慢的幅度也有相應的差別。三種書寫方式中以摹書所引起的心律減緩幅度最大，臨書次之，而自寫又次之。此結果可以反映書者的注意程度對心搏的直接效果。摹寫時的動作要求比較嚴格，同時書者所付出的注意力也較多，因此才會產生最大的心律減緩幅度。

三種書寫運作方式在平均書寫時間上的差別都具統計的效應。這說明三者之間是因為書寫方式的差別而引發在書寫時間上的差異，其間以臨書所費時間最長，摹書其次，自寫最短，但摹臨二者間的差別較不顯著。從書寫行為的角度來說，書者作書時的思維、注意及其他相應的心理活動以自寫時最不受頭部及眼部運動的干擾，而且外界的文字刺激所需求的注意也以自寫方式最低。相對來說，臨書時這類的心理活動的份量最多，其次則是摹書。思維活動方面，自寫時以書者想到的文字意象為書寫的基礎，比臨書及摹書都更為直接快速。所以

三種書寫方式在書寫時間上的差別，確實有其心理活動上的原因。

　　本實驗的另一項結果顯示，在摹寫的情況之下，被試者的心律變化與書寫速度有密切的關聯：心律減緩的程度與書寫時間呈負相關，心律減降愈多的時候，書寫的時間也愈長。這個發現有兩重意義：第一，這個現象只出現在摹寫的情況之下，並不見於臨和寫的書法運作方式，說明只有摹書具有此種特殊性質。第二，心律減緩時書者的生理狀況處於「趨靜」的狀態，根據「軀體趨靜」論(somatic quieting)的說法，書寫時書者的心理活動趨向緩慢，所以其在書寫時間上的增長（或書寫速度減慢），是很合乎生理原則的。這也可以說明書法運作時書者的注意行為與其所表現的心律減緩及書寫轉慢的現象之間有密切的關係。這個現象之所以只出現於摹寫，可能是由於摹寫比臨寫及自寫所需的注意力大很多。

（三）書法寫作對鬆弛神經的效應之探討

　　中國書法具有清心靜慮的作用，是古今書家的共識。古人蔡邕曾認為「書者，散也，欲先散懷抱，任意恣情，然後書之」。又有書者認為「書之為言，散也，舒也，如也，欲書必舒懷抱，至於如意所願，斯可稱神，書不變化，匪足語神也」（穆項）。我們的不少研究對書法的這種「清心靜處」、「舒散」的功能作了探討，實際上，前面介紹的幾項研究也是以此為主題，只是在此主題下，同時探討其他相關的獨立變項。在此，我們集中討論各實驗中與鬆弛神經有關的成果。

1. 心律活動:

　　所有已完成的實驗，其結果都普遍顯示書寫者在開始書寫的時

候，其心律有直線減降的趨勢。此種結果在所有實驗中都屢試不爽，故為一足以採信的研究結果。此結果說明，不論是何種實驗情境，在被試開始書寫後的連續十個一秒間隔內，被試的心律都出現降低的現象。當被試愈進入書寫狀況，其心律減慢的程度愈大，整個心律減慢的趨勢近乎呈直線型減降。若以心律的減緩來代表精神上的鬆弛，則此種一致性的實驗結果當可驗證寫書法具有鬆弛身心效果的說法。

2. 指端脈動量:

在大部分採用 DPA 為依變項的實驗中，其結果都發現 DPA 在開始書寫後有逐漸昇高的趨向，這表示被試的生理活動隨著書寫進程而逐漸減小。若以此指標來代表身心活動的趨緩現象，則亦為寫書法可減緩身心活動的另一證據，與 HR 的實驗結果類似，可以互相印證寫書法具有鬆弛身心效果的說法。

3. 血壓:

在血壓方面的研究，其結果不像心律與指端脈動量般一致。一般而言，書寫時的血壓有降低的趨向，但是影響血壓的原因很多。其間交互的影響又頗為複雜，因此難有定論，但是下面兩個有趣的結果，也同樣可以反映出書寫活動對血壓變化的作用。

此二結果如下:

寫字時血壓降低 (reduction) ，其降低程度明顯低於書寫前的血壓狀況。

通常年紀大的人血壓會較高，但是研究發現: 常年習書者 (experienced) 在寫書法時的血壓，較無經驗者寫書法時的血壓低。

雖然以上兩個研究結果可以給研究者一些啟示，但是關於此題目

的實驗證據依然缺乏，具體的結論仍有待進一步的探討。

4.呼吸變化：

在呼吸方面的研究，有數個呼吸變化的指標。就呼吸間距而言（呼吸週期中吸入與呼出最高點之間的距離），比較靜坐時與書寫時的呼吸間距，發現書寫時的間距明顯降低。

就呼吸率（呼氣與吸氣之間時間上的比率）而言，可因爲書體（或其他視覺刺激）的差異而有所不同。常態呼吸狀態下的吸氣時間較呼出時間爲低，造成低呼吸率。但在隸、篆兩書體的寫字情況下，書者之呼吸率要比常態呼吸率爲高，也就是吸氣時間長於呼氣的時間。表示寫這兩種字體通常最需要呼吸方面的控制，以減低呼吸對書寫動作上所造成的干擾。因此，寫書法也具有緩和呼吸率的效果。

從以上四種心生理指標的討論，可見書法寫作與身心趨靜及精神鬆弛之間的關係密切。在寫書法的過程當中，會有鬆弛的效果，這可從生理反應的數據上得到證明。由各種生理反應的數據資料看來，書寫的鬆弛成效，可說已成定論。所有已做過的實驗，無論所探討的獨變項及所採用的被試爲何，皆出現類似的現象：觀察書法寫作進程時之心生理反應，發現在書寫開始時，變化幅度超過靜坐時的同類心生理反應。亦即書寫具有緩和心生理反應，鬆弛身心的效果。

（四）書法運作過程中的大腦活動之研討

前已述及，在歷代書論中有關書法運作之前心理狀態的論述爲數不少，但對書法運作過程之中和書法運作之後的精神狀態和心理活動則少有論述。朱元璋所說「一日不書，便覺思澀」，雖然道出其個人的體驗，但涉及的卻是不作書時精神和思維狀況。另有沈尹默所云作

書「不僅對身體有好處，而且可以養成善於觀察、考慮、處理一切事情的敏銳的和寧靜的頭腦」，也僅僅是屬於觀察之心得而已。因此，有必要對書寫之前、之中和之後對書者心理和精神狀態的影響加以科學考察。吾人的研究已經從心律活動、指端動量、血壓和呼吸變化諸生理指標中驗證了書法過程中會伴有神經鬆弛的效果。然而，諸種指標在測定精神狀態時不是最直接的測量方式。我們知道，心理是腦的機能，要了解心理各種精神現象的變化，一種行爲有效的方式即是考察它自身賴以實現的物質實體的變化。因此，對大腦的活動進行觀測可以看作考察書法活動的良好指標。

人的大腦皮層時時都處於活動的狀態，只是在日常的清醒或睡眠情形下，在注意或意志不集中的情形下，以及在人的心理活動處於不同情況之下，我們的腦部活動狀況也會產生相應的變化。大腦皮層的活動現象可以用精密的儀器來測定。若以電位的變化來顯示時，就是我們所謂的腦電圖。大腦皮層的活動現象會因測量部位的不同而有所差別；同時，腦電波的表示方式可由電位變化的頻率來計算。腦部的精神活動處於頻素狀況的時候，皮層腦電多顯高頻的電位變化；但當皮層的精神活動舒緩的時候，低頻率的電位變化則較普遍。所以從腦電波的變化之比較，也能比較不同行爲活動之間的差異。因此，腦電圖的作用在心生理學的研究裏，佔有相當重要的地位。

我們的一項實驗（高尚仁，1986）曾對書者書齡、書寫方式和大腦皮層腦電活動之間的關係作過探討。實驗被試共有成人十二名，以其書齡長短分爲經驗組、次經驗組、低經驗組和無經驗組。被試的腦電活動的測量係用輕便生理測量儀器 (Oxford Ambulatory Monitoring System, Medilog 4-244 Recorder) 進行。根據 Banquet (1974) 等人的研究，並參照測量電報中安裝國際標準(International

10-20 System)，把兩電報分別對稱地安放在大腦皮層頂葉第三、四區（P3, P4）。被試的腦電活動資料在實驗完成後，轉換至大型磁帶記錄器（Hewlett Packard 396-A Instrumentation Recorder），再行分析處理。被試的書寫任務共二十個字，範字取自漢張遷碑，以隨機選樣方式分爲四行每行五字呈現給被試。被試分別以摹、臨、寫三種運作方式各寫此二十字一次。被試書寫時的精神狀態，以大腦皮層的 β-波與 α-波的比值（β/α）爲指標及計算的基數，這也稱爲活動率（activation ratio）。

這項研究的結果表明，第一，在書法寫字的過程之中，被試大腦左、右半球之間的腦電活動率有顯著的統計差別，同時右半球的活動率遠遠高於左半球。這就表示，在書法運作時，被試的大腦右半球比左半球要活躍得很多。第二，當被試處於開眼靜坐的休息情境時候，其左右半球腦電活動率也有基本上的差別，而且也是右半球較左半球的活動率爲高。雖然這項大腦兩半球在書法寫字時的不對稱特徵，一時尚不易找到合理的解答，但卻很可能反映被試長期以來的漢字語文經驗（language experience），促成了這種不對稱現象。這與不少研究強調語文經驗和經常使用的符號系統（symbolic system）對大腦兩半球功能分工的影響是一致的（Hatta & Dimond, 1981; Tsao & Wu, 1981）。第三，經驗組別與大腦兩半球之間有交互作用。無經驗組被試的腦電活動（左右兩半球）大致地高於經驗組的被試。此外，無經驗組的被試在靜坐休息時腦電活動率有比其他各組有書法經驗的被試高的傾向。這些結果，頗能支持中國人對書法練習的傳統看法，即是，有書法經驗的人，要比一般無經驗者更能「清心靜慮」或「精神鬆弛」（relaxed）。也可以說，經驗多的人在寫書法的腦電活動應該沒有生手那麼「興奮」或「激發」（aroused）。第四，在

摹、臨、寫三種方式下書寫時，被試的腦電活動率不呈現相互的差別。但是，如若比較被試靜坐時及每種書法運作方式下的腦電活動率，就可發現其中只有自寫方式與靜坐情況之間有顯著的分別。這就表示在自寫書法的運作時，被試的腦電活動顯著地高過其在靜坐時的腦電活動。這個自寫時較高的腦活動率，意味著在書寫過程中，被試可能同時在進行並處理視覺意象（visial imagery）、長期記憶（longterm memory）及其他認知性的內心活動。此外，這個結果也表示在自寫書法的過程中，被試可能因為有較多自創性的思維活動（摹與臨在書寫時此類的活動較受限制），所以才產生自寫書法過程中，被試較高的腦電活動。

為了進一步驗證上述的實驗結果，我們又進行了一項研究（高尚仁，1986）。被試只取無經驗和有經驗兩組（各為 6 人）；書寫的經驗由歷來二十個字減至十個；書寫運作方式只採取摹書（tracing）的方式進行。另外，為了檢驗上述實驗以右手書寫所得腦電活動的結果，這一研究中要求被試也用左手寫字，以與前述結果作比。實驗結果表明，所得結果與前述結果一致，在書寫和靜坐情境之下，被試的右半球腦電活動率，也是一致高於左半球。進一步的資料分析也顯示，書寫經驗完全不同的兩組被試，其在左半球，在右半球和在左手寫字的情況之下彼此都呈現若干差異性。再者，有書法經驗的被試在書寫運作時之腦電活動率也受書寫情境的影響而有差異。他們在右手摹字時的活動率大於在左手摹字時的活動率；右手摹字時的腦電活動率也大於靜坐休息（開眼）時的腦電活動率。從實驗的綜合成果來看，腦電活動率作為測量書法寫字時被試的精神狀態的指標，不僅能反映書者的注意或專注行為，同時也可能顯示某些高等的認知心理活動。我們發現，當被試使用極不熟悉的左手寫字時，其相應的腦電活

動率反而比在使用慣用的右手寫字時更低。可見在以常用的右手書寫時，必有某些內在深入的認知和思維的活動牽涉在其間，所以引發較高的腦電活動率。

　　處於深一層分析書法活動和大腦心理活動之間關係，我們在另一項實驗中（高尚仁，1986）進一步將研究焦點放大。實驗中的被試組之一係香港大學具有中英雙語能力的學生七名。另一組是只具英文單語能力的外國人士也有七名。兩組被試都是右利手，並且都對中國書法不具任何經驗。中英雙語組被試之平均年齡為 22.17 歲（標準差＝1.34），英文單語被試組的平均年齡為29.8歲（標準差＝6.39）。實驗中的書寫對象，是(1)從前面二實驗的範字中選出的五個隸體漢字（「國」、「家」、「馬」、「美」、「定」）；(2)這五個漢字的英文相對字（"nation"、"family"、"horse"、"beau"、"stable"；以及(3)五個幾何圖形三種，這三組書寫對象的筆劃寬度完全一樣，圖形和漢字的幅度也相近。書寫及描圖的運作方式仍採用「摹書」方式。並且，書寫工具也增加了硬筆。實驗的設計採用混合式設計（mixed design）。其中有四項獨立變項：範字類（漢字、英文字及圖形三類），書寫工具（毛筆、簽名筆二種），大腦兩半球（左、右兩邊），和語言經驗（英文單語及中、英文雙語兩種被試）。研究結果明顯地展示，英文單語組的被試者和中、英文雙語組的被試在大腦兩半球之間的腦電活動率，有恰恰相反的現象：前者的左腦呈較高腦電活動率，而後者的右腦卻呈較高的腦電活動率。我們認為這個差別可能與這兩組被試分別受其語言使用的長期經驗有所相關。英文單字因為需要對個別字母作次序性的分析和串連，因而左腦的活動率相應的提高，而對圖形性的符號和文字的處理，則以右腦為主。長期分別使用這兩種文字的結果，便會形成語言經歷不同的被試組別。這兩組

人即使是在靜坐休息的情境之下，也會產生不同的腦電位活動特徵。實驗中的其他變項（如書寫工具，書寫對象等），都沒有對被試的腦電活動造成顯著的分別。此外書寫運作時被試的心理狀態，若只用腦電變化來說明，並非「鬆弛」或「趨靜」，實驗結果指出了完全相反的現象：其心理狀態呈高度緊張現象，而這種緊張狀態的幅度在寫字時高於靜坐時。

二、研究構想

從吾人對中國書法進行心理學研究的成果看出，中國書法與認知的確值得深入探討。書法過程從寫字前，寫字過程中至書寫後的效應上無不與認知有密切的聯繫，若想深入考察書法的心理活動，也必須從認知的角度，以求逐步了解書法的深層機制。依據我們前述的研究成果並參照當前國際上對書寫研究的狀況，我們對書法與認知擬提出以下的研究構想。

（一）對書法過程的知覺——認知—動作的整合性研究

前已述及，書法活動在認知上受諸多因素的影響。一方面，要成功地書寫某個字，首先應對此字進行有效的識別（recognition）和信息的接受，即有效地形成對所寫字的知覺，把握住該字的特徵。那麼，所寫字的字體的變化（如中國書法中的正楷、行書、篆體、隸書、草書等）、字體筆劃的粗細、筆劃的排列、字體的背景等等方面的特性勢必影響書寫的過程。因此，須對書法中有關此方面的知覺過程作出細緻的研究。國外的一項研究（Kaminsky & Power, 1981）

已說明兒童書寫困難的原因就包括視知覺功能失調、字的視知覺無法與動作反應相配合，以及書者對字的空間變化的視知覺處理缺乏相應的能力等，由此可見視知覺在書寫行為上的重要性。我們的一系列有關中國書法視知覺方面的研究也說明了視知覺對書法活動的影響。另一方面，書法活動是借助動作進行的，國外的書寫研究大都是以肌動論的觀點展開的，我們也對中國書法書寫動作分類，書寫運作方式進行了研究。此外，由於書法是一項有關文字表現的藝術，那麼，文字除字形以外的特徵（如語義的，詞彙的，句法的等等方面的特徵）也勢必影響書法活動。鑒於上述原因，要想從宏觀上把握書法運作的心理活動，就須從視知覺、動作和語言認知三個層面去綜合地考察書法運作，而不能單純拘泥於某一個或某兩個方面，這樣才能整體上把握書法活動的認知機制。

（二）對書法過程信息歷程的研究

書寫活動涉及注意、記憶、意象（image）、思維與組織等認知歷程。那麼，在書法運作過程中，人們是如何進行信息歷程的？這是一個極需研究的課題。近年來，國外書寫研究中有關記憶的研究得到了一定的發展。書寫時記憶包括對字的各種特徵（筆劃數目、大小、長短、組合、字形、筆順等）的視覺記憶，也包括過去書寫同一字時所建立的有關書寫動作、肌肉活動、動作順序與協調方面的肌動記憶（motor memory）。Keele（1068, 1981）及 Schmidt（1975, 1976）都認為動作的本身必定包含有一種認知過程，這種認知活動靠視知覺和肌動記憶來處理完成（Hulstijin & Van Galen, 1983）。並且，Van Galen(1989)還進一步在其書法的信息歷程模式中強調短時記憶的作用。可見，記憶在書寫行為中的作用，已成為本領域的研究主題

之一。那麼，其他的信息歷程過程在書法過程中起何作用？其作用機制何在？這些是書法和認知研究中的又一個重要問題。

進而言之，依古人之訓，書法可修身養性，可強身健思。那麼，書法活動對認知信息歷程過程是否有影響？如若有影響，這些影響究竟產生於信息過程中的哪個階段？其中有何規律可循？這也是認知與書法的研究課題。

（三） 對書法促進大腦右半球活動的研究

西方研究者一般認為，大腦左右兩半球在加工信息的內容和方式上是有所不同的。左半球專司處理語言性材料，右半球專司處理非語言性材料；在處理方式上，左半球是分析的、抽象的、符號的、時間的、邏輯的、理智性的，而右半球則是綜合的、具體的、類推性的、空間性的、直覺性的和情緒性的。因而人們提出，左半球有語言、計算和邏輯思維的能力，右半球則具有繪畫、音樂和形象思維、創造思維的能力。但漢字與大腦關係的研究結果表明，漢字的認知與大腦兩半球都有關係，也就是說，漢字是複腦文字（安子介，郭可教，1992）。

吾人的研究（高尚仁，1986）首次發現，書法運作過程中書者的腦電活動率有明顯提高，且大腦右半球腦電活動率又明顯地高於大腦左半球。這於近年來有關漢字單字處理經由右腦而非左腦的結論趨於一致（Hatta & Dimond, 1980; Biederman & Tsao, 1979; Tseng, Hung, Cotton & Wang, 1979）。另外，我們的研究也表明，儘管書法有「致靜」作用，但這些作用是表層的，它表現呼吸頻度降低，心搏活動減緩。然而，在這些身體器官達到「鬆弛」的同時，大腦的活動特別是大腦右半球的活動卻是在顯著性地提高。這一重要發現說

明中國漢字書法對腦功能有明顯的影響。

　　為了探討漢字書法對於書寫後心生理狀況，我們（郭可教，高尚仁，1991）的另一項研究發現，被試書法員前30分鐘後，在漢字形態異同判斷上，反應時較書法前明顯縮短，且書齡較長者（15年以上）右半球反應時的縮短較左半球變為明顯，無書法經驗組的反應時無明顯縮短。高定國（1991）的研究也支持上述結果。

　　為此，我們認為，書法對大腦活動的影響以及對認知活動的影響不僅僅局限於書法活動當時，而且在書法活動後也有其效應。因而，我們假設，書法運作對於人的大腦，特別是右半球功能有一種激活效應，會使認知活動產生積極影響，其關係可由下圖表示：

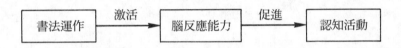

　　而對於這個假設，還應進行深入的探討和研究。吾人在本書中有相當的內容就是探討這個主題。

第三章　研究方法概述

在我們有關書法與認知的研究中，基本上採用了一套固定的研究標準程序，然後在這個程序的不同階段進行相應的心生理或引爲指標的測定。實驗的標準程序如下面所示:

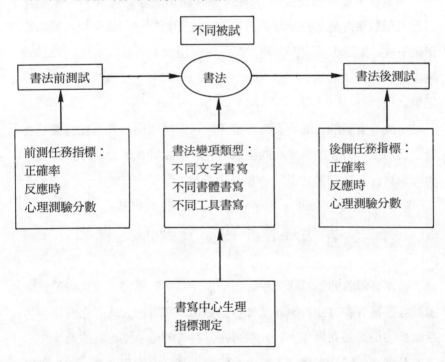

我們採用 本程序的目的 在於考察書法負 荷對認知任 務成績的影響；而且在部分具體研究中，對書法過程中的認知心生理加以描述和測定。現按書法前、中、後三個階段分述其中的認知任務和測定指標。

一、書法前之認知任務

在不同的實驗研究中，我們採用了不同的認知任務。概言之，這些任務包括漢字單字命名任務、漢字字形相似性判斷任務、圖形再認 (picture recognition) 任務以及認知測驗任務等。除心理測驗任務外，其他任務的記錄指標均為反應正確率和反應時。

在這些反應時的任務中，除少數實驗用微電腦（如 Apple II）自行呈現刺激外界記錄反應時外，其餘大多數實驗刺激呈現均借助速示器完成。速示器由 IBM PC AT 電腦控制，刺激呈現後，被試通過麥克風作答控制電子時鐘 (electronic timer)，反應時間由微電腦記錄。

由於各實驗的目的和要求不盡相同，這些反應時任務在刺激呈現時間、刺激材料、刺激呈現的區域（左、右視野或不分視野）上各不相同。對此，我們將在具體的報告中分述。

二、書法運作中的變量及測定指標

在本書報告的多數研究中，書法運作負荷被視為一個大的獨立變項以考察書者在書法前後的認知行為變化。在這一大的獨立變項中包括諸多的小的獨立變項：(1) 在書寫材料有的是中文，有的是英文，有的是圖形；(2) 在書寫工具上有的用毛筆，有的用硬筆；(3) 在書寫的中文字體上有楷、篆、隸、行、草等不同；(4) 在書者年齡上有成人與兒童之分；(5) 在書者書法經驗上分有經驗和無經驗等等。書法作為負荷因素時，其運作時間為30分鐘。

在另外一些實驗研究中，我們旨在考察書者在書法運作過程中的心生理變化和行為變化。這些依變項指標是:

(一) 心律 (EKG)

書寫時被試的心搏變化係由一項輕便生物反應記錄器 (Oxford Ambulatory Monitoring System, Model Meilog 4-24 Recorder) 測量而得。測量用電極共兩個，一個黏置在被試第二節胸骨上下，另一個則黏置在胸前第六肋骨部位，並以國際電極安裝規格 (Modified Lead 2 Configuration) 為依據。實驗所用電極係專業測量電極 (3 M Red Dot Monitoring Electrodes with Micropore Tape NO. 2246.025)。生物記錄器收錄被試心搏信號後，經過播送系統 (Oxford PMD-12 Display) 轉錄到大型磁帶記錄器 (Hewlett Packard 3968 A Instrumentation Record)。信號最後再由大記錄器經多頻顯波儀畫印成走勢圖，作為資料處理及分析的依據。被試的心搏狀況分析，以每二搏間的時距 (interval) 為單位，並換算成以每分鐘為單位的心律 (heart rate)。靜坐休息情況時 (開眼與閉眼) 的心搏計算，以被試未靜坐前之最後二次心搏為基準，並與其進入寫字後之每一次心搏狀況相比，共比較十次。這種以書寫任務前之心搏狀況與任務期間的心搏狀況的比較，也稱為刺激後心搏 (post-stimulus heartbeat)。靜坐及寫字前的二次心搏之平均與靜坐開始及逐字開始書寫後的個別十次心搏之間的差距，以每分鐘平均心律表。

(二) 呼吸

書寫時被試呼吸的測量，係用一個感溫夾，夾附在被試鼻孔邊

緣，憑呼吸時溫度的變化，測量被試的呼氣與吸氣狀況。感溫夾以電線與一多項記錄器 (polygraph) 相連，同時也與一件調頻磁帶記錄器 (FM Tape recorder) 連接，記錄呼吸時的電位變化。多項記錄器採用的是 SLE—八波段模型，以其中一波段來記錄呼吸活動的情況。並用一件揚號器 (pre amplifier)，將被試寫字時的生理現象轉變為電流，然後由多項記錄器用指針在紙上畫示出來，作為記錄。調頻磁帶記錄器 (FM Tape recorder) 是採用 Fenlow 牌製品。記錄後之生理反應資料，以電位變化輸入電腦，做統計上的分析和比較。

（三）肌縮量

書寫時被試臂部肌肉抽縮活動（肌縮量）的測量，係採用三組氯化銀電極及半透明導電劑，以膠帶貼附於被試右臂肩肌、伸肌 (extensor) 和屈肌 (flexor) 三個部位。這些電極分別以電線與一多項記錄器相連，同時也與一件調頻磁帶記錄器連接，記錄寫字時肌肉的電位變化。多項記錄器是採用 SLE —八波段模型，以其中三波段來記錄三項肌肉活動的情況，並用三件交流式的揚號器，將受試寫字時的生理現象轉變為電流，然後由多項記錄器用指針在紙上畫示出來，作為記錄。調頻磁帶記錄器採用的是 Fenlow 牌製品。記錄後之生理反應資料，以電位變化輸入電腦，做統計上的分析和比較。

（四）血壓

書寫時被試的血壓測量方法，採用脈搏時間 （PTT） 的倒數 (reciprocal) 估計而得。而脈搏時間的計算，係以脈搏昇高起點與手指尖端脈搏的昇高點之間的間距為基準。指端脈搏用感壓性偵測器來探測。實驗時在被試左手中指綁上小型偵測器，所偵得的信號，以

磁帶記錄器傳輸到生物記錄器，以供電腦資料分析。

(五) 腦電活動 (EEG)

書寫時被試的腦電活動，採用輕便生理測量儀器來測量。測量電極片的安裝位置參照國際標準 (international 10-20 system) 施行，把兩個電極分別對稱地安放在被試大腦皮層頂葉 (parietal) 第三、四區 (P3, P4)。被試腦電活動的測量在整個實驗過程中持續進行，其中包括被試在實驗中的休息時間在內。被試腦電活動的資料在實驗完成後，轉換到大型磁帶記錄器，然後再進行統計分析和處理。

(六) 指端脈動量

書寫時被試的指端脈動量 (DPA)，採用一秒內脈搏振幅頂點的比重平均來計算，以每一刺激開始前兩秒鐘的平均振幅頂點為基點，與每一個刺激連續十秒內的振幅作比較。被試書寫前兩秒的振幅平均數，與所有刺激的十秒內振幅平均數比較，兩種平均數之間的差異即作為統計分析的資料。實驗時在被試左手中指綁上小型偵測器，所偵得的信號，以磁帶記錄器傳輸到生物記錄器，以供電腦資料分析。

(七) 書寫時間、書寫反應時和筆壓

書寫時間 (writing time)、書寫反應時 (writing RT) 和筆壓 (pressure) 三項指標均以電子書寫分析器 (modified model of electronic handwriting analyser) 測得。在 40cm×70cm 的書寫板 (writing platform) 的中央固定看 5.3cm×17.3cm 的鋁製筆壓計 (writing pen tip pressure transducer)。書寫時的壓力由筆壓計測定，其最低承壓量為一公克。書寫時間是書者筆尖觸及筆壓計到離

開筆壓計的時間。書寫反應時是書者自從展幕上看到刺激字到筆尖觸及筆壓計開始寫作之間的時間。迄今爲止，書寫時間、書寫反應時以及筆壓的測量尚限於硬筆書寫分析中，毛筆書寫的研究中尚未採用。

三、書法後認知活動之測定

書法運作後對書者認知任務的測定與各實驗中相應的書法前測試大致相同，只是所用的實驗刺激材料與前測等值但又不完全相同。其測定的指標也是反應正確率，反應時和認知測驗的分數。

第四章 書法與大腦功能(1)

一、指 引

從我們先前的研究中 (Kao, Shek, Chau & Lam, 1986; 高尚仁, 1986) 首次發現, 在書法運作過程中, 書者大腦右半球的活動率顯著地高於左半球。這個研究發現與西方研究所得的一般共識相駁, 依西人之看法, 言語材料 (verbal material) 的歷程更主要地依賴於大腦左半球 (如: Bogeu, 1969; Galin & Ormstein, 1972), 這是大腦功能分工的表現。然而, 我們的研究結果卻與一些有關漢字單字處理研究相一致, 這些研究表明, 漢字單字之處理歷程是經由大腦右半球而非左半球 (Hatta & Dimond, 1980; Biederman & Tsao, 1979; Tzeng, Huang, Cotton & Wang, 1979)。另外, 也有的研究者從臨床材料的分析中, 得出了漢字是經由雙腦 (大腦兩半球) 共同歷程的結論 (郭可教, 1991)。還有的研究者認為, 長期使用一種符號系統 (如漢字), 會對人類的大腦功能率有影響, 特別對大腦兩半球功能不對稱性的影響更甚 (Hatta & Dimond, 1981)。書者在中文書法過程中表現出的右半球活動優於左半球的結果可能出自於長期使用漢字, 而影響大腦功能的原因。

書者在書法運作過程中, 除了上述的腦電活動外, 還表現出呼吸上的屏息、心律降低 (Kao, 1982, 1988) 以及血壓降低 (Kao,

1988）等。依據一些研究者的觀點（Alexander, et al, 1984;
1989），通過這些指標的變化可以認爲書者書寫時具有較高的意識狀
態（state of consciousness）。這似乎可以認爲，書法運作的動作性
活動與較高的心理狀態有密切的聯繫。

通過這些發現，我們會推測中國書法有可能增強大腦兩半球，特
別是右半球的認知歷程能力（cognitive processing capabilities）。
進而言之，由於大量的研究再三發現心理活動（mental activities）
與人類智力（human intelligence）有關（Davidson 等，1990;
Barrett 等，1986; Vernon & Kantor, 1986; Boyd & Ellis, 1986;
Mathews & Dorn, 1989; Jensen & Reed, 1990; Larson &
Alderton, 1990; Shigehisa & Lynn, 1991; Guo 等，1990; Guo,
1991），我們則期望書法運作對心理能力（mental capabilities）有
促進作用，並且，由於書法的作用，在認知作業的質量上，也會表現
出大腦兩半球功能上的差異。

本章介紹的一系列實驗旨在驗證書法運作對書者進行認知任務時
大腦兩半球活動的影響。依照推論，書法活動就引致大腦的意識狀態
增高，並且右腦活動高於左腦，因此，書者經由右腦處理的認知活動
效果要優於經左腦處理的認知活動。

二、書法運作與漢字命名作業

（一）實驗一：書法運作對左右視野漢字命名作業
的影響

本實驗的目的在於考察書法運作對於書者漢字命名作業成績的影

響，以驗證書者是否存在漢字命名作業上的大腦半腦優勢化問題。

1. 研究方法

　　實驗的被試是香港大學的學生，共10人。被試均爲中文和英文雙語者，視力正常或矯正視力正常。所有被試均無書法經驗。

　　實驗所用的刺激材料是依據字頻和筆劃數搭配的字頻和筆劃數相當的40對漢字（共80個字）。其中20對字用於書法運作之前的測試，另外一半刺激字用於書法之後的測試。所有刺激字的字體均爲標準正楷體。在前測或後測的20對字中，有20個字在左視野呈現，另外20個字在右視野呈現，且在右、右視野呈現的順序是隨機的。每個被試在前測和後測共有80次測試。

　　刺激以 IBM PC AT 電腦控制的速示器呈現。速示器有兩部幻燈機，一部用來呈現刺激，另一部用以呈現固定的中央「十」形注視點。刺激字隨機地呈現在「十」的左側（左視野）或右側（右視野）。刺激字的視角爲 1.3 度，中央注視點距離刺激點的視角爲 5.5 度。每一漢字呈現的時間爲30ms，兩漢字呈現之間的時間間隔爲3000ms。刺激呈現後，被試迅速讀出該字，其聲音通過話筒控制電子計時器 (electronic timer)，反應時間由電腦自行紀錄。

　　實驗在具有隔音和空調設備的實驗室進行。實驗開始後，被試坐在屏幕前，先注視屏幕上的中央注視點「十」形，被試被告知在每一次測試中，「十」點的左邊或右邊將很快地出現一個漢字，其任務是盡快且準確地讀出這個字，由於刺激呈現時間很短，所以，在每個刺激呈現前要注視中央注視點，並且在實驗過程中盡量保持頭部穩定，避免左右晃動。前測中被試進行適當訓練，直至達到任務要求爲止。前後測程序相同，但後測期不再有訓練。

中文書法任務介於前測和後測之間。要求被試不斷地、逐筆逐字地摹描以不同字體呈現的「西」、「暝」、「滿」、「琴」、「泉」五個字。這五個字呈現字體爲楷、篆、草、隸（見圖一）。被試所用毛筆爲中楷狼毫，所用紙爲一般白道林紙，摹描的時間爲30分鐘。

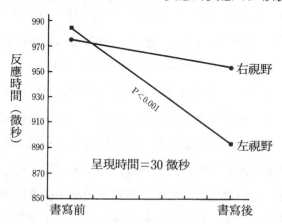

圖一

2. 實驗結果

我們對每一被試的80次測試中正確反應的反應時加以統計，分別

圖二: 被試在書法前後、左右視野漢字命名成績比較

計算前測和後測中左、右視野反應時的平均數，並對其進行驗證，結果如圖二所示：

　　由圖二可以看出，左視野 —— 右半球的漢字命名的平均反應時在書法負荷後顯著性降低，書法前後的反應時之間有顯著性的差異（t＝5.27，df＝9，p＜0.001）。而在右視野——左半球上，漢字命名的平均反應時雖在書法後有所降低，但未達到顯著性水平。這說明，被試在書法半小時後，大腦右半球的活動水平顯著性增強。

（二）實驗二：書法運作對左右視野漢字命名作業
　　　的影響

　　實驗一的結果是在刺激呈現時間為 30ms 的條件下獲得的。為了進一步驗證實驗一的結果，我們將刺激呈現時間延長至100ms，再來考察書法運作對左、右視野漢字命名作業的影響，這也就是本實驗的目的。

1. 研究方法

　　另外選取香港大學的大學生10人作為本研究的對象，其條件與實驗一相同。實驗所用材料、儀器、程序均與實驗一一致，只是刺激呈現的時間改為 100ms。

　　對被試正確反應的反應時進行處理，並對左視野和右視野正確反應的平均反應時在前測和後測上的差異作 t 驗證表明，在左視野——右半球上，後測的反應時顯著地低於前測的反應時（t＝6.42df＝9，p＜0.001）；而在右視野——左半球上後測反應時的下降未達到顯著性水平（見圖三）。這說明，書法負荷有助於提高大腦右半球的活動

性，使在書寫後的漢字命名反應時明顯低於書法前的反應時，這個結果與實驗一的結果一致。

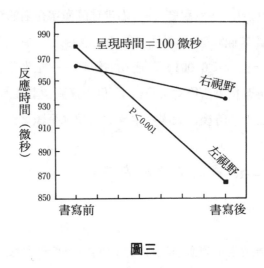

圖三

(三) 實驗三：書法運作與左右視野中複雜度不同之漢字的命名作用

前兩個實驗的結果表明，在漢字刺激呈現時間為 30ms 和 100ms 的條件下，書法運作都使漢字命名的反應時明顯縮短。然而，在上述兩項實驗中，都將漢字筆劃的複雜程度之高低的影響呢？為回答這個問題，我們進行了本實驗。

1. 研究方法

本研究的實驗對象係香港大學的大學生，共 10 人，其條件與實驗一相同。實驗所用的儀器、實驗程序皆與實驗一相同。與前述實驗

不同的是實驗材料按漢字的筆劃數分爲高複雜度和低複雜度兩類，並且這兩類刺激在前測和後測中各佔一半。刺激的呈現時間爲 100ms。

2. 實驗結果

　　我們記錄各被試書法運作前後的漢字命名的正確反應數，並按刺激的複雜度加以分類再行考驗， 結果發現， 在低筆劃複雜度的情況下， 無論在左視野或是右視野，書法前與書法後的漢字命名正確性均不存在顯著性差異；而在高筆劃複雜度的情況下，左視野——右半球的漢字命名精確性在經過 30 分鐘的中文書法後有顯著的增長 （ p＜0.05） （見圖四） ， 右視野——左半球的漢字命名正確率卻無此現象。這說明，在漢字複雜程度較高時，對其命名的成績在右腦受書法的影響要優於在左腦受書法的影響。

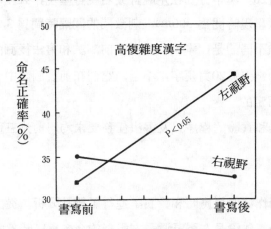

圖四:　被試在書法前後對高複雜度漢字命名成績比較

（四）實驗四： 書法及漢字熟悉度對左右視野漢字 命名作業的影響

本實驗的目的在於進一步控制漢字命名作業中刺激字的熟悉度，從而考察書法對左右視野漢字命名作業的影響。

1. 研究方法

本研究的實驗對象是 9 名香港大學的學生，其年齡在20歲左右，其中女 6 人，男 3 人。被試的其他條件與實驗一相同。

實驗的刺激材料為20對漢字，它們具有以下的特徵： 第一， 所有刺激字都是高頻字； 第二， 在左右視野分別呈現的漢字筆劃平均數相等。實驗中， 這20對漢字分別在左視野或右視野呈現，且呈現的順序是隨機的。刺激呈現時間為 300ms， 刺激間的間隔時間為 3,000ms。與前面三個實驗不同的是，本實驗的書法前測試和書法後測試所使用的刺激相同，均為上述20對漢字，不過， 它們在前後測試中各自呈現的順序是隨機而定的。

實驗的儀器和實驗的程序以及書法任務要求均同前述三個實驗。

2. 實驗結果

我們分別對作業的反應時和錯誤率進行了統計分析。從反應時上看，在書法前後，無論是左視野還是右視野的命名反應時都有顯著性的降低。在左視野的作業中， 反應時由前測的 807ms 降至後測時的 642ms，差異達到顯著性水平（t=4.03， df=8， p<0.01）；在右視野的作業中，反應時在前後測分別為 811ms 和 615ms，其差異也是非常顯著的（t=3.89， df=8， p<0.01）。 並且， 被試在左視野的

反應時遞減要大於在右視野的反應時遞減（見圖五）。

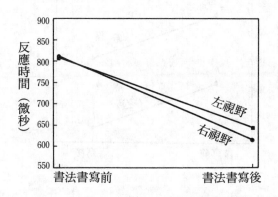

圖五：被試書法前後漢字命名反應時比較

　　從反應的精確性上看，無論是左視野還是右視野的命名作業，在書法前後均未有顯著性地變化。結果顯示，左視野反應的錯誤率由前測的 21.67％下降至後測的 18.33％，但差異未達到顯著性水平（t＝1.54，df＝8，p＞0.05）；右視野反應的錯誤率在前測和後測分別是 16.94％和 13.33％，其差異也未達到顯著性水平（t＝1.66，df＝8，p＞0.05），其結果見圖六。由這些結果可以看出，書法對於漢字命名作業有促進作用，這種作用尤其表現在右腦――左視野的反應時遞減上。另外，從錯誤率在書法前後沒有顯著性變化的結果也可以證實，反應時和反應精確性之間存在一種取、捨兩難的關係，這也進一步說明了反應時在書寫書法後有顯著性縮短的可靠性。

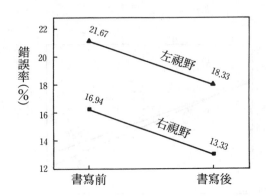

圖六： *被試書法前後在左、右視野漢字命名錯誤率比較*

(五) 本節討論

　　本節四個實驗的目的在於檢討書法運作對於漢字命名任務的影響。綜觀該節實驗的結果，我們認為，以下幾個問題須引起重視。

　　首先，從整體上看，所有實驗的結果都支持書法運作對漢字命名任務有促進作用，並且主要表現在對左視野一右半球的促進作用上。這些研究結果支持了古人在書論中對書法之功能的論述和吾人對書法運作進行的心生理方面的研究結果。中國書法從其功能上看，具有清心靜慮的作用，這已是歷來書寫的共識和體驗。在對書寫活動之後的精神狀態和心理活動與書法活動的關係上，雖然論述極為有限，但從我們實驗結果上看，這些論述確實是中肯正確的。朱元璋曾云「一日不書，便覺思澀」，沈尹默也認為作書有助於培養書者「敏銳和凝靜的頭腦」。這些論述反映在我們的實驗中，則表現出在漢字命名作業中，書法前後被試右腦反應的反應時明顯縮短或正確性提高，表現出

大腦右半球功能活動的增強上。

　　我們先前的研究（高尚仁，1986）發現，在書法運作過程中，書寫者大腦右半球的活動顯著地高於左半球，說明了書寫者在書法運作當時的大腦活動的狀況。而我們本節的實驗結果表明，書法活動不僅使書寫者在書法時的右半球活動加強，而且還有助於書法之後的大腦右半球的活動。基於研究的結果，我們認爲，書法促進了書寫者大腦的功能，特別是促進了右半球的功能，從而促進了書寫者的認知活動。

　　那麼，爲什麼書法運作含有此促進認知活動的功效呢？究其原因，我們認爲可以從以下各方面加以探討。一是中文書法運作在處理信息時有其獨特性。任何操作性心理活動的信息處理過程均包括「接受——決策——執行」三個階段。中文書法的信息接受主要依賴空間知覺；藉此在決策階段對字體作出分析和綜合，並對字體的整體空間結構作出把握；在執行階段，書法是字的筆劃空間關係的視覺 — 動作性特徵，故更易促進大腦右半球的活動，使大腦右半球更易得到激活，故由此導致書法過程中大腦右半球活動加劇以及書法之大腦右半球的功能增強。二是從中國書法所使用的工具上看，其工具是毛筆，筆尖具有柔軟性，書寫時與一般硬筆相比更難以控制，需要更大的注意力，因而對書寫活動的關注水平（concentration level）更高，故可使書者處於更佳的注意狀況，從而改善書者的認知作業成績。當然，上述兩個原因的解釋還應配合下一步有關非中文書寫以及非毛筆的書寫才能得到更加明晰地說明。

　　其次，本節的實驗中，還特意控制了漢字命名任務中刺激字的特徵。如在實驗三中，我們把漢字刺激的複雜度按筆劃數分爲高複雜度和低複雜度兩類，結果發現，在刺激爲低複雜度漢字時，無論在左視

野還是右視野，書法前後的命名正確性都不存在顯著性差異；而在高複雜度刺激情況下，左視野——右半球的漢字命名精確性在書法後有明顯提高，右視野——左半球卻無此現象發生。這個結果的出現頗爲有趣。從漢字命名任務的訊息處理過程上看，命名過程是一個自上而下（up-down）的處理過程，其間也包括對所命名字形的特徵分析及形音之間的轉換。從直覺上講，複雜度高的漢字其負荷的知覺特徵較多，而複雜度低的漢字負荷的知覺特徵少，對實驗三的結果似乎可以解釋爲，書法對大腦右半球功能的促進，只有在作業的對象空間關係複雜、知覺特徵多時才出現，或者說在此種條件下更容易出現，因爲大腦右半球本身在處理空間的特徵信息上具有優勢。這樣，由此可以推論，當命名任務中的漢字刺激更趨簡單、單一時，書法對書者右半球的命名任務之影響也會相應減少，這個問題尚有待進一步探討。至於實驗四中命名任務的漢字刺激均採用了高頻字，即理論上是較熟悉的字，但是由於本研究的刺激沒有設置低頻字作比較，因此，尚難討論刺激的熟悉性對本主題的影響，這方面也有待進一步探討。

　　第三，在本節實驗中，還有一個重要變項是命名作業中刺激呈現的時間。實驗一的刺激呈現時爲 30ms，實驗二和三的刺激呈現時間爲 100 ms，而在實驗四中增加至 300ms。從實驗一至三的實驗結果看，在刺激呈現時間爲 30ms 或 100ms 的條件下，書寫前後被試在左視野的漢字命名的反應時均有縮短或反應正確性提高，這說明書法對大腦右半球的活動確有促進。在實驗四中，雖然也有這種右半球反應時間縮短的現象，然而，與前三個實驗所不同的是大腦左半球的反應時在書法前後也有明顯的縮短，只是其縮短的程度小於右半球而已。如何解釋這個結果呢？假設單純從呈現時間這個變項出發，我們認爲，當呈現時間小於100ms時，由於時間很短，因而被試在命名時

在知覺階段所作的分析，在整個作業過程的信息中佔有的地位相對較主要。根據前面的分析，書法活動有助於右半球的空間材料的加工，使書寫者的知覺至爲精確、注意力提高，故可使右半球的命名任務成績有所提高。而當顯現較長而達到　300ms　時，被試的信息處理已更爲複雜化，且大腦兩半球之間已有足够的時間進行信息的交換，當刺激呈現在右視野時，因其呈現時間長，右半球也有暇對其作出處理，故表現出無論左右視野，有由於書法作用的影響而使作業反應時明顯下降的現象，當然，實驗四的設計本身還存在不少的問題，如前面所述的刺激字僅是高頻字，無低頻字作爲比較；前後測試的刺激材料相同，因而可能有練習效應。這些因素是否影響實驗的結果尚不得而知，所以，還應進一步控制實驗的條件，以觀察呈現時間在漢字命名任務中的作用，再行推論書法書寫對作業的影響。

　　總之，本節的四個實驗均表明，書法負荷對書寫者的認字命名這一認知作業有促進作用，這種促進作用主要表現在書者大腦右半球命名任務的反應時縮短或精確性提高。這也可以說明，書法對書法運作之後，書寫者的大腦右半球的活動有一種激活效用，從而間接地提高其大腦右半球的認知能力。

三、書法運作與漢字字形相似性判斷

(一) 實驗一：書法運作對左右視野漢字字形相似性判斷作業的影響

　　在上一節中，我們已經驗證了書法運作對於書寫者漢字命名作業的影響。爲了進一步考察書法運作對不同視野認知任務的影響，我們

曾設計一項書法書寫對漢字字形相似性判斷影響的實驗（郭可教、高尚仁，1991），此項實驗的目的在於考察書法運作負荷在不同視野漢字字形相似性判斷作業上的作用。

1. 研究方法

該實驗的對象是中國上海市正常成人共17人。根據被試的書法經驗將被試分為三組：經驗組（書法書寫年齡為15年）、半經驗組（書齡為6個月）和無經驗組，三組的人數分別為7人、6人和4人。

實驗採用的刺激是40對漢字，其中20對漢字的字形相似（即各對的兩個漢字有一部份相同，另外一部份不同，如「還」和「環」；「枯」和「苦」；「芳」和「方」）。另外20對漢字的字形相異（如「牛」和「馬」；「春」和「秋」；「立」和「坐」）。實驗中每一對漢字迅速地呈現在被試的左視野或右視野，漢字對的呈現順序是隨機的，且呈現於左視野還是右視野也是隨機而定的。書寫前測試和書寫後測試所用的刺激相同，各自有80次測試。所有漢字刺激均採用標準正楷體。

實驗採用 Apple II 微電腦 用以呈現刺激和測定被試的反應時間。每對漢字以上下排列的方式同時呈現在屏幕上，其視角為 1.3 度，屏幕中心注視點距離漢字對的視角為 5.5度。刺激輝度為 0.1cd/M2。

實驗開始後，要求被試坐在距離顯示屏 45cm 處，並注視顯示屏中心出現的開始信號，每對漢字呈現的時間為 100ms，每兩對漢字間的時間間隔為 3 秒。反應方式為鍵控，通過手按鍵盤上的「同」鍵或「異」鍵作出反應。正式實驗前，被試得到充分的練習。前測和後測的實驗程序相同；但後測不再有練習。

　　書寫任務處於前測和後測之中。要求被試以自選的書寫字體用毛筆寫漢字，書寫時間為30分鐘。三組被試的毛筆書寫樣例如圖七。

無經驗組　　　　　　　半經驗組　　　　　　　有經驗組

圖七: 三組被試的毛筆書寫樣例

2. 實驗結果

　　我們分別對有經驗組、半經驗組和無經驗組被試書法運作前後的漢字字形相似性判斷作業的反應時進行統計，其結果見圖八。

　　由圖八可以看出， 對於有書法經驗組被試來講， 無論在左視野還是在右視野，被試在書法運作之後漢字字形相似性判斷的反應時都比書法前作業的反應時有顯著性的縮短， 並且在左視野 —— 右半球的縮短幅度 （$p < 0.01$） 要大於在右視野 —— 左半球上的縮短幅度（$p < 0.01$）， 並且兩者之間的差距達有效統計水平 （$p < 0.05$） 。

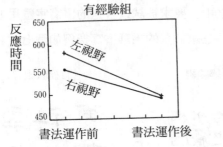

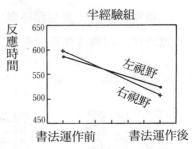

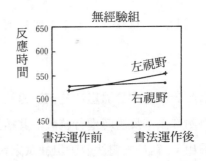

圖八

在半經驗組，書法運作後左視野或右視野作業的反應時與書法前作業反應時相比均無差異。未達顯著性水平。

在無書法經驗組被試的作業上，無論在左視野還是右視野均無表現出前測和後測反應時之間的顯著性差異。

（二）實驗二：書法運作對兒童左右視野漢字字形相似性判斷作業的影響

實驗一的結果表明，被試書法負荷30分鐘後，在漢字字形相似性判斷作業中，其大腦兩半球的反應時較書寫前均明顯縮短，且有書法經驗和半經驗組的大腦右半球反應時的縮短較左半球尤為明顯，但無

書法經驗組大腦兩半球的反應時無明顯縮短。然而，以上的研究對象為成人，本實驗的目的是以兒童為被試，進一步驗證書法對漢字字形相似性判斷作業的影響（郭可教、高定國、高尚仁，1992）。

1. 研究方法

本實驗的被試是32名中國上海市書法班兒童（大多數在全市或全國書法大賽中獲過獎），其書齡在2-8年左右，其中男15人，女17人。被試的年齡為 7-16 歲。被試中除一人為雙利手外，其餘均為右利手。被試的視力正常或矯正視力正常。被試按年齡分為甲、乙、丙三組，其中甲組為7-9歲，13人（其中女 7 人）；乙組為10-12歲，10人（其中女 4 人）；丙組為13-16歲， 9 人（其中女 6 人）。

實驗的刺激材料是20對字形相似的漢字（如「坐——立」、「牛——馬」）。40 對漢字在左右視野各呈現一次，共呈現 80 次，要求被試對字形是否相似作出判斷，並盡快作出反應。被試反應方式為鍵控，左手按「同」反應鍵，右手按「異」反應鍵。

實驗所用的儀器和刺激呈現的時間以及實驗的程序均與實驗一相同。

與實驗一相比， 書法任務有所不同， 本實驗中書字方式為臨字（copying），字帖放在旁邊，被試邊看邊寫 。臨字的字帖為《中學生書法字帖》。使用的毛筆為中楷羊毫。書法時間為30分鐘。

2. 實驗結果

對甲、乙、丙三個年齡組被試在左、右視野書法書寫前後的漢字字形相似性判斷的反應時加以統計，結果見圖九、圖一○和圖一一。

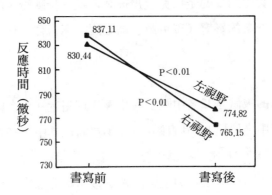

圖九: 甲組（7-9 歲）被試書寫前後左、右視野反應時比較

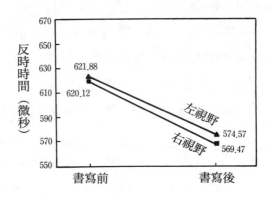

圖一〇: 乙組（10-12 歲）被試書寫前後左、右視野反應時比較

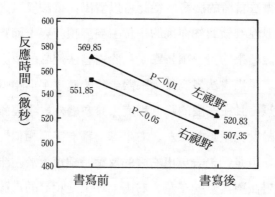

圖一一： 丙組（13-16歲）被試書寫前後左、右視野反應時比較

從圖中可以看出，甲、乙、丙三個年齡組的被試書法運作負荷之後，無論是左視野還是右視野，其漢字字形相似性判斷作業的反應時均有明顯縮短且被試反應的反應時在書法前測試和書法後測試均表現為大腦兩半球均勢。另外，對被試反應的錯誤率進行統計表明，各組被試在書法後反應的錯誤率均有所下降，但未達到顯著水準。

（三）本節討論

根據本節兩項實驗的結果，我們作如下的討論。

從兩項實驗的結果可以看出，書法運作對於漢字字形相似性判斷的作業有重要的影響，也就是說，書法書寫通過提高大腦的活動性進而促進書寫者的漢字字形判斷作業的成績。但若將本節的實驗結果與上一節的實驗結果作社會發現，在上一節的實驗中，被試均為無書法經驗者，書法負荷會使成人被試在大腦右半球的漢字命名反應時顯著性縮短；而在本節的實驗中，只有經驗組、半經驗組成人以及有經驗

組兒童的漢字字形相似性判斷作業受書法負荷的影響，而無書法經驗的作業不受書法負荷的影響。從此可以看出，書法經驗之多寡是影響漢字字形相似性判斷認知作業的一個主要變項。與上節實驗結果相比較，本節實驗結果的另一項特點是，除有書法經驗的成人組（書齡在15年以上）表現出書法書寫後大腦兩半球的漢字字形相似性判斷反應時都明顯縮短，且在右腦的降低程度大於左腦外，半經驗組成人及有經驗的各年齡段兒童雖然在左、右半球上都有字形相似性判斷反應時顯著性降低，但是卻未表現出右腦的反應時縮短大於左半球的縮短，也就是說，書法對其影響在左、右兩半球上是相等的，該被試組的字形異同反應時在書法負荷後表現爲大腦兩半球均勢。

我們認爲，有書法經驗的成人和兒童以及半經驗組的成人在左右視野的字形異同判斷的反應時經書法負荷後均有顯著性降低，這說明了書法對於大腦活動有激活作用，並且在有經驗成人組表現出的右半球反應時降低程度大於左半球。這也與我們先前的研究（高尚仁，1986）認爲書法使右半球活動加強的結論一致。然而，至於爲什麼無書法經驗組未呈現出書法負荷後反應時降低的趨向尚有待於進一步探討。我們初步認爲，可能是有書法經驗者的大腦活動比無書法經驗者更容易激活所致。

本節實驗表現出，多數被試組書寫後字形異同判斷反應時在左右兩半球呈均勢，對於這個問題，我們認爲，上節採用的認知課題的性質有關。從理論上看，上節採用的認知課題是漢字命名，要求被試看到一個刺激後，立即說出該字，在這其中，由於漢字有「實」與「虛」之分，在大腦的反應方式上可能有兩條通路，對於實字來說，可能經過「形——義——音」的處理，而對於虛字來說，可能經過「形——音」的處理，總的說來，漢字命名的訊息處理過程是一個

「自上而下」 (up-down) 的過程。 相比之下， 字形異同判斷任務
的處理過程則要比上述反應作業要簡單，它有可能不經過「義」的處
理，屬於一個「自下而上」(bottom-up) 的處理過程。由於這兩種
任務的性質不同，至使書法對其作用的程度不同，有的對兩半球都起
作用，而有的只對右半球起作用，對於這個問題尚待於進一步研究。
由此，我們這可以進一步提出書法對大腦的激活效應對於不同認知任
務的選擇性問題，是否是書法對有些任務促進作用較大，對有些任務
促進較小，甚至是不起作用或起負作用？這尚須進行大量的不同課題
的研究後才能作結論。另外，本節結果表現出只有有經驗成人（書齡
爲15年以上）才呈現書法書寫後字形異同判斷反應時的右腦優勢，說
明對書法經驗多寡的研究尚須深入。

四、書法運作與圖形再認

前已述及，七〇年代一些關於漢字單字處理的研究表明，漢字單
字的訊息過程主要是經由大腦右半球而非左半球， 並且， 這個研究
結果被我們對書寫時寫書者右腦的 EEG 的研究證實。因此，可以推
論，書法活動會更加進一步喚醒大腦右半球的功能，使在右半球得以
實現的認知活動能力得到加強。眾所周知，人們普遍認爲空間材料的
處理過程主要在右半球完成， 這已被大量的實驗所證實（如 Bogen,
1969; Galin & Ormstein, 1972）。 既然如此，我們可以假設，書
法運作會促進圖形再認 (picture recognition) 的成績，也就是說，
如若我們在不同視野向被試呈現各種圖片，那麼書法負荷後，被試在
右半球的再認成績會優於左半球。本實驗的目的就是探討書法對左、
右視野中國圖形再認作業的影響。

1. 研究方法

本實驗的被試是18名香港大學心理系一年級的學生，被試無書法經驗，視力正常或矯正視力正常，均爲中文和英文雙語者。

實驗的刺激材料是一些常見物品的圖片，共66張，其中6張用於實驗前訓練，其餘60張用於正式測驗。所有圖片均隨機地從265張國際標準圖形（Snodgrass 等，1982）中選取。其樣例見圖一二。60張圖片中，有30張爲書寫前測試的材料，另外30張係書寫後測試之用。前測和後測中各有15張圖片用於左視野呈現，另各有15張用於右視野呈現。實驗中，測完第9個被試（總被試的一半）後，將兩視野呈現的材料對換，以消除材料可能對左、右視野作業的干擾。

圖一二： 實驗中圖形再認任務材料樣例

實驗所採用的儀器和程序均同本章第二節實驗一。每一刺激呈現的時間爲 50ms，兩刺激呈現之間的時間間隔爲 3,000ms。實驗主試兩名，一名負責操縱電腦呈現刺激和記錄反應時間，另一名負責記錄被試扳去圖形名稱時的正誤。

書法負荷任務時間爲30分鐘。書法的材料與任務同本章第二節實驗一。書法書寫採用摹描（tracing）的方式進行。

2.實驗結果

對本實驗左、右視野中國圖形再認的反應時和錯誤率按前測和後測分別加以統計，得出如下結果。

首先，從錯誤率上看，左視野的圖形再認的錯誤率從書法運作前的 30 ％下降至 16.67％， t 考驗的結果表明，前後測之間存在顯著性的差異（p＜0.02）；而在右視野上， 書寫前後的錯誤率雖有差異（由前測的34.08％降至後測的30.33％），但其差異未達到顯著性水平（p＞0.05），其結果見圖一三。

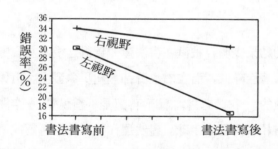

圖一三：被試在書寫前後左、右視野圖形再認錯誤率比較

其次，從反應時上看，左視野圖形再認的反應時由書寫前的 830 ms 升至書寫後的 954ms，對其差異 t 考驗的結果表明，書寫後的反應時顯著性上升 （p＜0.02）；右視野圖形再認的反應時由書寫前的864ms升至書寫後的897ms，其差異也具有統計學意義（p＜0.05）。結果見圖一四。

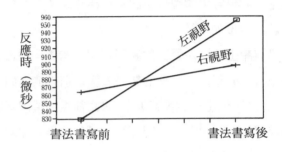

圖一四： 被試書寫前後左、右視野圖形再認反應時比較

本節討論

本研究的結果表明，被試在書法運作負荷之後，左視野中的圖形再認錯誤率顯著性降低，而在右視野卻無此現象發生。這與我們的研究假設是一致的。我們認為，圖形再認是一種視覺 — 空間信息的處理，它主要有賴於大腦右半球。書法運作後，圖形再認成績在左視野——右半球上的提高，可反過來說明書法對書者右半球活動的影響和促進。我們已在前文提到，書法是一種三維的視覺 — 空間訊息處理過程，它寫作的對象是中文漢字，那麼，漢字所特有的空間和圖形性的特徵，也就決定了書寫者書法運作時對這些圖形性特徵在右半球的處理過程，並且也決定了書寫者的書寫動作也具有這種空間和圖形的特徵，進而強化右半球的活動。因此，書法書寫對於大腦右半球的活動起一激活的效應。這個結果再次證實了我們在本章第二節中諸實驗的發現，也支持了我們在 1986 年實驗所顯示的書寫者在書法運作時大腦右半球 EEG 活動率高於左半球的發現。

　　與本章第三節有關書法書寫和字形相似性判斷的實驗結果相比，本實驗結果同第二節的實驗一樣表現出書法運作之後大腦兩半球活動的均勢現象。我們已述及，字形相似性判斷是字形的比較，其訊息處理過程不一定要經過「義」的階段。而本實驗的圖形再認任務是要求被試口頭報告出圖形的名稱，無疑它與漢字命名任務有一定的相似性，需要從圖形轉化到意義，然後作出反應。因此其任務過程也較漢字字形相似性判斷複雜。這可能是造成書法書寫後大腦右半球功能較優的原因之一。正如下節所說，對這個問題尚須進一步研究。

　　本研究的另一項結果表明，被試在書法書寫前後，在左、右視野中圖形再認的反應時有顯著提高。如果單純地考慮這個結果，這將有駁於我們的研究假設，它似乎表明被試在書法運作之後大腦兩半球的活動都顯著性下降，這是令人費解的。然而，如果和本實驗錯誤率的結果結合起來考察，我們會發現，正確性和反應時之間有時會有一種取、捨兩難的關係，被試如果注重反應的正確與否，往往會「犧牲」反應時間來作較長時間的判斷；反過來，如果被試更爲注重縮短反應時間，則往往要冒正確性降低之險。本研究中反應時升高的現象，說明被試在反應時更注重反應的對錯，這也更進一步說明了本實驗中錯誤率結果的客觀性。實際上，這一種時間與正誤間的取捨與選擇關係已經存在於本章上兩節的實驗之中，只不過在本實驗中表現得更爲突出而已。

五、全章總結

　　本章之實驗研究可以說是筆者1986年對書法運作過程中被試大腦腦電活動研究的延續和加強。在當時，我們出於驗證古人所推崇的書

法能使書寫者「靜心」、「清慮」，且精神狀態「鬆弛」，而對書寫者在書法書寫過程中的一系列心生理反應作了考察。結果發現，書寫者在一些生理指標上（如心律）確實表現出身體（body）的「鬆弛」，但是，書寫時書寫者之腦電活動率比靜坐時爲高，說明其當時顯示出緊張的精神狀態。進一步，當時的研究還表明，書寫者在書法運作過程中，大腦右半球的活動率大於左半球。對於這些研究結果，我們感到十分疑惑不解。首先，歷代書論一再強調書法功能在於「靜心清慮」，若按其理，大腦兩半球的活動率應爲降低。其次，語言中樞一般被認爲在左半球，然而，在我們的研究中，卻表現出右半球的活動大於左半球。愼思之，我們的思路漸趨明朗，書法的確有「致靜清慮」之功能，但這種「鬆弛」不是表現在腦的活動上，而是一種身體的鬆弛，與此同時，人的心理（mind）卻是更趨活動狀態。這也科學地探明了歷代書論中有關書法功能的主觀體驗，對這些歷來被視爲「至理名言」的經驗之談作了檢驗。並且，中文書法書寫時，書寫者雖然有兩大腦半球活動趨強，但右腦的活動大於左腦，這可能與中文字具有圖形的特徵，以及國人長期使用中文字有關係。

那麼，如何進一步從神經機理上對這些結果作出解釋呢？這個問題現在尙難予以明確和切實的解釋，但我們可以作出一些初步的假設。

第一，對於身體鬆弛而精神緊張，其生理機別在於「大腦皮層——下丘腦——內臟器官」這一重直聯係中的「異相協同狀態」，也就是大腦的良好激活狀態（β / α 波之比值不超過 1，書法書寫中腦電活動率提高的幅度較開眼靜坐時，一般僅在 0.1-0.2 左右）。同時，外周器官生理活動趨緩，表現出心律變慢且更有規律，呼吸趨緩、周期加長、吸氣時間大於呼氣時間（屛息），血壓逐漸降低等。

尤其令人感興趣的是，這種異相狀態與睡眠最佳期，即「異相睡眠」（或稱「快波睡眠」）有相似之處。「異相睡眠」中，大腦是呈快波清醒之腦電圖，然全身肌肉處於完全鬆弛，內臟器官之活動也處於最低節律之中；一些創意之靈感多在此睡眠期出現。根據這些神經機理，我們認為，書寫者在書法書寫時能達到注意力加強、知覺準確、視覺—動覺協調的心理狀態，會有助於提高反應能力和認知能力，也就是說，書法書寫對大腦有一種「激活效應」。

第二，對於右腦在書法過程中的活動大於左半球，我們認為其在機制上有兩種可能。一方面，大腦對書法活動的處理可能還是在左半球的語言中樞，但是，由於書法運作不僅包括語言信息的處理，還包括一系列三維的空間動作信息，加之書法運作使用毛筆，需更多的注意力負荷，因而會使大腦左半球處理負荷過重 (overload)，因此將信息轉至右半球處理，使右腦活動率趨強。另一種可能是，由於漢字字形的圖形特徵，書法運作的信息直赴右半球進行處理而呈右半球活動加強之勢。當然，對於這個問題尚須進一步研究才能有結論。

鑒於這些假設，我們認為，漢字書法書寫對大腦兩半球具有一定的激活效應，特別對於大腦右半球激活程度會更強，因而有利於提高大腦反應能力，有助於改善認知活動。吾人將此種效應稱為「書法優化激活效應」。進一步，我們推論，書法書寫的這種激活，不僅表現在書寫過程中，而對書法書寫之後也有影響，且影響書寫者在書寫後的認知活動，若長期研練書法亦有助於認知能力的提高。

本章的實驗就在於考察書法負荷後對書寫者認知活動的影響。綜觀本章的實驗，可以得出如下的結果。

首先，絕大多數的實驗表明，被試在書法負荷30分鐘之後，其認知作業成績有所提高，且右腦上的作業成績較左腦優，這具體表現在

書法運作後書寫者作業時右腦的反應時及錯誤率顯著降低。這些結果證實了我們所提出的「書法優化激活效應」，也就是說書法運作對於書寫過程之後尚有激活大腦功能的作用，且主要表現在對右半球功能的激活上。其次，書法書寫對大腦的優化激活效應表現在認知任務上，還要受諸多因素的影響。這些因素可能包括刺激呈現時間的長短、認知任務的不同、書寫者書法經驗的多寡以及漢字認知任務中漢字刺激的諸多特徵（字頻、筆劃數等）。從刺激呈現時間上看，第二節的實驗表明，當刺激時間由 30ms 或 100ms 延長至 300ms 時，書寫者書法後的右半球作業優勢變成了左、右半球呈均勢的趨向。在認知任務性質上，漢字命名任務及圖形再認任務均表現出右半球上認知活動顯著提高，而在漢字字形相似性判斷任務中則表現出左、右半球的均勢，即左、右半球上的作業均比書法前有顯著提高，並且，在漢字字形相似性判斷任務中，只有有書法經驗的被試才表現出書法負荷後的作業成績提高，書法年齡在15年以上的成人被試才有認知活動右腦優勢化現象（見第三章，Guo Kejao, H. S. R. Kao, 1991；郭可教，高定國，高尚仁，1993）。這些均表明，書法對認知活動的影響絕非一種簡單的關係，而是依其他因素的不同而有改變。

於是，吾人認為，認知活動中呈現的「書法優化腦激活效應」雖然存在，但尚需作更為細緻的研究，其研究起碼可有以下幾個方向：

(1) 對「書法優化腦激活效應」的腦神經機別作進一步的研究；

(2) 吾人所提出的書法激活效應迄今為止尚適用於書法過程之中書寫者的表現以及書法負荷30分鐘後被試的認知作業，至於不同書法運作時間能使該效應持續多長時間，尚應作

在時間上的追踪研究。進而言之，我們設想，長期從事書法運作有可能最終導致認知能力的改善，提高智力，當然，這需要大量的實驗和行為研究才能作出結論。我們限於當前的研究成果對這個設想尚採取保守的態度。若今後果眞驗證這個假設，則更說明中國書法這個藝術傳統的瑰麗；

(3) 書法活動的複雜性較高，其中涉及書寫者本人的諸多特徵（如年齡、知識水平、性別、書齡等等）、工具的特徵（如筆的軟硬度、筆杆之粗細）、動作運作的特徵（如不同書寫方式）、所寫字的特徵（如字的大小、複雜度、有無語義效應）等等。可見，書法本身有諸多變項，在考察它對認知的影響時，認知任務也有很多變項（認知性質、刺激材料性質等等），因此，書法對認知活動的細緻影響，也應在不停地努力實驗中進一步趨於明瞭。

第五章　書法與大腦功能(2)

一、引　言

　　在第四章中，我們主要以書法負荷作爲自變項探討書法運作後左、右兩半球之認知任務所受到的影響。上一章的主要發現是中國毛筆書法的確對書法書寫後左、右腦上的認知任務有促進作用，且總而言之，書法對右腦上的認知活動的影響一般要大於對左腦的影響。前已述及，書法活動具有複雜性，其變項甚多，要弄淸書法對認知的影響，還應從各種變項入手作更詳細的研究。並且，書法書寫是書寫活動的一種特例，它與一般書寫活動相比，在所用工具、所寫文字以及運筆動作等方面有其獨特的特點。那麼，我們不禁要問：「在對認知活動的影響方面，硬筆書寫是否和書法的作用相同？」，「英文硬筆書寫或毛筆書寫對認知活動起作用嗎？」，「其他一些非書法活動是否也和書法書寫一樣促進人的認知活動呢？」。可見，要確立中國書法書寫促進書寫者大腦功能並進而影響書寫者認知能力的特殊地位，還應考察一些與書法活動相聯的非書法負荷對書者大腦功能及認知能力的影響。

　　對於書寫者以不同書寫工具書寫不同材料的研究我們已經有所探索（見本書第二章第一節）。我們的一項研究（高尙仁，1986）表明，如果被試分別用毛筆和簽名筆書寫漢字、與漢字同義的英文字以

及與漢字形狀相近的圖形，英文單語被試書寫時左腦活動率高於右腦活動率，而中、英文雙語者右腦的活動率高於左半球活動率；但是，書寫工具和書寫的對象則均沒有在腦電活動上造成顯著性的差異。這有異於我們實驗的假設。一般認為，毛筆的筆尖柔軟性較大，書寫者的手指控制方面，需要較高的精確性和注意力，因而估計被試使用毛筆時的腦電活動率會異於使用硬筆尖的簽名筆。並且，我們還假設漢字由於和幾何圖形有相似之處，故書寫漢字和幾何圖形時的右腦活動率也會高於左腦活動率，而書寫英文時，被試的腦電活動率在左腦會高於右腦。我們推測造成這種實驗結果的原因頗多，有測量指標上的因素，也有動作上的因素（高尚仁，1986），因此，有必要進一步探討。

然而，我們其他的實驗卻說出了另外的結果。我們發現，若以心律作為研究指標，毛筆書寫時的減緩效果優於用硬筆書寫；書寫中文字時的心生理反應減緩程度大於書寫英文時。可見，書寫工具之差異與文字的特色仍然影響書寫行為（高尚仁，1986）。

此外，中國書法有別於一般書寫的另一個方面是書寫握筆及運筆的姿勢。一般說來，中國書法的書寫動作概可分為「枕腕」（oblique）、「提腕」（upright）和「直立」（standing）三種。而枕腕書寫與一般的硬筆書寫姿勢最為接近。我們的研究（高尚仁，1986）表明，採用不同書寫姿勢書寫時的心律變化有顯著差異，由此，我們推測，由於硬筆書字在書寫姿勢上與書法活動有異，估計會對書法行為產生不同影響。

鑒於上述分析，本章的一系列實驗試圖考察諸如硬筆書寫等非書法負荷對書者大腦左、右兩半球認知活動的影響，並希冀以此說明書法活動對書者大腦功能的優化激活效應，同時，亦以此表明書法活動

與一般書寫活動的差異。

二、非書法負荷與漢字命名任務

(一) 實驗一：中文硬筆書寫對左、右視野漢字命名任務的影響

本實驗之目的在於探索中文硬筆書寫活動對於書者漢字命名任務的影響。

1. 研究方法

該實驗的被試是香港大學的10名大學生，其中男生 5 人，女生 5 人。被試均為中、英文雙語者，視力正常或矯正視力正常，無書法經驗。

實驗所用材料、儀器、被試任務及實驗程序均與第四章第二節實驗一相同。

圖一：　中文硬筆書寫材料樣例

介乎於實驗前測和後測之間的書寫任務是要求被試在 30 分鐘內用簽名筆連續不斷地摹描一段文字材料,該文字材料選自於鋼筆書法字帖,其樣例如圖一:

2. 實驗結果

對 10 名被試中文硬筆書寫前後在左、右視野中漢字命名正確反應的平均分數(每正確命名一個刺激得 1 分)進行統計,結果見圖二:

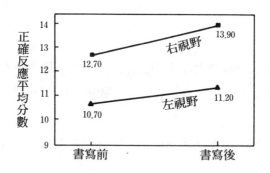

圖二: 中文書寫前後被試左、右視野漢字命名得分均數比較

結果表明,被試在書寫負荷之後,左視野漢字命名均分由 10.70 升至11.20,但其差異未達到顯著性水平(t=0.40, df=9, p>0.05);在右視野其均分在前、後測分別為 12.70 和 13.90,其差異也無統計顯著意義(t=1.36, df=9, p>0.05)。這說明書寫負荷對書者漢字命名的精確性無顯著影響。

在10名被試中,我們除去反應時數據無效的 1 名被試外,對剩餘 9 人的正確反應的反應時數據進行統計,結果見圖三:

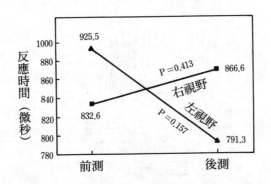

圖三: 書寫前後被試漢字命名反應時比較

　　圖三結果表明， 被試書法負荷後左視野 命名反應時雖有縮短趨勢， 但均未達到顯著性 (t=1.56, df=8, p>0.05) ; 而在右視野的反應時略有上升 , 也不具有顯著意義 (t=0.413, df=8, p>0.05) 。

(二) 實驗二: 英文毛筆書寫對左、右視野漢字命名任務的影響

　　本實驗的目的是進一步變換書寫負荷的形式，探討英文毛筆書寫對左、右視野漢字命名作業成績的影響。

1.研究方法

　　實驗的被試是 13 名香港大學心理系一年級的大學生。被試的條件，實驗所用的刺激材料、儀器、被試的任務及實驗程序均與上一實驗相同。所不同的是，該實驗的書寫任務是英文毛筆書寫，要求被試用中楷毛筆連續不斷地摹描圖四所示的英文材料，書寫時間爲 30 分鐘。

Arthur
Baker
Calligrapher

Einar
Hakonarson
ETCHINGS

圖四：被試英文書寫材料

2. 實驗結果

　　對被試英文毛筆書寫前後左右視野漢字命名正確反應的均數及反應時進行統計，結果發現，在正確反應的得分上，左視野的得分於書寫之前爲10.54，書寫之後爲11.08，其差異不具有顯著性（t=0.70，df＝12，p＝0.499）；右視野的得分在前後測分別爲11.46和10.46，兩得分之間也無顯著性差異（t＝-1.64，df＝12，p＝0.127）（見圖五）。

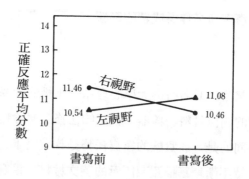

圖五：被試英文毛筆書寫前後在左、右視野漢字命名得分比較

　　在被試正確反應的反應時上，左視野漢字命名反應時在前後測分別為 864.90ms 和 866.60ms，二者之間無顯著性差異 （t＝0.04, df＝12, p＝0.967）；右視野漢字命名反應時由前測的 838.80ms 增至後測的 923.00ms，但其差異尚未達到顯著性水平 (t＝1.80, df＝12, p＝0.098) 。結果如圖六所示：

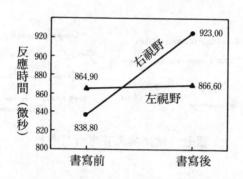

圖六: 被試書寫前後在左、右視野漢字命名反應時比較

（三）實驗三：英文硬筆書寫對左、右視野漢字命名任務的影響

　　本實驗之目的是檢驗英文硬筆書寫是否對書者書寫活動後的左、右視野中漢字命名作業產生積極影響。

1. 研究方法

　　實驗的研究對象為10名香港大學一年級學生。被試均是中、英文雙語者，無書法經驗、視力正常或矯正視力正常，自願參加該實驗。實驗所用材料、儀器、被試之任務以及實驗程序均與實驗一相同。前

測之後的書寫任務在該實驗中爲英文硬筆書寫，時間爲30分鐘，書寫方式爲摹描，書寫材料見圖七：

圖七： 被試英文書寫所用材料

2. 實驗結果

　　被試在前後測試中的正確 反應分數按左 、右視野之 區分加以統計，並作 t 考驗。結果表明，左視野漢字命名正確反應得分由書寫前的9.80升至書寫後的10.80， t 考驗表明二者無顯著性差異（t=0.71，df=9， p=0.497）；在右視野中書寫前後的得分爲 10.10 和10.60，二者亦無顯著性差異 （t=0.50， df=9， p=0.630）。我們除去 2 名反應時數據無效的被試，對被試前後測試反應時的統計表明，左視野漢字命名之反應時在前測和後測分別爲 996.10ms 和 862.70ms，其差異未達到顯著水平（t=-1.35， df=7， p=0.220）；在右視野的反應時上，前後測的平均反應時值分別爲 881.10ms 和 937.10ms，對其差異的 t 考驗也表明二者無顯著性差異 （t=1.05， df=7， p=0.329）。該實驗的結果可參見圖八和圖九。

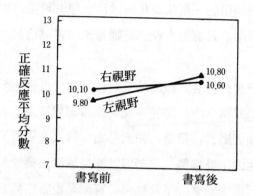

圖八：被試書寫前後左、右視野漢字命名得分均數比較

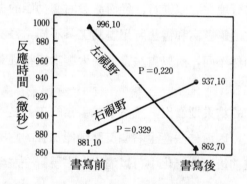

圖九：被試英文硬筆書寫前後左、右視野漢字命名反應時比較

（四）本節討論

　　綜觀本節的三個實驗結果，可以發現，無論是中文硬筆書寫、英文毛筆書寫或是英文硬筆書寫，它們均對書者書寫後的漢字命名任務無顯著性影響。從這些變項的變化，我們可以認為，這三種書寫負荷對認知作業的影響遠比不上中國書法負荷對認知作業的影響。由此也

可以反證我們提出的「書法優化腦激活效應」理論，也就是說，在諸多的書寫方式中，只有中文書法這種特殊的書寫活動才具備優化腦激活的效應。

如若進一步分析各實驗的結果，我們還可以從中發現另外一些有趣的現象。在實驗一中，儘管中文硬筆書寫對於左、右半球的漢字命名任務均無顯著影響，但是，在大腦右半球（左視野）漢字命名的反應時卻有一定的下降趨勢（前測與後測反應時差異達到$p=0.157$）。我們認為，這種不顯著的下降趨勢，可能是由書寫對象為中文所引致的。儘管書寫和書法的心理活動狀態不盡相同，但因書寫文字均為中文，也需要對字的空間結構進行視覺和動覺的協調處理，故對其處理活動也可能部分地在右腦進行，從而激發右腦功能的提高。然而，也正是由於中文硬筆書寫和書法所用書寫工具不同，書法所用毛筆柔軟性大，運筆動作不同，所以書法書寫對大腦功能特別是右半球的功能激活較強烈。

從實驗二的結果則看出，雖然被試書寫的工具是毛筆，但是，書寫對象是英文，因而無法產生右腦反應功能加強的趨勢。從左、右兩半腦反應時在前後測的變化中可以看出，右視野—左半球漢字命名的反應時在毛筆英文書寫之後有上升的趨勢（$p=0.098$），這說明毛筆英文書寫對左腦產生了干擾的作用。我們認為，這可能是由於毛筆英文書寫的相對生僻性加重了左腦的加工負荷所致。該實驗的對象為中、英文雙語者，被試很少有機會用毛筆書寫英文，並且因英文字的特性不同於漢字，被試用毛筆書寫英文時會感到相對吃力，干擾了正常的視動覺處理過程，使左半球加工負荷過重，因而會產生此種現象。當然，對這個實驗結果尚有待於進一步分析。

實驗三的結果令我們有所疑惑。儘管實驗三中的被試在英文硬筆

書寫後在左右兩腦均無顯示出漢字命名任務成績的顯著變化，並且該結果支持我們提出的「書法優化腦激活效應」，但是，仔細審視該結果發現，左視野—右半球反應時在書寫後有下降趨勢（p＝0.220）。我們最初假設，英文的處理主要依靠左腦的語言中樞，有異於書法活動使右腦活動加強，故不會在右半球產生反應時下降的趨勢。至於為什麼出現這種結果，我們推測可能與該實驗的被試太少，而無法顯示出真實現象有關，對這個問題，尚待於進一步驗證。

三、非書法負荷與漢字字形相似性判斷任務

（一）實驗一：書法欣賞負荷與漢字字形相似性判斷任務

本實驗目的在於檢驗書法欣賞對於漢字字形相似性判斷任務成績的影響。

1. 研究方法

實驗的被試是 8 名中國上海市成人，其中男性被試 4 人，女性被試 4 人。被試的年齡在 19-24 歲之間，視力正常或矯正視力正常。

該實驗的材料、儀器、被試的任務以及實驗的程序均與上一章第三節實驗一相同。所不同的是前測之後，被試面臨的不是書寫活動而是書法欣賞任務，欣賞的書法材料選自不同歷史階段的書法家的作品，欣賞的時間為30分鐘。

2. 實驗結果

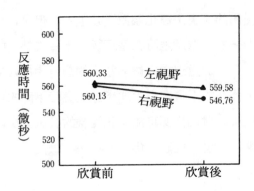

圖一〇: 被試書法欣賞前後在左、右視野漢字字形判斷反應時比較

該實驗的結果表明，無論在左視野—右半腦還是在右視野—左半球，書法欣賞前後的漢字字形相似性判斷之反應時均無顯著性差異（t考驗p值均大於0.05）。

(二) 實驗二: 簡單算術計算負荷與漢字字形相似性判斷任務

該實驗目的在於考察簡單算術計算負荷對漢字字形相似性判斷之反應時的影響。

1. 研究方法

實驗的被試係中國上海市18-24歲成人被試17人；其中男9人，女8人。被試視力正常或矯正視力正常。

本實驗的材料、儀器、被試任務及實驗程序均與本節實驗一相同。只是前後測之間所控制的變項爲簡單計算，要求被試在30分鐘內進行簡單的算術計算，計算的內容是從1000開始連續減去7和從

7 開始不斷加 7 。

2.實驗結果

　　對被試在簡單計算負荷前、後在左、右視野中漢字字形相似性判斷的反應時進行統計，結果見圖一一:

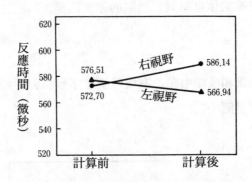

反
應
時
間
（微秒）

576.51

右視野　586.14

572.70

左視野　566.94

計算前　　　　　計算後

圖一一: 被試計算前後在左、右視野漢字字形相似性判斷反應時比較

　　本實驗的結果表明，簡單計算負荷之後，被試在左、右視野漢字字形相似判斷的反應時與計算負荷之前均無顯著性變化（t 考驗之 p 值均大於0.05），說明簡單算術計算負荷對漢字字形相似性判斷任務無影響。

（三）實驗三: 休息頁荷與漢字字形相似性判斷任務

　　在我們上述的有關漢字字形相似性判斷的實驗中，均控制一定的活動變項（如書法、不同形式的書寫等等）以考察它們對漢字字形相似性判斷作業的影響。本實驗的目的在於考察前後測之間無任何活動的情況下，被試漢字字形相似性判斷的反應時是否有變化。

1.研究方法

實驗被試爲 5 名中國上海市成人，其年齡在 16-56 歲之間，其中男 3 人，女 2 人。被試視力正常或矯正視力正常。

實驗的材料、儀器、程序以及被試任務均與本節實驗一相同。只不過前測之後與後測之前，被試不進行任何活動，而安靜地休息30分鐘。據觀察在被試休息期間無明顯的認知活動。

2.實驗結果

對被試前測和後測中左、右視野漢字字形相似性判斷的反應進行統計，結果參見圖一二:

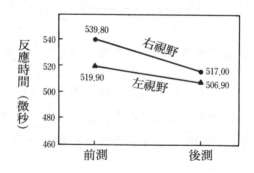

圖一二: 被試在前後中左、右視野漢字字形相似性判斷反應時比較

該實驗的結果表明，被試在30分鐘的休息後，左、右視野的漢字字形相似性判斷之反應時與休息前相比無顯著性變化（t 考驗表明 p 值均大於0.05）。

（四）實驗四：描圖負荷與漢字字形相似性判斷任務

該實驗的目的是考驗描圖對被試在左、右視野漢字字形相似性判斷作業反應時的影響。

1.研究方法

該實驗的被試是10名年齡在 21-23 歲的中國上海市成人，其中男6人，女4人。被試的視力正常或矯正視力正常。

實驗的材料、儀器、程序以及被試的任務均與本節實驗一相同。不過，介於前後測之間的活動變項是描圖，要求被試連續不斷地用毛筆摹描圖畫，時間為30分鐘。

2.實驗結果

我們對被試描圖前、後在左、右視野漢字字形相似性判斷的反應時進行統計，並作 t 檢驗，其結果如圖一三所示：

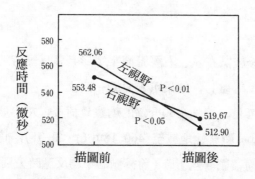

圖一三： 被試描圖前後在左、右視野漢字字形相似性判斷反應時比較

由圖一三可見，被試在描圖後，左視野——右半腦的任務作業反應時由 562.06ms 顯著地降至 512.90ms（p<0.01）；右視野——左半腦的作業反應時由 553.4ms 降至 519.67ms，其差異也具有統計顯著性意義（p<0.05）。該結果說明描圖能使大腦兩半球的漢字字形相似性判斷之反應時都有顯著性下降。

（五）實驗五： 自由繪畫負荷與漢字字形相似性判斷任務

實驗的目的在於檢驗自畫（自由繪畫）負荷是否對被試左、右視野的漢字字形相似性判斷的反應時產生影響。

1. 研究方法

實驗的對象是12名 21-23 歲的中國上海市成人，其中男 6 人，女 6 人。被試視力正常或矯正視力正常，無書法經驗。

實驗的材料、儀器、程序以及被試的任務均與本節實驗一相同。所不同的是被試前測後要連續不停地自由繪畫(drawing)三十分鐘。

2. 實驗結果

對繪畫前後被試在左、右視野漢字字形判斷反應時進行統計，並作差異檢驗（t 考驗），結果可參見圖一四:

由圖一四可見，被試在30分鐘的繪畫負荷後，左半球的反應時由原來的 501.17ms 顯著性地減至 460.18ms(p<0.01)；同時，右半球的作業反應時同樣顯著下降（前後測的平均反應時分別為485.51ms 和 449.09ms，P<0.01）。本實驗結果表明，繪畫對被試左、右兩半球的功能均有影響。

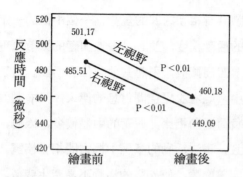

圖一四: 被試繪畫前後在左、右視野漢字字形相似判斷反應時比較

（六）本節討論

　　本節的五個實驗為我們提出的「書法優化腦激活效應」理論提供了重要的旁證。

　　從實驗一到實驗三的結果可以看出，無論是書法欣賞負荷、簡單算術計算負荷還是休息負荷對於被試左、右視野的漢字字形相似性判斷的反應時均無顯著影響。若將這些實驗結果與上一章的研究結果相對比，更能說明書法書寫對大腦兩半球功能特別是右半球功能的激活作用。前已述及，書法活動在信息處理階段有其獨特的特性，在信息的接受階段，書法的信息接受主要依賴空間知覺，然後在決策階段對字的整體空間關係作出認知和分析，最後在執行階段達到視覺—動作的高協調，在這種協調中產生出所寫的字。相比之下，書法欣賞負荷則缺乏執行階段的視覺—動作的協調；算術計算負荷的關鍵在於決策階段的抽象思維，且易引起大腦疲勞，故這兩個變項都難以在激活腦功能上與書法活動相提並論。另外，由於休息活動無明顯的大腦興奮，只能減緩大腦的疲勞程度，也無法達到書法活動所引致的效果。

　　從另外一個角度看，現代對大腦生理機制的研究業已表明，大腦神經中樞的活動具有相互誘導的規律，一個中樞的一定活動也會加強另一活動中樞的活動程度；並且，根據興奮的擴散原理，神經中樞興奮時，會向中樞四周擴散，引起其他部位的活動。這裏對我們的啟示在於書法活動中，既有視覺空間信息的傳入，又有動作信息的協調傳入，與其他的負荷活動相比，興奮的中樞較多，因而，有利於大腦皮層的激活。並且，書法活動的多個中樞之間相互協調，加之書法過程中又有強烈的審美體驗，使人腦的活動不易產生疲勞，而更能使其活動水平提高。這也與常人所認為的書法是一種比單純休息更佳的積極休息相一致。

　　與實驗一至三的結果相反，實驗四和實驗五則表明，描圖和自畫兩種負荷均對被試左、右兩腦的漢字字形相似性作業有積極的影響，說明描圖和自由繪畫亦能對大腦兩半球產生激活效應。這個結果的出現頗有其道理，古人曾有「書畫同源」之說，並且認為書與畫可能在線條、用筆、工具等方面有其相同之處。我們曾設計了一系列的實驗（高尚仁・林秉華，1989）驗證「書畫同源」說。我們通過實驗結果認為，儘管從知覺及運筆的觀點上無法說明書畫同源的觀點，但是，從書寫與繪圖的操作體系以及歷史文化及文字的演變上來看，書畫同源有其道理。更重要的是，我們的研究表明，作書和作畫都能引致心平氣和、寧靜的心身現象，且被試做繪畫動作時的心律較書法寫字時緩慢，說明書畫在一致心身寧靜的狀況上有同源之處。由此，我們認為，本節的實驗四和五之所以產生描圖和自由繪畫對漢字字形相似性判斷作業的顯著影響絕非偶然，這是由於繪畫與書法在對象上都是圖形或具有圖形的特徵，且在工具上均使用毛筆所引致的，這也更進一步說明了書法對大腦具有優化激活這一發現的合理性。

四、非書法負荷與兒童的漢字字形相似性判斷任務

（一）實驗一：中文書寫負荷與兒童漢字字形相似性判斷作業的影響，以期進一步檢驗書法優化腦激活效應在兒童中的適用性。

1. 研究方法

實驗的研究對象是中國上海市 11 名兒童，其年齡 7-9 歲，男 5 人，女 6 人。被試均爲右利手，視力正常或矯正視力正常，受試均無書法經驗。

實驗所用的材料、儀器、程序以及被試的任務均與上一章第三節實驗二相同。只是介乎於前後測試之間的負荷爲中文硬筆書寫 30 分鐘

2. 實驗結果

被試中文書寫前後在左右視野中漢字字形相似判斷的反應時統計結果見圖一五：

圖一五的結果顯示，無書法經驗的兒童在中文硬筆書寫負荷後，大腦兩半球的反應時均明顯縮短，表明書寫對兒童大腦兩半球的反應力有促進作用。本結果與對成人的實驗結果不同。

圖一五: 被試中文書寫前後在左、右視野漢字字形相似性判斷反應時

(二) 實驗二: 英文書寫負荷與兒童的漢字字形相似性判斷

該實驗的目的在於考察英文硬筆書寫負荷對有書法經驗和無書法經驗兒童的漢字字形相似性判斷作業的影響。

1. 研究方法

本研究的被試爲中國上海市兒童。其中有書法經驗組爲書法班兒童9人（男4人，女5人），年齡爲11-13歲； 1人爲左利手，其餘爲右利手。被試在校學習英語2年多，在校學習成績優良。無書法經驗組爲從未受過書法訓練的兒童9人（男5人， 女4人）， 年齡爲11-12歲，被試均爲右利手，學習英語的時間以及學習成績與有經驗組被試相同。兩組被試的視力正常或矯正視力正常。

實驗所用材料、儀器、程序以及被試的任務均與上一實驗相同。不過書寫負荷在本實驗中爲英文硬筆書寫30分鐘，書寫內容爲被試熟習的英文單詞。

2.實驗結果

對有書法經驗組兒童英文書寫前後在左、右視野漢字字形相似性判斷任務反應時的統計結果見圖一六:

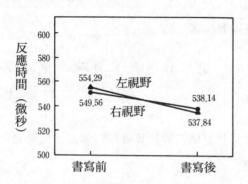

圖一六: 有書法經驗兒童英文書寫前後在左、右視野作業反應時比較

由圖一六可見, 英文硬筆書寫後, 有書法經驗兒童在左、右視野的漢字字形相似性判斷的反應時均無顯著性變化, t 考驗表明其 p 值均大於0.05。

無書法經驗組兒童的反應時統計結果見圖一七:

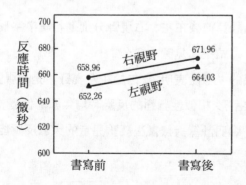

圖一七: 無書法經驗兒童英文書寫前後在左、右視野作業反應時比較

由圖一七可見，與有書法經驗組相比，無書法經驗的兒童在英文硬筆書寫負荷後，其漢字字形相似判斷的反應時有上升趨勢，但對左、右視野中書寫負荷前後的反應時變化作 t 檢驗，發現其變化未達到顯著性（p 值均大於 0.05），說明英文硬筆書寫對無書法經驗兒童的腦反應能力無顯著影響。

（三）實驗三：簡單算術計算負荷與兒童漢字字形相似性判斷

本實驗旨在探討簡單算術計算負荷對無書法經驗兒童漢字字形相似性判斷的影響。

實驗被試係中國上海市兒童 10 人，男女各半，被試年齡爲 7-9 歲，無書法經驗，均爲右利手，視力正常或矯正視力正常，被試在校習字成績優良。

實驗材料、儀器、程序及被試任務均同本節實驗一。前後測試之間負荷爲簡單算術計算時間爲30分鐘。

1. 實驗結果

對被試算術計算前後在左、右視野分別進行漢字字形相似判斷的反應時進行統計，結果參見圖一八：

對上述結果的 t 考驗表明，無論在左視野還是右視野，被試計算負荷後的漢字字形相似性判斷的反應時均無顯著性變化（p 值均大於 0.05），說明計算對無書法經驗兒童的大腦反應能力無顯著影響。

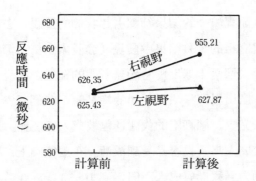

圖一八：被試計算前後在左、右視野作業反應時比較

（四）本節討論

　　從本節實驗二和實驗三的結果可以看出，兒童在英文書寫負荷和簡單算術計算負荷之後其左、右兩半球的漢字字形相似性判斷的反應時並無顯著性變化，說明這兩種負荷對兒童左、右兩半球的反應能力並無影響。這些研究結果和我們前面介紹的研究結果一致。一方面，我們的研究表明（參見上一章第三節實驗二），兒童在書法負荷後，左、右視野的漢字字形相似判斷的反應時均有顯著性縮短，據此，我們認為書法優化腦激活效應同樣適用於兒童。在本節實驗前，我們假定由於英文硬筆書寫和計算負荷有異於中文書法活動，故不會對兒童的大腦產生顯著的激活效應，本節實驗二、三的結果印證了這一假設，並且與兒童書法活動所引致的結果也與成人被試的實驗結果相一致，本章第二節實驗三表明，英文硬筆書寫對成人的漢字命名作業反應時無顯著影響，並且，本章第三節實驗二的結果也表明，成人在簡單計算負荷之後的漢字字形相似性判斷反應時也無顯著性變化。由上述可見，兒童非書法活動所造成的實驗結果也為書法的優化腦激活效

應提供了佐證。

然而，本節實驗一的結果卻應引起我們的重視。在此之前，我們對成人中文書寫組的實驗結果中發現（參見本章第二節實驗一），中文硬筆書寫後大腦兩半球反應時均無顯明的縮短，而現在兒童中文硬筆書寫組為什麼出現與書法組相同的趨勢呢？我們認為，兒童時期大腦的發育尚未完成，腦細胞的代謝過程較成人組旺盛，因而腦的基礎與興奮水平較成人高，較容易受到激活。在腦電圖上，兒童腦電圖成份的比例和動力過程也與成人不同。到 10-12 歲，α 波才在腦電圖的動力過程中確立下來，而且不如成人的 α 波穩定，因而易受外界的影響，產生 α 波阻抑，出現腦電的失同步現象（A. A. 斯來爾諾夫等，1984）。此外，儘管書寫和書法的心理狀態不盡相同，但若書寫對象是中文時，便都須對字的空間結構進行視—動覺協調處理，兒童的大腦較易受到激活，易感性較強，就顯示出了中文硬筆書寫對兒童大腦兩半球的激活效應。

五、全章總結

吾人設計本章實驗的目的主要在於考察一些非書法運作的負荷對被試左、右兩半球認知活動作業的影響，以進一步驗證我們在前一章所提出的書法優化腦激活效應理論。本章的實驗結果概論起來有以下幾點：

第一，從書寫活動的變項上看，無論是中文硬筆書寫，英文硬筆書寫或是英文毛筆書寫都未對成人被試左、右兩半球的認知活動產生顯著影響，並且，中文硬筆書寫雖對兒童的左、右兩

半球的認知活動產生了顯著影響，英文硬筆書寫對兒童組也未有顯著影響。

第二，從其他活動的變項上看，書法欣賞、簡單算術計算和休息三種負荷均未對成人的腦反應能力產生重要影響，簡單算術計算負荷也不是影響兒童腦反應能力的重要變項。但是，由於書與畫在諸多方面的同源性，描圖和自由繪畫負荷均對成人被試的認知作業有顯著的促進作用。

總之，我們的實驗結果可以表明，書法在書寫活動中處於特殊的地位，它能使被試左、右半球的認知活動達到增強，而其他的書寫活動和非書寫活動（如休息、計算、書法欣賞）則不能產生同樣結果，這也進一步驗證了「書法優化腦激活效應」的理論。然而，繪畫這種活動能引致大腦激活，它對大腦激活的程度和在認知任務中的適用範圍尚需作進一步研究。此外，中文硬筆書寫對兒童激活的效應也值得進一步探討。

第六章　書法運作與智能測驗

一、引　言

在我們前兩章的研究中，我們通過實驗室實驗的方法考察了書寫者在書法書寫前後大腦功能的變化。據此，吾人提出了「書法優化腦激活效應」理論，認爲由於書法運作係一種特殊的書寫方式，會引致大腦活動的加強，從而會導致書寫者認知能力的提高。鑒於本理論的提出是建立在實驗室實驗的結果之上的，故吾人擬將考察這種效應是否也會發生在一般的行爲上面，本章之目的亦即在此方面作出努力。

在心理學的發展歷史上，對人的智能考察的一個重要方法即是心理測量。心理測量學家對智能的研究，往往是通過對個體實施各種智力測驗，運用多元分析來分析人類智能構成的因素，並根據被測者在受測團體中所處的位置對被試的智能水平作出估價。由於人的智力測量不像一般物理測量一樣有其測量的物質實體，所以，人們只有間接地通過測定外在行爲表現來探究人的智力狀況。迄今爲止，智能測量理論已得到長足發展。提出了一系列的理論、概念和程序，爲客觀地鑒定和試別人的智能提供一系列的工具，並在教育、輔導和研究領域中得到了廣泛的運用。

近年來，由於認知心理學的興起，其研究思想和方法對智能測量

產生了極大的影響。一般認爲，心理測量學對智力的研討多偏重智力的因子構成，以及個體智能結構各因子的孰優孰劣，從而確定個體智能的個別差異。然而，由於研究者對智力的認識各不相同，因此，心理測量對智力的研究也受到了一定的限制。認知心理學對人的智能的研究，則採取了另外的策略，即它不注重考察智能的靜態結構，而是考察人們是如何解決問題，如何作出判斷，如何存貯資料從而產生智力行爲的。也就是說，認知心理學者在考察智力行爲形成的動態過程。我們認爲，無論是心理測量學還是認知心理學，它們雖然研究的出發點不同，但其目的即是在於揭示人類的智慧行爲，在這一點上，可以說是殊途同歸。

眾所周知，認知心理學一個主要的研究方法是採用反應時技術。已有研究表明，被試的反應時與其智力有較高的相關，因此，不少研究者提出可用反應時爲指標來鑒定人的智力水平。一般來說，以反應時作爲測量智力的指標其方法有三種（陳美珍，1989）。一種是簡單反應時的測定。受試者坐在一個附有許多燈泡（如八盞）及相同數目鍵鈕的儀器前。每次測試有一盞或幾盞燈亮，要求被試盡快按下相應的按鈕，將燈熄滅。燈亮到燈熄的時間即爲被試的反應時間。由於每次燈亮的盞數和位置不同，需被試作一系列的決定，被試需作的決定愈多,其反應時間也越長，且每增加一個要做的決定,所增加的反應時也呈一定的規律。此外，每個被試因增加決定所需增長的反應時，也有顯著的個別差異。第二種反應時測定的方法是先呈現一串數字或符號給被試看，然後再呈現一個單獨的數字或符號，要求被試對其進行再認(recognition)。研究發現若呈現的數字或符號越多，反應時也會按比例增長。第三種方法是每次向被試呈現一對刺激，如Ａａ或Ａｂ，要求被試判斷兩個刺激是否同意。儘管上述三種方法測定的反應時有

不同的性質，但詹森（Jensen, A., 1980）發現，每一種反應時均與智商有密切的相關，反應越快，智商越高。

我們前述的研究表明，被試在書法負荷30分鐘後，被試在認知作業上的反應時有縮短的現象，那麼，這個現象是否說明書法對被試的智能產生影響呢？如果有影響，被試在用不同書寫工具，書寫不同文字時是否產生不同的影響呢？本章的目的也就在於回答這些問題，並進一步驗證我們所提出的「書法優化腦激活」效應。

二、本章研究所用測驗工具的選取

本章各研究中所用的測量工具是根據「區分性向測驗」（程法泌、路君約、盧欽銘，1979）中的部分測驗改編而成。

區分性向測驗（Differential Aptitude Test, DAT）最初是由美國賓奈特等三人（Bennett, G. K., Seashore, H.G. 和 Wesman, A.G.）編制而成的，由美國心理學公司（Psychological Corporation）發行。本測驗的目的在於提供一種系統的、科學的、標準化的程序以測量初中二年級至高中三年級學生的能力，以便從事教育及職業的輔導。此外，該測驗還可以運用於校外青年。全部測驗分為語文推理、數的能力、抽象推理、文書速度和精確度、機械推理、空間關係、語文運用Ｉ、錯字和語文運用Ⅱ、文法等 8 個分測驗。

從性向測驗的發展史上看，它的誕生是遵循心理測量理論及實際的進步而產生的。在早期的心理測驗中，人們試圖用一單一的智力分數來考慮人們的一般智力（general ability, G-因素）。如法國的比奈（Binet, A.）所編制的智力測驗即是選取若干心理能力的樣本並將其得分合併為一個組合分數（composite score），這也就是所

謂的智商（IQ）。自 1920 年以後，由於桑代克（Thorndike）、克利（Kelley）、斯皮爾曼（Spearman）、塞斯頓（Thurstone）等等研究者的研究，人們逐漸認識到智力絕非一種單一的特質（unitary trait），而是包含若干能力，且各個人在這些能力上的水平也不盡相同。由於教育及輔導工作範圍廣泛，輔導人員須了解被輔導者各種技能和能力，使其潛能得到最佳的體現，故區分性向測驗始應運而生。那麼，什麼是性向（aptitude）呢？其測驗與智力測驗（intellectual test）、成就測驗（achievement test）又有何區別呢？根據華倫的心理學辭典（Warren's Dictionary of Psychology）解釋，認為：「性向可界說為象徵個人能力的特質條件或傾向，這種特質條件經由訓練就可學得某種（通常是特殊的）知識、技能或一組反應，例如，能說一種語文，能演出音樂等」。可見，性向測驗可以說明個人學習的潛在能力。我們認為，就廣義的認知測驗來講，可以按其所測特質的穩定性分為四個水平。一是最基本的認知素質的測驗，如對顏色的辨別力、反應時等的測驗。這些特質是認知行為的基礎，也是最為穩定的。二是智力測驗，即一般能力的測驗。三是性向測驗，是對人的某方面潛在能力的測定。四是成就測驗，即對人的知識的測驗，這是最不穩定的一種測驗。那麼，性向測驗就其內涵上講，它既包含了一定的智力因素，又包含了某種特殊領域的知識的因素，因而能表現出個體在某個領域的潛在能力。

　　然而，在實際生活中，人們難以在智力測驗和性向測驗中做一徹底的和明確的區分。根據區分性向測驗的介紹（程法泌、路君約、盧欽銘，1979），本測驗分數也可以視為一種智力量數，且有些分測驗（如抽象推理）則可視為一種智力的測驗。鑒於此種原因，我們選擇了該測驗中的文書速度和確度、空間關係和抽象推理三個分測驗作工

具，以考察書法運作對書寫者一般智能水平的影響。

三、書法運作與文書速度和確度測驗

本研究的目的在於考察各種書寫行為（如中文毛筆書法、英文毛筆書寫、中文硬筆書寫、英文硬筆書寫）對文書速度和確度測驗的影響。

1. 研究方法

實驗的被試是廣州市華南師範大學一年級學生共 40 人，其中男生 20 人，女生 20 人。被試均無書法經驗。被試隨機地分為四組：中文毛筆書法組（男 4 人，女 6 人）；英文毛筆書寫組（男 4 人，女 6 人）；中文簽名筆書寫組（男 8 人，女 2 人）；英文簽名筆書寫組（男 4 人，女 6 人）。

測驗的材料係區分性向測驗（DAT）之文書速度和確度分測驗。該測驗有兩部分，各有100個題。該測驗每題有五個組合，有的是英文字母組合，有的是數字組合，有的是英文字母和數字組合。同時，在答案紙上也有內容相同但排列次序不同的五種組合。在每題的五個組合中，有一個組合下邊畫有一條黑橫線，要求被試在答案紙上同題號的五個組合中，找出那個和黑橫線組合完全相同的組合，並在其下淺線中畫上一條直線表示出來。要求被試做題時越快越準確越好。每一部分的時限為三分鐘。在本實驗中，第一部分測驗作為測驗 1，為書法前測試；第二部分測驗為測驗 2，為書法後測試。測驗題的樣例見圖一。

被試正式測驗時，先作測驗一，然後是30分鐘書寫行為負荷。接著再作測驗二。書寫行為負荷分為中文毛筆書法、中文簽名筆書寫、英文毛筆書寫和英文簽名筆書寫四種型態。書寫均採用摹描（tracing）

的方式。其中書寫的內容分別與第四章第二節及第四章第三節的書寫內容相同。

4. 文書速度及確度測驗　第一部份

圖一: 文書速度和確度測驗樣例

2. 實驗結果

被試測驗的結果按測驗時答對的題數計分，每答對一題1分。我們將各組被試在書寫行為前後的測驗均分加以統計，並分別作均數差異性檢驗（t 考驗）。結果見表一:

表　一

得　　　　分	毛　　　　筆		簽　名　　筆	
	中文書寫	英文書寫	中文書寫	英文書寫
書　　寫　　前	29.8	32.6	30.8	30.1
書　　寫　　後	35.0	36.7	34.4	33.1
前　後　差　值	05.2	04.1	03.6	03.0
書寫後正確反應提高%	17.45%	12.58%	11.69%	9.93%
t	05.40	03.80	06.21	02.32
p	<0.001	<0.01	<0.001	<0.05

由表一可以轉化爲圖二：

正確答案的數量

毛筆寫英文
毛筆寫中文
簽名筆寫中文
簽名筆寫英文

圖二：　各書寫行爲對被試文書速度和確度測驗得分之影響

　　由表一和圖二可以看出，用毛筆書寫中、英文與用簽名筆書寫中、英文之後，被試在文書速度和準確度上的正確反應提高的百分數分別爲 17.45%，12.58%，11.69% 和 9.93%。並且，不論用毛筆還是用簽名筆書寫中文和英文，書寫後的測驗得分均比前測有顯著性的提高。

　　爲了對比各實驗條件下被試測驗分數增長的程度，我們對用不同書寫工具書寫不同文字對測驗影響的程度作了差異顯著性考驗，結果見表二。

　　由表二可見，儘管所有條件都在書寫行爲後對被試的測驗結果有顯著影響，但是這些條件相對來講對測驗結果影響的程度卻有所不同。在用毛筆書寫時，書寫中文對測驗結果的促進程度顯著地大於書寫英文對測驗結果的促進程度 $(t(18)=2.193,\quad p<0.05)$。用簽名筆書寫時，書寫中文和書寫英文對測驗結果的促進程度無顯著性差異。在書寫中文時，用毛筆和簽名書寫使被試的測驗成績分別提高了

17.45% 和 11.6%，它們之間的差值爲 5.75%，t(18)＝2.162，p<0.05。說明用毛筆寫中文與用簽名筆寫中文相比，前者對被試測驗成績的影響更大。結果還表明，用毛筆和簽名筆書寫英文後，被試測驗成績分別提高了 12.58% 和 9.93%，其差值爲 2.65%，對其差值進行的 t 考驗表明，兩種條件對被試測驗成績提高的程度之間不存在顯著性差異。

表二: 毛筆與簽名筆書寫中、英文對測驗結果的影響程度

書後正確反應提高%	毛　筆	簽名筆	反應提高程度的差值（%）	t　　p
中　文　書　寫	17.45	11.69	5.76	2.162＜0.05
英　文　書　寫	12.58	9.93	2.65	1.11 ＞0.05
反應提高程度的差值（%）	4.87	1.76	—	—
t	2.193	0.91	—	—
p	＜0.05	＞0.05	—	—

本節討論

　　本節的目的在揭示各種不同的書寫行爲負荷對被試在文書速度和精確性測驗上的影響。文書速度和確度測驗是 DAT 測驗中唯一的以速度爲重點的測驗。其目標在於測定被試的「知覺速度」、「即時保持」和「反應速度」（程法泌、路君約、盧欽銘，民68）。綜觀本節實驗的結果，我們可發現幾個有趣的現象。

　　首先，本研究表明，無論是用毛筆還是簽名筆寫中文或英文，所有書寫條件的負荷後，被試在文書速度和確度上的成績均有顯著性的提高。本研究結果與我們前述的研究結果有所不同。我們先前的研究

表明（見第四、五章），從整體上講，被試在中文書法30分鐘負荷之後，其認知作業（漢字命名、漢字字形相似性判斷、圖形再認）的成績均有顯著性提高，且在腦認知作業成績提高更甚。進一步講，中文硬筆書寫，英文硬筆書寫和英文毛筆書寫均對成人被試左、右兩半球的認知活動產生顯著影響。我們原來假設，各種書寫行爲對文書速度和確度的影響也會顯現第四、五章所表現的現象。然而，實驗的眞正結果卻與我們的設想有異。爲什麼會出現這種現象呢？我們認爲有兩種可能的解釋。一是從任務上看，文書速度和確度測驗顯然也是一種速度測驗，但畢竟不同於第四、五章所用的各種速示條件下的認知任務。在速示條件下，刺激呈現時間短，對被試注意力和知覺的要求較大。因而被試對各個實驗條件（不用筆寫的同字）敏感度較大，反應必須更加機警和敏捷，故能反映出不同實驗條件對認知作業的不同影響。而在文書速度和確度測驗中，被試還是有時間對刺激和答案作充分的比較而進行回答。無論在何種實驗條件下，均會使被試較前測時專心靜氣，更能投入後測的回答。故使成績有顯著提高。另外一個可能的解釋是，前測的練習效應使後測成績得到了顯著提高，也就是說，在書寫行爲的效應中負荷了練習效應在裏面。由於本研究未設控制組，故單憑上述的結果難以說明各種書法行爲的不同效度。那麼，是不是說在本研究中各書法行爲對該測驗成績無影響或是影響力均等呢？謹愼地考察這些結果，對此問題的回答卻是否定的，這也就是我們下述的實驗結果。

爲了比較不同書寫條件下被試文書速度和確度測驗所受影響的差異，我們對用毛筆書寫中、英文時對測驗成績影響的程度作了大量檢驗，並且也檢驗了用簽名筆書寫中、英文時對測驗成績影響的程度。結果表明，被試用毛筆書寫時，書寫中文對測驗結果的促進程度顯著

地大於書寫英文時測驗結果的促進程度。並且被試用簽名筆書寫時，書寫中、英文對測驗影響的程度之間無顯著差異。這表明，運用毛筆書寫對測驗影響的程度大於運用簽名筆對測驗影響的程度。

同理，我們以書寫的文字作爲變項，檢驗中文書寫時毛筆書寫和簽名筆書寫對測驗成績的影響程度以及英文書寫時毛筆書寫和簽名筆書寫對測驗成績的影響程度。結果發現，被試寫中文時，使用毛筆比使用簽名筆對測驗成績的影響較大；而寫英文時，使用毛筆和使用簽名筆對測驗成績的影響無顯著差異。這說明，中文書寫對測驗成績的影響顯著地大於英文書寫對測驗成績的影響。

綜合上述之結果，我們可以認爲，在中文毛筆書法、中文簽名筆書寫，英文毛筆書寫、英文簽名筆書寫兩種條件下，其中以中文毛筆書法對文書速度和確度測驗成績的影響最大，而以英文簽名筆書寫對測驗成績的影響最小。這個結論無疑與我們先前第四、五章的結論一致。正如先前所述，由於中文毛筆書法所具有的文字和工具上的特點，能使書寫者達到注意力加強、知覺準確、視動協調的心理狀態，故對以測量「知覺速度」和「反應速度」爲主的文書速度和確定測驗成績影響最佳，表明了書法相對其他書寫條件的對該項認知測驗的最佳促進功能。

四、書法運作與空間關係測驗

本研究的目的在於檢驗被試用不同書寫工具（毛筆、圓珠筆）書寫不同文字（中文、英文）對空間關係測驗成績的影響。

1. 研究方法

　　該研究的被試是38名廣州華南師範大學一年級學生。其中，中文毛筆書寫、英文毛筆書寫、中文圓珠筆書寫、英文圓珠筆書寫四個組別的人數分別爲12、10、8和8人。所有被試均無書法經驗。

　　測驗材料取自區分性向測驗（DAT）之空間關係分測驗。我們將該分測驗按題號奇、偶數分爲兩部分，單數題作爲測驗一用作書寫前測試，雙數題作爲測驗二供書寫後測試之用。測驗一和測驗二各有30個題目。爲了檢驗測驗一和測驗二的等值性，在正式測驗前，我們另外隨機選取22名被試作預備實驗，12名被試做測驗一，10名被試作測驗二。結果，兩組被試分別做對12.2（測驗一）和12.9（測驗二）個題目，對其進行 t 考驗表明，$p < 0.1$，說明測驗一和二難度相等。

　　該測驗所測量的主要是空間知覺和被試在心理上操縱三度空間形成空間想像的能力。測驗每一個題目由兩部分組成（樣例如圖三），一部分是左邊的圖形，叫做雛形，另外右方有四個圖，分別標有Ａ、Ｂ、Ｃ、Ｄ，稱爲圖樣。在這四個圖樣中，其中一個是由雛形折合而成的，其大小、式樣完全與雛形相同，被試的任務即從四個圖樣中，找出由雛形折合而成的圖樣。被試作測驗一和二的時限都是12.5分鐘。

圖三：　空間關係測驗樣例

　　被試先作測驗一，然後是 30 分鐘書寫負荷（分別爲中文毛筆書法、中文圓珠筆書寫、英文毛筆書寫和英文圓珠筆書寫），然後再做測驗二。書寫均採用摹描的方式進行，各種書寫內容與本章第三節書寫內容相同。

2. 實驗結果

　　測驗分數按被試測驗時實際答對的題目計算，每對一題得 1 分。對各組被試書寫行爲前後空間關係測驗得分收加以統計，並做均分差異顯著性檢驗（t 考驗），結果見表三。

表三： 各書法行爲對空間關係測驗成績之影響

	毛　　筆		圓　珠　筆	
	中文書寫	英文書寫	中文書寫	中文書寫
書寫前分數	12.9	12.1	13.88	14.63
書寫後分數	12.8	15.1	16.50	16.13
前後分數差值	4.9	3.0	3.25	1.80
書寫前後分數提高百分數%	16.33%	10.0%	8.7%	5%
t	6.53	2.52	2.797	1.74
p	<0.001	<0.05	<0.05	>0.05

　　表三可轉化爲圖四：

　　由以上可以看出，中文毛筆書寫、英文毛筆書寫和中文圓珠筆書寫後，被試在空間關係測驗上的成績分別提高了 16.33%，10.00% 和8.70%，其提高程度均達到了顯著水平，其中中文書法組書法前後的成績分別爲 12.9 分和17.8 分，其差異顯著性水平爲p<0.001，

英文毛筆書寫組和中文圓珠筆書寫組各自成績提高的顯著性水平均為 $p < 0.05$。而英文圓珠筆書寫對空間關係測驗成績無顯著之影響，其 p 值大於 0.05。由此也可以看出，中文毛筆書法對空間關係測驗的影響最大。

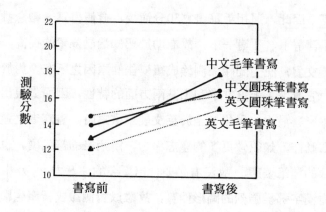

圖四： 各書法行為對被試空間關係測驗成績之影響

本節討論

　　本節的實驗結果與上一節的研究結果有相同的趨勢，即中文毛筆書法對測驗成績的提高影響最大，而英文圓珠筆書寫對測驗成績影響最小（在研究中無顯著影響）。此外，毛筆英文書寫和中文圓珠筆書寫都對測驗成績有顯著性影響，但其作用效果均小於中文毛筆書法。

　　這些研究結果和我們先前的研究結果及研究假設相一致。我們認為，本研究所用的空間關係測驗主要在於測試被試的空間知覺和空間表徵（representation）能力，其處理中樞應側重於右半球。由於中文漢字圖形性特徵甚強，故書寫中文時，會激活右腦的活動，更使右腦的加工功能趨向於更為積極和強烈，因此，正是由於漢字本身的特

性，使得圓珠筆寫中文能促進空間關係測驗的成績。另外，從書寫工具上看，毛筆是中國書法的專用工具，它筆尖柔軟，運筆時須被試付出更大的注意力以控制其運筆的力度和筆鋒承轉的方向及技巧，加之，其持筆方式係垂直式的，對於無書法經驗者更需較多的注意力來巧控運筆。因此，運用毛筆書寫30分鐘後，會使書寫者雜念排除，心理更爲「清靜」、「專一」，故有助於認知活動效率的提高，這也許是毛筆英文書寫使空間關係測驗成績變佳的原因之所在。對於中文毛筆書法，它兼備了上述文字和工具兩方面的特性，因而表現出對空間關係測驗影響最大的現象。至於英文硬筆書寫時，書寫者之運筆係慣常的習慣動作，無須做更多的意志努力，所用筆的筆尖硬，也無須作提頓有致的運筆姿態，故沒有必要付出更多的注意力；另外，英文字母沒有漢字那樣強烈的圖形性質，故難以對測驗成績產生顯著的影響。

五、書法運作與抽象推理測驗

本節研究旨在探討中文毛筆書法、中文圓珠筆書寫、英文毛筆書寫和英文圓珠筆書寫等四種書寫負荷對圖形抽象推理測驗的影響。

1. 研究方法

本實驗的對象是廣州華南師範大學一年級的48名大學生。被試均無書法經驗。中文毛筆書法、中文圓珠筆書寫、英文毛筆書寫和英文圓珠筆書寫四個實驗組的人數分配分別爲11、9、10和8人；另外，實驗又設一談話負荷控制組，被試10人。

測驗材料選自區分性向測驗抽象推理分測驗。本分測驗的目的在

於測定被試的一般智力水平，更具體地講，是測定圖形推理的能力。
被試要順利完成該作業，須了解圖形組型的關係，也就是說，需從非
文字圖形的組合中概括或推演出其中的原則。該測驗中每一題包含兩
組圖形（見圖五）。左邊一組有四個圖形稱爲問題圖形，右邊的一組
有五個圖形，叫做答案圖形。左邊四個問題圖形是依據某一種順序規
則排列的。被試的任務是在右邊五個答案圖形中找出一個圖形出來，
使之能够和左邊的問題圖形的順序聯接起來，成爲一個完整的系列。

圖五　抽象推理測驗樣例

在我們的實驗中，我們將該測驗的題目按奇、偶數題界分爲兩部
分，各有25題，作爲測驗一和測驗二，供書寫負荷前後測之用。正式
實驗前，首先隨機選取21名被試做測驗一和二，10名做測驗一，另外
11名做測驗二。目的是通過對比兩組被試的測驗結果，以評價兩測驗
的難度。結果發現，兩組被試分別做對17.88（測驗一）和17.20（測
驗二）個題目，對其進行 t 考驗，p＞1，差異不顯著。表明兩測驗的
難度相等。

被試實驗時的程序和書寫負荷的分組、內容、書寫方式以及書寫
的時間均與上一節實驗相同。

2. 實驗結果

　　測驗的分數按正確回答測驗題目的數量計算，每正確回答一題計1分。 我們分別計算各種書寫負荷前後被試在抽象推理測驗上的得分，並對其進行差異顯著性檢驗（ t 考驗），結果見表四和圖六：

表四: 各書寫行為對被試抽象推理測驗之影響

	毛　　筆		圓 珠 筆	
	中文書寫	英文書寫	中文書寫	英文書寫
書 寫 前 分 數	17.2	15.7	13.22	14.01
書 寫 後 分 數	20.7	18.7	15.78	15.63
書寫前後分數差　　　值	3.5	3.0	2.56	1.63
書寫後分數提高百分數%	14%	12%	10.24%	6.5%
t	36.57	2.71	2.49	1.20
p	<0.01	<0.02	<0.01	>0.05

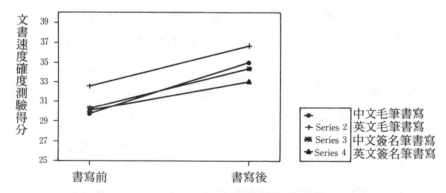

圖六: 各書法行為對被試抽象推理測驗成績之影響

　　上述結果表明，毛筆中文書寫負荷後，被試抽象推理測驗的分數由原來前測的17.2提高到 20.7，提高了14%，其差異非常顯著（p<

0.01）；毛筆英文書寫負荷後，被試的測驗分數也有顯著性提高（由
15.7提高到18.7，提高了12%），其 p 值小於0.02。結果還表明，被
試在用圓珠筆作爲書寫工具時，中文書寫使抽象推理測驗的成績顯著
地提高了 10.24%，分數由 13.22 升至 15.78，p＜0.01；但是，英
文書寫卻對測驗無顯著影響。

　　爲了檢驗上述結果，我們增加了一個自由交談負荷控制組，即在
被試進行完測驗 1 之後，由主試和被試（3-4 人一小組）進行自由交
談，交談的內容由主試引導，和所做的測驗毫無關聯。交談持續半小
時後，被試再作測驗 2 。結果表明，控制組被試在交談前、後測驗的
成績分別爲 15.6 分和16.0 分，僅差 0.4 分，差異檢驗表明 p＞1，
說明測驗 1 和 2 之間不存在練習效應，且交談對測驗成績無影響。

本節討論

　　本節研究的結果表明，用毛筆書寫中文和英文，以及用圓珠筆書
寫中文，都對被試的抽象推理測驗成績有顯著的影響，但圓珠筆書寫
英文對測驗的作用不顯著。

　　這些結果與上兩節研究的結果趨向相一致，上兩節的結果認爲，
中文毛筆書法對測驗成績提高效果最佳。儘管本實驗結果並未完全表
明中文毛筆書法對抽象推理測驗的最佳效果，但是卻如同前兩節實驗
一樣表現出英文硬筆書寫對測驗的作用最差或無作用。這也再次印證
了我們一再提及的書寫行爲中的文字特性和書寫工具之不同對認知行
爲的不同作用。在此，我們不再贅述。

　　既然，本抽象推理測驗可以測得一般智力的一個側面，因而可以
說書法之運作有助於智力的培養。然而，若謹慎地考察本抽象推理測
驗，則可以發現，本測驗也屬於一種圖形測驗。那麼，究竟是由於書

法行爲對圖形作業促進作用造成成績提高呢？還是由於書法活動直接促進了書寫者的絕對的推理領悟能力而使成績提高了呢？對這個問題尚不得而知，還須作進一步的研究。

盡言之，從上兩節測驗所測任務看，文書速度和確度測驗可測得「知覺速度」，空間關係測驗也能測空間知覺。因此，我們可以說書法行爲有助提高書寫者的知覺能力。對於本節的實驗結果來說，究竟是由於書法提高了被試的知覺能力而導致了成績提高呢？還是書法實實在在地加強了被試的概括規則的能力呢？這也不得而知。我們認爲，還需要依認知活動的不同層次和深度爲變項，對書法與認知的關係作深入的研究。

六、全章總結

本章研究是本書第四、五章研究的延續和加深。在本書第四、五章中，我們的研究表明，中文書法對於促進和改善實驗室速示條件的認知行爲有獨到的作用，特別是對右腦的認知任務促進作用更大，而其他的書寫條件對認知活動的影響均不及中文書法大。由此，我們認爲，書法具有一種「優化腦激活」的效應，並且進而能改善書寫者的智力行爲。由於前述研究均是實驗室速示器呈現刺激的條件下完成，故本章將書寫作用的探討擴展到了智能測驗的水平。

通過本章的研究，我們可以得到以下的啟發：

第一，本章三個研究都肯定中文書法行爲對智能的積極影響，並且發現，以英文硬筆書寫對認知測驗的影響最小或無任何顯著影響，這支持了我們所認爲的「書法優化腦激活效應理論」，

並且，由於本章研究主要檢驗了書法書寫對智能的影響，發現書法書寫對智能的某些側面有積極作用，因此，也為「書法優化腦激活效應理論」注入了新的內涵。

第二，本章研究也充分展現了漢字圖形特性，毛筆使用及其本身的特點對認知活動的重要影響。也正是中文書法具有上述兩個要素，故能使「書法優化腦激活效應理論」得以成立。

第三，從整體上看，本章的研究還處於描述型階段，即旨在探究書寫各行為對認知（智能）測驗的影響，尚未深入到分析和解釋階段。我們認為，尚有必要依據測驗任務材料的性質和認知活動信息處理的深度來探究書法行為對認知活動特別是對智能活動的積極影響，探究這種影響形成的心理機制和處理水平層次。

第七章　書法行為系統論
——知覺、認知與動作協調

一、引　言

　　對書寫行為的理論性基礎探討可追溯到西方有關工作行為(work performance)中對動作的研究，當時，人們的研究興趣主要在於動作的幾何組織性（geometric organization）和動作的空間調控(spatial regulation)(Smith & Murphy, 1963)。然而，在工作行為研究領域中，研究者在近幾十年內提出了不少新思想、新概念和新的研究方法。人們已不再把書寫行為視為單一的、僅受時間或空間約束的行為，也不再把書寫僅僅視為唾手可得的簡單行為，而代之以將書寫看成一種複雜的心理動作任務（psychomotor task）(Thomassen, Keuss & Van Galen, 1987)。從動作的觀點上看，書寫行為包括手指、手部和手臂肌肉的控制和協調，還需要同時對拇指和其餘手指的屈伸作出監控並同時調控腕關節周圍手部的內收與外展(Van Galen & Jeulings, 1983)。對書法書寫這個動力性控制過程，我們曾研究過其中的不少行為變量，如書寫時間、速度和筆壓等。研究發現，書法的肌動活動整合了諸如視覺、認知和動作等基本的心理過程(Kao, Mak & Lam, 1986)。

　　吾人自1981年以來對中國書法行為開展了一系列的研究。曾研究了書寫者在書寫草、篆、隸、楷四種不同書體的字以及書寫中文和英

文時的肌電活動和呼吸反應 (Kao, 1982, 1984)，結果表明，不同書體書寫時的肌電活動和呼吸反應有所不同，說明書體的結構、形象和空間關係與書法運作關係密切，該結果也支持了有關書寫的「神經幾何理論」的觀點 (Smith & Murphy, 1963)。爲了考察書法運作時心生理變化與注意之間的關係，我們還進行了一項探索性的實驗 (Kao, Lam, Guo & Shek, 1984)，旨在探究書法運作時心律（HR）的變化，通過記錄被試書寫每個漢字時的脈搏心律變化 (beat-by-beat heartrate changes)。結果表明書法運作能導致書寫者的鬆弛狀態。對於書法運作的動作控制模式，我們也曾有過研究 (Kao, Lam, Guo, Shek, 1985；Kao & Shek, 1986)，發現摹 (tracing)、臨 (copy) 和寫 (freehand) 三種書寫方式在心律、呼吸以及書寫反應時的測定上有顯著性差異。其後，我們的研究還涉及了與書法有關的知覺 — 動作變量的效應，其中考察了書寫空心字 (global)、實心字 (detailed) 和骨架字 (skeletal) 時的心生理變化和篆、楷、隸書體的變化 (Kao, Lam, & Robinson, 1988a, 1988b, 1988c; Kao, Lam, Robinson & Yen, 1989)，研究表明，無論是成人還是兒童被試在書寫空心字、實心字和骨架字時心律的變化有所不同，且成人和兒童之心律變化的趨勢也有所不同。

另外，我們還研究了硬筆書寫和毛筆書寫兩種情況下的心生理反應 (Kao, Lam, Robinson & Yen, 1989)，研究表明，運用兩種書寫工具都會導致心律的減緩，但使用毛筆時的減緩程度大於使用硬筆時的減緩程度。在另兩項研究中 (Kao, Lam, & Robinson, 1988b, 1988c) 我們還發現，毛筆筆尖柔軟度較大和適中時的心律緩減度大於毛筆筆尖較硬時的緩減程度，且毛筆的筆尖較小時的心律減緩最大。筆尖尺寸適中或較大時心律減緩程度趨於減小。

　　在對行為和身體變化之間的關係進行研究可以從不同的研究模式入手。心理狀態的變化一方面可以是自然而然產生的，另一方面，也可為外界刺激或任務結構的改變所引致。因此，通過測定生理指標，作業（performance）或主觀體驗 (subjective experience) 即可探討心理狀態變化的效應 (Hockey, Coles & Gailland, 1986)。由此，我們可進一步推論，對於書法書寫過程本身的探討也可以通過改變認知任務的類型並測定之相聯的行為、生理和主觀體驗的指標得以實現，從而考察書法書寫這個認知操作過程中大腦和身體的功能狀態。

　　由以上的研究可以看出，對在書法過程的研究中，有關行為的測量和生理的測量尚處於各自獨立的狀態，還沒有結合起來以對書法運作作出整體考察。為了了解複雜的書法活動過程中的生理變化，我們還應通過檢驗書法的知覺—認知—動作的特性以達到系統的探究，也就是說，由於書法活動的複雜性，對其研究的自變量應涵蓋書法書寫的知覺、認知和動作的特性。而在因變項方面，也應包括行為的測量和生理的測量。本章之研究就是試圖控制所寫字的空間排列和筆劃順序，所寫字的意義、書寫方式、書寫工具等變項全面考察被試書法運作中的行為指標（反應時、書寫時間、筆壓）和生理指標 (IBI、DPA、PTT)。

　　具體講，本章研究的目的有：

　　　第一，建構書法活動的任務結構。本研究試圖從動作幾何性、所寫字的語義效用和書寫工具的效用性來表徵書法的知覺—認知、動作特徵，並以此為變項對書法活動作出討論。
　　　第二，檢驗書法起始狀態 (preparatory state) 和實際書寫狀

態 (actual writing state) 下行為及生理變項與書寫任務作業 (performances) 之間的關係。本目的試圖通過變動各種認知任務並配以多種指標測定而達到，並由此概括出包括書寫活動在內的不同認知操作 (cognitive operations) 的大腦和身體功能狀態之間的關係。

最後，根據書寫者書寫時心血管系統的變化進一步考察書寫過程的信息處理。西人 Jennings (1986) 曾提出一個關於心血管調控及其心理變化的信息處理框架。我們假定，心血管系統的最基本的功能可使組織充盈 (tissue persusion) 的效用達到最大水平，因此，所操作的變量可能會改變心血管系統的活動。基於這個假設，在書法運作過程中，知覺的、認知的和動作的操作就會因為身體功能的調控而受到心血管系統活動的影響。本研究的目的之一即試圖歸納出書法運作過程的心生理框架。

二、研究方法

(一) 研究被試

本研究的被試為香港大學學生共24人，其中男、女各半，兩組平均年齡分別為20.5歲 (SD-2) 和20.5 歲 (SD-2.4)。被試均為中、英文雙語者，右利手，且無中文書法經驗。

(二) 儀器和測定指標

該實驗的刺激呈現借助速示器 (Gerbrands G1171) 實施。速示器有兩部幻燈機，全部操作由一臺 IBM PCXT 微電腦控制。實驗的

因變項由一臺電子書寫分析儀測定。其中包括反應時（RT）、書寫時間（WT）和書寫筆壓（WP）的測定。該電子書寫分析儀由一塊40cm×70cm的書寫板和固定於其上的5.5cm×17.3cm的鋁製筆壓計（Writing pen tip pressure transducer）組成（Kao, 1983），其最低承壓量爲一公克。生理指標係採用 SLE- 八波段多頻記錄器，可用以測定心律活動（EKG）和指端脈動量（DPA），並用一揚號器（poe-amplifior）將測錄得的生理狀態變爲電流，多項記錄器用指針在記錄紙上記錄下來。EKG 測量共用兩個電極，分別粘置於被試第二胸骨上下和胸前第六肋骨部位，並以國際電極安裝規格（modified lead II configuration）爲依據。DPA 的測量通過綁在被試中指尖的小型偵測器完成。EKG 和 DPA 的每一次測試均記錄歷時 10 秒鐘的信號和每次下筆前 2 秒鐘以內的信號。

（三）刺激材料和書寫任務

刺激材料係漢字「子」字和英文字母「Z」。且兩刺激分別以手寫體的直線型和曲線型以及各自的鏡像型態組成（見圖一）。本研究的材料之所以選取「子」字和「Z」字是由於它們的形狀和發音上相似，而漢字「子」又具有語義上「兒」的含意。刺激字採用正面和反面鏡像兩種空間陳列的作用有二：一是在被試處於書寫前準備狀態（PPS）時確定書寫字的知覺效應；二是在被試處於實際書寫狀態（AWS）時確定書寫筆劃的順序效應。此外，刺激呈現時穿挿空白刺激（無需做書寫）作爲本實驗的控制任務。

（四）實驗程序

被試坐在椅子上，兩臂置於書寫板上。書寫板正前方是用以呈現

刺激的屏幕。被試雙眼距離書寫板約 30cm，離屏幕約 80cm。刺激字呈現的高度與書寫板的高度一致，刺激字大小爲 8cm×8cm。每一刺激字隨機呈現 10 次用以毛筆書寫，另外隨機呈現 10 次用作圓珠筆書寫。

字(母) 倒置	正面鏡像	反面鏡像
中文字 「子」	子	子
	子	子
英文 字母 "Z"	3	3
	Z	Z

圖一：書寫作用之刺激型式

書寫前，將一張 2.82cm×2.8cm 見方的書寫紙（中央標有「子」字）置於筆壓外的鋁製板上。被試將筆尖置於「子」字之上，並保持與紙無接觸，同時，注意屏幕上的注視點和呈現的刺激字，被試準備完畢後，屏幕注視點呈現「入」字 3 秒鐘，隨即呈現刺激字（呈現時間爲 100ms）。被試的任務是辨認出屏幕上的刺激字後，立即在紙的適當位置以正常書寫速度寫出該字。每寫完一字，主試爲被試換一張書寫紙，開始下一次書寫，兩次測試之間的時間間隔不超過 5 秒。

(五) 行爲的界定

本實驗的行爲變量有反應時、書寫時間和書寫筆壓三種。反應時指每次測試中刺激呈現到被試筆尖觸及筆壓計之間的時間，該反應階段被定義爲書寫前準備狀態 (PPS)。書寫時間是筆尖觸及筆壓計到

寫完字筆尖離開筆壓計這一書寫過程所用的時間，本書寫階段被定義爲實際書際狀態（AWS）。在每次書寫測試中，筆壓計每隔 10 毫秒採集一次筆壓值，其均值爲相應測試的平均筆壓。

（六）實驗設計和數據統計分析方式

本實驗中，性別作爲被試間變量以考驗其一般效應。由於實驗目的的要求，我們更加關注被試內設計的四個變量：(1) 與書寫筆順相聯的刺激空間陳列（自上而下順時針正常書寫方向的正向刺激，自下而上逆時針方向書寫的反向鏡像刺激）；(2) 刺激字的語義變化（漢字「子」所寓的「兒」之意和英文字母「Z」）；(3) 書寫的書體（直線型和曲線型書寫）；(4) 書寫工具（圓珠筆和毛筆）。

數據統計採用方差分析（ANOVA）的方式，並且採用了自由度大於 1 時的重複測試 ANOVA 的 E—校正程序（Jennings & Woods, 1976）。爲避免統計 I 類錯誤，統計還採用保守檢驗（如，df 被減小爲 1/k）。因此，顯著性水平並非從實際的自由度計算而得來的，而是自由度矯正後再加以計算得出顯著性水平。實驗結果的顯著性水平定爲 $p < 0.05$。

三、實驗結果

（一）行爲測量之結果

1. 有關反應時的統計結果

對不同性別被試的反應時均數進行差異檢驗，發現男、女被試的

反應時無顯著差異 （F(1, 22)＝1.036, p＞0.05）。被試書寫不同書體（直線型和曲線型）時的反應時也無顯著性差異 （F(1, 22)＝2.075, p＞0.05）。這說明性別和書體對被試在書寫前準備階段的反應時無顯著影響。

以被試對漢字「子」的反應時與對英文「Z」的反應時作比，發現被試對「子」的反應時遠小於對「Z」的反應時（F(1, 22)＝6.936, p＜0.02），表現出「子」之語義效應對反應時的影響。其結果見圖二。

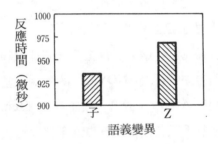

圖二： 書寫前準備階段二個語義變異的平均反應時

若以刺激的陳列方式（近似陳列和反向陳列）為變項檢驗被試對這兩種刺激反應時間的差異，結果發現，被試對正向刺激的反應時顯著性地短於對反向刺激的反應時（F(1, 22)＝62.448, p＜0.001），見圖三。

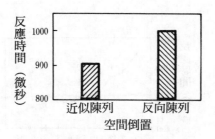

圖三：書寫前準備階段二個空間倒置的平均反應時

　　對被試使用不同書寫工具進行書寫的反應時進行差異顯著性檢驗，其結果表明，使用圓珠筆時的反應時比使用毛筆時的反應時短，二者間有顯著性的差異（$F_{(1, 22)} = 6.119$，　$p < 0.02$），結果參見圖四。

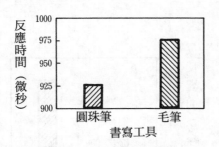

圖四：書寫前準備階段二種不同書寫工具之平均反應時

　　為了檢驗反應時的學習效應，我們引出了所有實驗條件下有10次測試上的反應時間（見圖五），其結果又付諸差異檢驗，表明隨著測試的不斷進行，反應時顯著性遞減（$F_{(9, 198)} = 10.695$），對其作

出一校正檢驗表明，F(1, 22)＝10.695, p＜0.05。

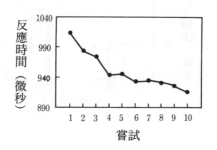

圖五： 在書寫前準備階段所有實驗條件下連續10次測試的平均反應時

2. 有關書寫時間的統計結果

對不同性別被試的書寫時間作差異顯著性檢驗，未發現二者有顯著性差異，說明性別對書寫時間無影響（F(1, 22)＝2.971, p＜

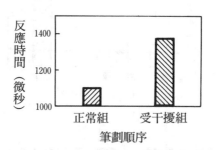

圖六： 正式書寫階段二種筆劃順序之平均書寫時間

0.05)。但是，正常自上而下順時針書寫時的書寫時間顯著地短於自下而上逆時針書寫時的書寫時間（F(1, 22)＝86.950, p＜0.001)，結果參見圖六。

對被試書寫漢字「子」和英文「Z」時的書寫時間作差異顯著性檢驗，發現二者之間存在顯著的差異，且書寫中文「子」的書寫時間長於寫字母「Z」字的時間（F(1, 22)＝33.856, p＜0.001)。結果見圖七。

圖七：　正式書寫期 2 個語義變異的平均書寫時間

若比較書寫時不同書體在書寫反應時間上的差異，我們發現，直線型字體的書寫時間遠遠慢於曲線型字體的書寫時間（F(1, 22)＝43.552, p＜0.0001)，其結果如圖八所示。

圖八：正式書寫期二個書寫型式的平均書寫時間

比較被試使用圓珠筆和毛筆時的書寫時間，結果表明，使用前者的書寫時間顯著地短於用後者的書寫時間 （$F(1, 22)=19.089$, $p<0.0001$）（見圖九）。

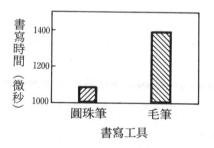

圖九：正式書寫期二個不同書寫工具之平均書寫時間

計算所有實驗條件下被試在10次測試下各自的書寫時間，並對其進行差異考驗，發現自第一次測試至第 10 次測試，書寫時間呈遞減趨勢，但從第 8 次測試起出現書寫時間的適應 (habituation) 現象 （$F(9, 198)=11.881$）， E一校正測驗表明，本學習效應達到顯著

性水準（F(1, 22)=11.881, p＜0.05)。結果見圖一〇。

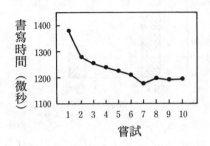

書
寫
時
間
（微秒）

1400
1300
1200
1100

1 2 3 4 5 6 7 8 9 10

嘗試

圖一〇: 正式書寫期所有實驗情境連續10次測試之平均
書寫時間

3. 有關書寫筆壓的統計結果

對各變項在書寫筆壓下的差異檢驗表明，性別（F(1,22)=0.410, p＜0.05)，筆順（F(1,22)=0.660, p＜0.005)。語義內容（F(1, 22)=0.401, p＜0.05）以及測試的順序（F(9, 198)=0.701, p＜0.05）均對書寫筆壓無顯著性影響。但是，書體變化和書寫工具則對被試的筆壓影響顯著。此外，曲線型字體書寫筆壓大於直線型（F(1, 22)=20.061, p＜0.0004)，圓珠筆書寫的筆壓大於毛筆書寫的筆壓（F(1, 22)=113.196, p＜0.0001)。其結果分見圖一一和圖一二。

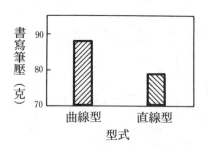

圖一一: 正式書寫期二種書寫型式之平均書寫筆壓

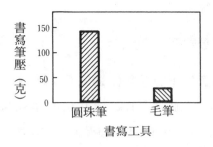

圖一二: 正式書寫期二種書寫工具之平均書寫筆壓

(二) 心生理測量之結果

1. 心生理測量的系列效應

　　為了對所有書寫條件下身體功能的變化有一個清晰的瞭解，我們對每一次測試開始和歷時 8 秒鐘的測量進行分別的和整體的分析。若以一秒時距 (one-second interval) 為單位，我們記錄所有書寫測試

前 8 秒鐘的 8 次 IBI 變化的值。發現 IBI 變化的平均值有隨時間趨減的現象（$F_{(7, 154)} = 19.858$），E—校正測驗的結果表明該趨向達到顯著水準（$F_{(1, 22)} = 19.858$，$p < 0.05$）（見圖一三）。其結果還表明刺激呈現後前兩秒鐘的 IBI 變化比較明顯。

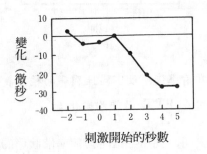

變化（微秒）

刺激開始的秒數

圖一三: 所有書寫測試情境測試前 8 秒鐘的 8 次 IBI 平均變化值

2. 書寫前準備狀態的心生理測定結果

對不同性別被試準備書寫漢字「子」前和英文字「Z」時的 PTT 變化進行測量，發現在書寫前準備狀態，性別（男、女）和所寫字的語義變量（「子」和「Z」）之間存在顯著的交互作用。對男性被試來說，準備書寫「子」時的 PTT 變化顯著地長於準備書寫「Z」時的 PTT 變化。而對女性被試來說，準備書寫「Z」時的 PTT 變化顯著地長於準備書寫「子」時的 PTT 變化（$F_{(1, 20.00)} = 10.198$，$p < 0.005$），男、女被試變化的趨勢剛好相反（見圖一四）。

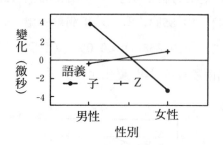

圖一四: 書寫前準備階段不同性別和兩種語義變量間的交互
作用在 PTT 的平均變化量

統計結果還表明，使用毛筆時書前準備狀態的 PTT 變化長於使用圓珠筆時書寫準備狀態的 PTT 變化； 與此相反， 女性被試使用圓珠筆比使用毛筆時前準備狀態的 PTT 變化長 (F(1, 20.00)＝5.916, p＜0.012)， 說明在書前的 PTT 變化不存在性別和書寫工具的交互作用 (見圖一五)。

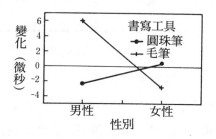

圖一五: 書寫前準備階段不同性別和二種書寫工具間的交互
作用在 PTT 的平均變化值

3.實際書寫階段心生理測驗結果

　　對實際書寫階段書寫不同字體被試 IBI 的差異進行顯著性檢驗表明，被試寫曲線字體時的 IBI 變化顯著地短於寫直線字體時的 IBI 變化（$F(1, 22) = 10.753$，$p < 0.004$）。若對男、女被試加以分別考

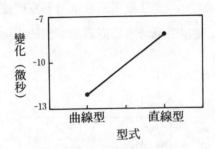

圖一六： 正式書寫期二種書寫型式在 IBI 的平均變化值

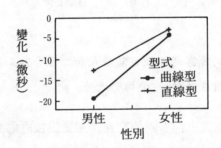

圖一七： 正式書寫期不同性別和兩種書寫型式間之交互作用
　　　　在 IBI 的平均變化值

察，發現無論男性還是女性被試書寫直線型字體時的 IBI 變化較書寫曲線型字體時為長，且性別和書體在 IBI 變化上有顯著性的交互作用（F(1，22)=6.051，p<0.02）。結果參見圖一六及圖一七。

對被試使用不同工具寫不同書體時的 IBI 變化進行差異顯著性考驗，發現書寫工具和書體之間的交互作用接近臨界水平（F (1, 22) = 3.919，p<0.05），並且使用圓珠筆時書寫直線型和曲線型字體的 IBI 變化相同，使用毛筆時書寫直線型字體的 IBI 變化較長（見圖一八）。

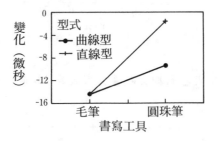

圖一八：正式書寫期二種書寫型式和二種書寫工具間之交互
作用在 IBI 的平均變化值

在 PTT 的測定上，有兩個交互作用更為接近臨界顯著性水平。一是筆順和刺激語義因素之間的交互作用（F (1， 20.02) = 4.036，p<0.055），表明被試在用正常筆順書寫時，寫漢字「子」比寫英文字母「Z」時的 PTT 變化為短；但在反向筆順書寫時，寫「Z」字的 PTT 變化較寫「子」字時的 PTT 變化短。另一個交互作用發生在筆順和書寫工具這 兩個變量之間（F (1， 20.02)=4.145， p<0.051）， 表明無論在正常還是反向筆順的條件下， 用毛筆書寫時的

PTT 變化較用圓珠筆書寫時的 PTT 變化為長。　其結果見圖一九及
圖二〇。

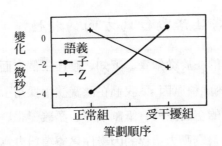

圖一九: 正式書寫期二種筆劃順序和二種語義變量間的交互
作用在 PTT 的平均變化值

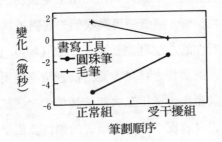

圖二〇: 正式書寫期二種筆劃順序和二種書寫工具間的交互
作用在 PTT 的平均變化值

此外，在 IBI DPT 的 ANOVA 中未發現其他顯著的主效應和
顯著的交互作用。

四、實驗討論

（一）關於書法活動行為方面的特性

本研究的目的在於從知覺、認知、動作三個方面對書寫過程作整體的考察。鑒於此種原因，我們在該實驗中採用了一自然的書寫任務，並且以字體的空間陳列、筆劃順序、語義變化、書體風格和書寫工具這四個制約書寫動力過程的因素作為變項對書寫行為展開研究。實際研究中，我們還探討了性別的效用和動作技能的學習效應。通過考察上述四個因素對反應時、書寫時間和筆壓的影響，我們得出不少有益於理解書寫行為的實驗結果。

我們在該研究中第一個值得關注的結果是發現性別變量對三種行為測定均無顯著性影響。這個發現與我們先前對被試以摹描(tracing)方式進行書寫時所作的心生理測量結果一致 (Kao, Lam, Robinson, & Yen, 1989)。進而言之，無論是對反應時還是對書寫時間而言，如果與第一次測試相比，從第二次測試到第十次測試被試的反應逐步縮短，並在整個書寫過程中表現出顯著的動作技能學習的效應。這個結果也與打字員通過練習打字速度加快的一般發現吻合 (Gentner, 1983)。並且，研究表明，被試書寫印刷體大寫字母時，在整個書寫過程中被試所花費的時間不斷減少 (Wing, 1979)，這同樣與我們本研究的結果相呼應。而從第七次測試產生的適應現象 (habituation)則說明該行為受更多地認知因素的制約而非單純受制於物理因素。

研究發現，在書寫前準備狀態，被試在刺激以正向呈現時的反應時比以反向鏡像式呈現時的反應時短。無庸置疑，在實際書寫狀態

下，正常筆順的書寫也快於反向書寫。這些結果表明，書寫動作的知覺調控 (perceptual control) 並不普遍和整齊劃一，而是與書寫過程控制的特殊的維度軸有關，這也正是動作神經幾何理論的思想之一。我們可以認為，人類動作實質上是多維的 (multidimensional) 且主要是以空間特性進行構建的。人類對刺激呈現空間差異的神經敏感性 (neural sensitivity) 決定著動作控制的空間模式構建。所有模式化的動作都會 在知覺和動作之間涉及 相關的空間陳列 (spatial displacements)，而被這些動作控制的活動令依據空間的陳列和知覺刺激固有的空間差異得到分化 (differentiated) 和調控 (Smith & Murphy, 1963)。

　　另外，本研究的結果表明，在書前準備狀態下，被試對漢字刺激的反應快於對英文字母的反應。然而，在實際書寫狀態， 寫漢字的時間卻比寫字母的時間長。為什麼會呈現此種結果呢？我們認為，漢字是一種形符文字 (logo-graphic system) 而英文是一種音符文字 (alphabetic system)。由於它們在字形上的差異，令在語義傳達上 (lexical access) 有所不同，而這個不同即是產生書寫前狀態被試對漢字的反應較英文字母快的原因。已有研究表明，中、英文在訊息處理時的神經語言歷程 (neurolinguistic pathways) 有不同之處，英文字母的處理一般在大腦左半球， 而中文漢字的處理在右半球 (Tzeng & Hung, 1988)。另外，也正是由於漢字書寫時具有圖形性特徵，因而在書寫時間上要長於英文字母。

　　本研究第二個值得注意的發現是，由於書寫字體不同（直線型和曲線型）所造成的書寫時間和筆壓的差異。具體來說， 即寫曲線型字體比寫直線型字體所用 的書寫時間較短且筆壓較大。我們認為，寫曲線型字時書寫時間較短與書寫時的注意分配機制 (attentional

allocation mechanisms) 有關 (Kao, Mak, & Lam, 1986)。曲線型字體和直線型字體是兩種在空間上相異的書寫體系 （writing system），且從動作運作上看， 圓周式運動 (circular movements) 比直線運動 (linear movements) 更爲原始 (natural) (Goodrow, Friedman, & Lehman, 1973)。因此， 操作這兩種運動時的動作控制機制 (motor control mechanisms) 不盡相同。這也就意味著作圓周運動時的注意要求和肌肉調控的水平較低。正是由於這個原因，寫曲線型字體所用的書寫時間會較短。 至於曲線型字體書寫的筆壓較直線型字體書寫大， 我們認爲這與書寫筆壓和任務複雜度 （task complexity） 之間的關係有關。 對漢字書寫來講， 任務的複雜度取決於漢字的筆劃數， 筆劃越多， 任務複雜度越大。 而對英文單詞 （words） 來講， 其任務複雜度一方面取決於構成該詞的字母的多寡， 另一方面取決於書寫時筆尖運行的距離 (distance of pen-tip travel) 和動作轉向的次數 (number of turningmovements)。已有研究表明，在臨寫漢字時， 漢字越複雜， 筆壓相應越小 (Wong, 1982) 並且漢字筆劃與筆壓力一種相互依存的關係 (Kao, 1984)， 另外，Shek, Kao和Chau (1985) 在利用筆劃數定義複雜度的基礎上發現任務複雜度對漢字書寫有顯著的影響。所有這些研究都一致發現複雜圖形 (figures) 的書寫與輕的筆壓有關。若對本研究所用的刺激材料作進一步的考察，則可以看出，無論是「子」還是「Ｚ」字，其曲線型字體均爲一劃， 即一筆即可寫成， 而其直線型字體的筆劃爲兩劃， 這也正再次說明了上述的任務複雜度與筆壓之間的反比關係。如何解釋任務複雜度和筆壓之間的這種關係呢？我們以前的研究 (Shek, Kao & Chau, 1985) 曾提出一種「初始調整」 (initial adjustment) 假說，認爲， 書寫任務可分爲前後兩部分，書寫者在書

寫時爲使後半部分的書寫效果更佳，往往需要一種初始的調整，在書寫的前半部分使書寫更爲平穩。因此，書寫時間越長，整體的平均筆壓率即會降低。這是書寫正字法（orthography）在書寫過程中的一種表現。

最後，本研究結果還發現，在反應時、書寫時間和筆壓三個指標測定上，使用圓珠筆和毛筆會有顯著的差異。在使用毛筆時，被試的反應時和書寫時間都比使用圓珠筆時長。我們認爲，使用毛筆時的運筆動作有一種使用圓珠筆所不具有的垂直動作（vertical motion），而這種垂直動作的運作在知覺—認知—動作的任務行爲中需要更爲專注的注意。因此，便用毛筆反應時和書寫時間較長，正是這種更高的注意要求的表現。而使用圓珠筆時之所以會出現較大的筆壓，我們認爲，這是由於圓珠筆的筆尖較毛筆筆尖較硬的緣故（Kao, 1979; Kao, Lam, Robinson & Yen, 1989）。

（二）　關於書法活動心生理方面的特性

本研究的結果表明，書寫開始後，IBI 逐漸減小（心律增加）。這個結果與先前的研究（Kao 等，1984, 1985, 1986, 1988, 1989）有所不同。先前的研究認爲，被試進行摹描（tracing）時，逐搏心律（beat-by-beat HR）逐漸變緩。實視本實驗的條件，由於本研究探取的是更趨自然的自由式書寫（freehand）方式。因此，被試在接受漢字刺激後（刺激呈現時間爲100ms），需從記憶中回憶（recall）漢字的信息並建立適當的動作程序（motor program），只有這樣，才能完成書寫活動。我們認爲，摹描和自由書寫這兩種運作方式所包括的信息處理系統和肌肉活動的要求不同，因而在心臟的活動上也有不同的表現。總之，以前的研究認爲，被試在寫中文時，自由書寫所

致的 IBI 較短（心律較快）而摹描的心律較慢（IBI 較長）（Kao, Lam, Shek, 1985; Kao, & Shek, 1986），本研究的結果與這一先前的結果相一致。

在被試由書寫前準備狀態轉入實際書寫狀態時，其 IBI 測量和 PTT 測量的顯著性主效應和交互作用爲書法操作過程中心血管系統的調控活動提供了一整體的概觀。在由自主神經系統（ANS）控制的心血管活動中，血液循環被視爲身體的轉換系統(transports system)，它將氧氣和能量物質運送到各器官，組織（中樞神經系統、內在器官、肌肉組織等等）並帶走代謝後的廢物。在所有這些變化之中，其中以肌肉血流的增加和心輸出量最大。須知，這種由心血管系統到肌肉活動的調整只須在肌動的幾秒鐘內就可開始。儘管人們對這些重要而又迅速的適應反應（adaptive responses）早有認識，但我們對其產生的機理尚難以完全弄淸。一種可能是上述的循環變化受制於中樞神經系統，同時伴有骨骼肌的收縮。另外一種可能是在肌肉活動時，監視肌動變化的傳入信息引發了中樞神經衝動，而部分地導致了循環系統的變化（Schmidt, 1985）自主神經系統對身體功能的調控作用頗大。Jennings（1986）曾對心血管調控及其心理作用提出了一個信息處理的理論架構。這個理論認爲該系統的基本功能（primary function）在於使身體組織（bodily tissue）得到充分充盈，並且在任務作業和認知過程中使充盈的效果達到最大，因此，許多有關的心理變量會改變心血管活動的參數。在本實驗中，在書寫前準備狀態的 PTT 測定上，語義內容與性別以及書寫工具與性別之間的相互作用即表明了心血管活動的影響。同樣，在實際書寫階段的 IBI 測定上，書體的主效應以及書體和性別、書體和書寫工具間的交互作用也支持相同的假設。另外，PTT 在書寫活動中心受到調控，這表現在語義內容與筆

劃順序之間以及書寫工具與筆順之間的相互作用上。總之，心血管系統對於信息處理的輸入和輸出的變化非常敏感（Jennings, 1986），同樣，本實驗所關注的制約書寫過程的四個因素的變化也會引發心血管系統的變化。

（三）書法活動概觀

本研究的目的在於考察被試在書法書寫前和書法書寫過程中其行爲測量和心血管生理測量的知覺—認知—動作的特性，即對這三個方面作一整體地探究。從本實驗的結果可以看出，這三個方面是密不可分的。

在書法前準備階段，儘管在心血管指標測定上沒有刺激空間陳列造成的知覺效應的影響，但是，女性被試在對漢字「子」作出反應的時候，其ＲＴ較對英文字母「Ｚ」作反應時爲短，且在前一條件下的 PTT 也較後一條件下的 PTT 短。這表明，在 PTT 書寫前準備狀態的測定上有語義效應的影響。結果還表明，男性被試使用圓珠筆時 ＲＴ 較快且 PTT 較短，而使用毛筆時二者較長。所有這些結果表明，心血管活動中的 PTT 變化反應了書寫前的認知—動作的有效準備。

在實際書寫階段，本研究的結果發現，書體變量對於 IBI 測量有顯著的主效應影響，並且在曲線型書體上，其書寫時間較短，IBI 也短；在直線型書體上，書寫時間和 IBI 都較長。這個結果表明，刺激呈現後，較快的反應時反應相應地引致了心臟活動的加速。已有研究發現（Jennings, 1986），血管的變化表現出血壓（blood pressure），脈搏速度（pulse wave velocity）、外周血管信號的振幅（amplitude of peripheral vascular signal）也會隨反應速度的

大和小相應地增大和減小。這些關係說明了在書寫活動中，處於信息處理之中的被試其心血管調節是如何進行的。此外，男性被試寫曲線型書體時較短的書寫時間與較短的 IBI 之間的關係以及使用圓珠筆和較短的 IBI 之間的關係同樣表明了上述的心血管調節的活動。由這些所得結果和測量指標之間的聯繫，我們認爲，書寫行爲中的認知—動作特性可以通過不同性別的被試使用不同書寫工具書寫不同字體時的 IBI 和 PTT 指標得到說明。實際書寫狀態下的研究結果還表明，在 PTT 指標上未發現知覺—動作的效用。被試在寫中文「子」時，如果是按正常筆順書寫，則書寫時間較短，相應地，PTT 較短；若是按反向筆順書寫則書寫時間較長且 PTT 也較長。與此相反，在被試書寫英文「Z」時，正常筆順書寫的書寫時間較短而 PTT 較長；以逆向筆順書寫時，書寫時間較長而 PTT 較短。此外，當被試用圓珠筆書寫時，正常筆順書寫的書寫時間較短，逆向筆順書寫的書寫時間較長，但是在這種情況下，都會產生較短的 PTT 變化；而在用毛筆書寫時，這些 WT 方面的變化則產生較長的 PTT 變化。

　　儘管本研究不少結果反映了行爲測量和心血管測量之間的關係，但是，只有書體這一行爲因素表現出對 WT 和 IBI 測量的主效應。如何解釋之呢？我們認爲，本實驗中，精確的心血管測量僅限於一秒的時距中，其計算僅僅是建立在 0.6 到 1.1 秒的心臟活動的基礎之上，並且，書寫前狀態（PWS）和實際書寫狀態（AWS）的時間在反應之中分別爲 1 秒。那麼，這些短暫的活動就爲 PWS 中心血管測量的精確劃分（segmentation）造成了困難，兩個相鄰狀態和書寫階段的重疊降低了實驗設計的敏感性。不過，從整體上看，本研究的結果進一步支持了書寫活動（handwriting acts）理論上可分爲知覺、動作和認知三個過程的觀點。並且，在這三個因素中，認知因素在視

動協調 (visuo-motor coordination) 的視覺信息處理中起主導作用 (Kao, Mak, & Lam, 1986)。本研究結果還支持下述的觀點，即心血管—信息處理 (cardiovascular-information processing) 的相互作用與外周神經系統控制的特殊反應 (specific responses controlled by the ANS) 有相應的聯繫，並且，身體功能 (bodily function) 的調整是在神經調節系統的組織上 (organization of the neural regulatory system) 建立的，從而提高與機體行爲目標有關的能量運用的有效性。然而，有效的書寫行爲卻要求外周神經系統和中樞神經系統相互的整合。總之，本研究對書法行爲知覺—認知—動作各層面進行了多因素、多測量的探討並爲書法研究的進一步開展提供了一個新的研究方法。（本章材料引自林秉華君在香港大學碩士論文 Effect of Stimulus Variations on Graphonomic Performance, 1995。該論文由本書第一作者指導，並得林君同意於此發表，特致謝意。）

第八章 書法運作與漢字認知

一、引　言

　　我們在第四章中討論了書法運作對於大腦兩半球認知作業的影響，其中，主要考察了書法對大腦兩半球的漢字命名和漢字字形相似性判斷作業的作用。該章的研究發現，被試在書法負荷三十分鐘之後，認知作業成績有所提高，且右腦的作業成績較左腦為佳。然而，上述的研究目的主要在於確立書法書寫對左、右兩腦功能的作用。因而在研究方法上主要是採用了「半視野刺激呈現」技術。這樣，我們不禁要問，對於一般的漢字認知任務即在不分左右視野的正常刺激呈現條件下，書法書寫是否對任務成績有積極影響呢？回答這個問題，也就是本章的目的。

　　漢字認知的研究是屬於閱讀實驗研究的一個重要課題。自七○年代開始，由於認知心理學的蓬勃發展，人們對閱讀的研究逐漸從古典學習理論的框架背景轉向現代認知心理學的框架背景，試圖探討閱讀問題的機制之所在，其課題遍及漢字的知覺、記憶、信息傳遞，以及漢字識讀的處理模式和流程等等。由於閱讀行為是一般人所共有的心理現象，因此，對閱讀的認知研究，揭示閱讀的內在認知機制，有助於揭示人的一般的認知規律。從漢字認知所使用的任務上看，心理學研究者近年來更加關注漢字命名(naming)和識別再認 (recognition)

這兩個作業。本章也試圖利用漢字命名和漢字識別此兩項任務來探討書法書寫對漢字認知的影響。

二、書法運作與漢字字形相似性判斷

(一) 實驗一：中文毛筆書法書寫對漢字字形相似性判斷任務的影響

本研究的目的在於揭示中文毛筆書法運作負荷對書寫者在不分左、右視野呈現刺激的條件下，漢字字形相似性判斷作業成績的影響。

1. 研究方法

該實驗的被試係香港大學心理系十一名一年級大學生；均為中、英文雙語者，視力正常或矯正視力正常。被試均無書法經驗。

本實驗的刺激材料係 98 對字形相同或相異的漢字。其中，49 對漢字用於書法負荷之前的測試，另外 49 對漢字用於書法負荷後的測試。在前測和後測中，各有 29 對字形相似的漢字（如「伴」和「佯」，「簿」和「薄」）和 20 對字形相異的漢字（如「理」和「望」，「剛」和「桌」）。所有的刺激字均為高頻字，且每一對漢字中的兩個刺激字筆劃數大致相同。對其進行的差異考驗表明二者筆劃數之間不存在顯著性的差異。刺激呈現的順序為隨機呈現。所有刺激字均為準正楷漢字。

實驗刺激以 IBM PC AT 電腦控制的速示器呈現。速示器由兩部幻燈機組成，分別用以呈現每次測試中的兩個漢字刺激。刺激字呈

現的視角爲 1.3 度。在每次測試中，一部幻燈機先呈現第一個漢字
50ms ， 相隔 0ms， 第二部幻燈機呈現第二個漢字 50ms， 被試的
任務是盡快地判斷這一對漢字的字形是否相同， 若字形相同則回答
「Yes」，若不同則回答「No」。被試回答時，其聲音通過麥克風控
制電子時鐘，反應時由電腦自行記錄。實驗的主試有兩位，一位負責
控制電腦和速示器，另一位負責記錄被試每次測試反應的正誤。實驗
採取個別測試的方式，前測時被試要進行適當訓練，直到明確瞭解任
務要求爲止。後測時不再訓練。實驗在有隔音設備和空調設備的實驗
室中進行。

中文毛筆書法書寫任務作爲實驗負荷介乎於前測和後測之間。其
具體要求是讓被試用中楷狼毫筆不停地，逐筆逐字地摹描以楷、篆、
草、隸等不同書體呈現的「西」、「暝」、「滿」、「琴」、「泉」
五個字（見第四章第二節）。書寫時間爲 20 分鐘。

2. 實驗結果

我們對被試書法負荷前後測試中刺激字形相同和相異時回答的正
確反應均分加以統計並作 t 考驗，結果見表一和圖一：

表一: 被試書法前後在刺激字形相同、相異下字形相似性判斷成績得分比較

			字 形 相 同	字 形 相 異	總　　　體
書	寫	前	18.00	13.60	31.60
書	寫	後	19.33	14.27	33.60
	t		1.34	1.14	1.70
	p		0.20	0.27	0.11

圖　　一

　　由表一和圖一可以看出，在漢字字形相同的條件下，被試書法運作之前漢字字形相似判斷正確反應的均分爲 18.00，書法運作之後正確反應的均分爲 19.33， 二者的差異 考驗表明書 法運作前後的成績與顯著性差異 （t＝1.34，df＝10，p＝0.203）。 在漢字字形相異條件下， 被試書法前後漢字字形相似判斷正確的成績分別爲 13.60 和 14.27， 二者之間也無顯著差異 （t＝1.14， df＝14， p＝0.272）。 另外， 從整體看， 書寫前後被試正確反應的成績也無顯著性的變化 （t＝1.70， df＝14， p＝0.111）。

　　對被試書法書寫前和書法書寫後在漢字字形相同、相異條件下字形相似判斷反應時進行統計，其結果見表二和圖二：

　　從表二及圖二可以看出，被試書法運作之後在字形相同之實驗條件下，漢字字形相似判斷正確反應的反應時由書法前的 1002.5ms 降至書法後的 899.7ms，對其進行的差異顯著性考驗表明，書法書寫後正確反 應的時間 比書法 書寫前有 顯著地降低 （t＝-2.84， df＝01，

表二: 被試書法書寫前後各實驗條件下反應時比較(ms)

			字 形 相 同	字 形 相 異	總　　體
書	寫	前	1002.50	991.80	991.10
書	寫	後	899.70	914.70	903.20
	t		−2.84	−1.44	−2.29
	p		0.017	0.181	0.045

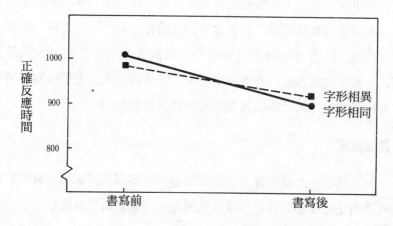

圖　　二

p=0.017)。並且,從整體條件下看,反應時也因書法書寫的作用而顯著降低 (t=-2.29, df=10, p=0.045)。但是, 在漢字字形相異的條件下,書法書寫對被試漢字字形相似判斷的反應時無顯著影響 (t=-1.44, df=10, p=0.181)。

（二）實驗二：英文毛筆書寫對漢字字形相似性判斷任務的影響

本研究的目的是揭示英文毛筆書寫負荷對被試在不分左、右視野呈現刺激條件下其漢字字形相似性判斷作業的影響。

1. 研究方法

本研究的被試是十五名香港大學心理系一年級的大學生。被試均無書法經驗，其視力正常或矯正視力正常，均爲中、英文雙語者。

本研究的實驗材料、實驗儀器、實驗程序均與本節實驗一相同。不同之處在於前測和後測之間的中文書法書寫任務改爲英文毛筆書寫，書寫方式爲摹描，書寫時間也是 30 分鐘。英文毛筆書寫材料與本書第五章第二節實驗二英文毛筆書寫的材料相同。

2. 實驗結果

對被試在英文毛筆書寫前後測試中刺激字形相同和相異時字形相似判斷的正確反應均分進行統計並進行 t 考驗，結果見表三：

表三： 被試英文書寫前後在刺激字形相同和相異條件下字
形相似性判斷成績得分比較

			字形相同	字形相異	總　　體
書	寫	前	19.87	15.73	35.60
書	寫	後	22.07	15.87	37.93
	t		3.03	0.25	2.55
	p		0.009	0.80	0.02

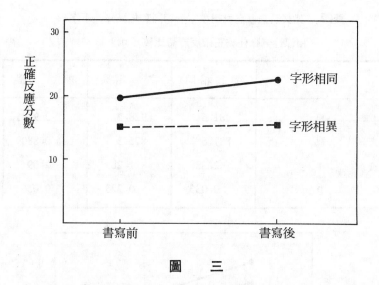

圖　　三

　　由表三和圖三可以看出，在刺激字形相同的條件下，被試對字形相似性判斷的成績由英文書寫前的 19.87 分提高到書寫後的 22.07 分，t 考驗表明，英文書寫對該條件下的字形相似性判斷成績有顯著性影響（t＝3.03，df＝14，p＝0.009）。而在刺激字形相異的條件下，被試字形相似性判斷的成績在英文書寫之後雖有提高，但未達到顯著性水平（t＝0.25，df＝14，p＝0.80）。

　　我們爲了進一步考察英文書寫對不分視野刺激呈現條件下漢字字形相似性判斷任務的影響，又進一步對被試完成作業時間的反應時作了統計對比。結果見表四和圖四。

　　由表四和圖四可以看出，在刺激字的字形相同時，被試若進行30分鐘的英文毛筆書寫，會使其正確判斷的反應時顯著縮短（t＝-2.38，df＝14，p＝0.033），而在字形刺激相異的條件下，正確判斷的反應時雖然有所縮短，但不具有顯著的統計意義（t＝-1.28，df＝14，p＝0.223）。

表四: 英文毛筆書寫對刺激字形相同和相異條件下字形
相似性判斷任務正確反應時比較（ms）

			字形相同	字形相異	總　　體
書	寫	前	981.6	928.2	0.9581
書	寫	後	887.6	875.3	0.8809
	t		−2.38	−1.28	−2.09
	p		0.033	0.223	0.056

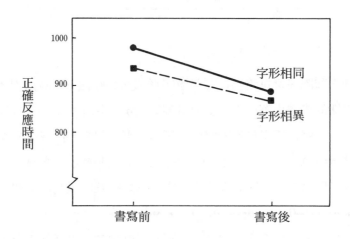

圖　　四

（三）本節討論

　　本節的研究結果主要有兩項。一是被試經過半小時的書法書寫負
荷之後，在不分視野呈現刺激的情況下，若刺激字的字形相同，則被
試對字形是否相似作出判斷的反應時較書法負荷之前有顯著地縮小。
二是在刺激字的字形相異時，書法書寫負荷對被試字形相似判斷的反

應時無顯著性影響。

　　本節的實驗是我們前面實驗研究的延伸。以前有關書法書寫對大腦功能影響的研究，多以半視野呈現刺激技術，其目的在於檢討書法書寫對大腦兩半球功能的作用。而在本節的研究中，卻是採用了整個視野呈現刺激的技術，以力求反映書法書寫對於整個大腦功能活動的影響。我們先前的研究表明，從整體上看，中文毛筆書法書寫對於大腦的功能特別是對右腦的功能有顯著的激活作用，並且，中文毛筆書法書寫的作用較英文毛筆書寫的作用爲優。探究本節之結果，我們似乎有些疑惑不解，一是中文、英文毛筆書寫都表現出類似的實驗結果，二是其作用僅僅在字形相同條件下的字形判斷上出現。若仔細考慮這些結果，我們認爲，還有一點有趣的發現。

　　前已述及，漢字字形相似性判斷任務其處理過程不一定經過「字義」這一階段。本實驗中，中文毛筆書法書寫和英文毛筆書寫之後，被試在字形相同時正確判斷的反應時縮短，說明無論是毛筆中文還是英文書寫，都會對大腦對字形作處理時產生一定的作用。對這個結果，我們認爲，毛筆中、英文書寫在對漢字處理的影響深度上是一個初步的揭示。也就是說，書法書寫會深化大腦對字形的處理。

　　當然，由於本節實驗的缺陷，尚無法對這方面作深入的討論。是否在不寫書法書寫的情況下，被試也會產生字形相似條件下字形判斷反應時縮短現象，應加一個實驗對照組才能作出進一步的探究。

三、書法書寫運作與漢字命名任務

(一) 實驗一：中文毛筆書法書寫對字形相同條件下漢字命名任務的影響

本研究的目的在於考察在刺激字形相同條件下以整個視野呈現刺激時毛筆中文書法書寫對被試漢字命名任務的影響。

1. 研究方法

本實驗的被試係香港大學心理學系一年級大學生共10人。被試均無書法書寫經驗，視力正常或矯正視力正常。

實驗所用的刺激材料同上節實驗一的材料。實驗刺激材料以 Comtech 386/33 微電腦控制一部三視野速示器呈現。具體過程是先呈現目標刺激 50ms，0ms 後接著出現掩蔽刺激 (masking) 30ms，該掩蔽刺激可能與目標刺激 (target) 的字形相同或不同，再間隔0ms，呈現標準掩蔽刺激「※」1000ms，被試的任務是口頭報告目標刺激漢字。

整個實驗流程如同先前的實驗，先進行前測，以確定無書法書寫負荷下的命名作業成績，然後進行30分鐘的書法書寫負荷，再進行後測。被試書法書寫的內容、書寫方式、所用工具均與第四章第二節的書法書寫任務相同。

2. 實驗結果

對被試書法書寫運作前後漢字命名任務的成績（正確性）進行統計，結果見表五：

表五: 不分視野呈現刺激條件下書法書寫運作對命名任務正確性的影響

	字形相同	字形相異	總　　體
書　　寫　　前	19.80	17.30	37.10
書　　寫　　後	17.70	13.70	31.40
t	—1.63	—4.32	—3.14
p	0.137	0.002＊	0.012＊

由表五可製成圖五:

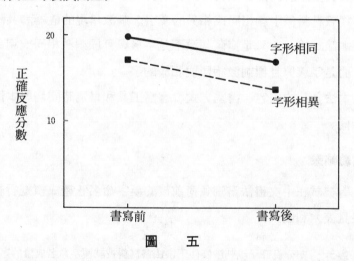

圖　　五

　　從圖五結果可以看出，在刺激字形相同的條件下，被試經過中文書法書寫負荷後的命名任務成績雖然有降低，但不具顯著水平。而在字形相異和總體條件下，書法書寫負荷之後，其成績顯著地下降（p＝0.002 和 p＝0.012）。

(二) 實驗二: 中文毛筆書法對字義相同條件下被 試命名任務的影響

本實驗旨在揭示在不分視野呈現刺激條件下刺激字義相同時中文毛筆書法書寫對被試漢字命名作業的影響。

1. 研究方法

實驗的被試是香港大學心理系的一年級大學生共10名。被試均爲中、英文雙語者,無書法書寫經驗,視力正常,或矯正視力正常。

實驗材料係字義相同或相異的漢字。刺激呈現的儀器和具體過程均同本節實驗一。只是掩蔽刺激不是字形與目標刺激相同或相異的漢字,而是字義與目標刺激相同或相異的字。

本法負荷的內容、書寫方式、書寫工具和書寫時間均與本節實驗一相同。

2. 實驗結果

對被試在中文書法書寫負荷前後的漢字命名正確成績進行統計,結果見表六和圖六:

表六: 不分視野呈現刺激條件下書法書寫對被試漢字命名成績的影響

			字 義 相 同	字 義 相 異	總　　體
書	寫	前	17.30	20.90	38.20
書	寫	後	15.20	16.90	32.10
	t		−2.97	−4.30	−5.65
	p		0.016*	0.002*	0.000*

由表六可轉化成圖六：

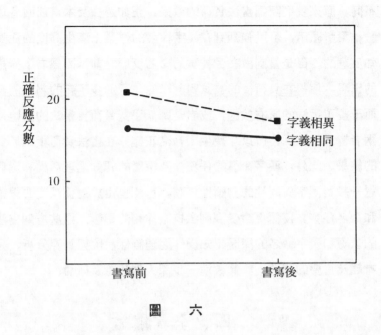

圖　六

從上可見，無論在字義相同或相異的條件下，被試30分鐘的中文毛筆書法書寫之後，其漢字命名的成績均顯著性降低（p＝0.016 和0.002）。且在總體條件下也是此結果（p＝0.000）。

（三）本節討論

本節兩個實驗探討了中文毛筆書法書寫的認知負荷，對被試在漢字字形異同和字義異同的刺激條件下，對漢字命名任務的影響。這兩個實驗中，我們在書法書寫負荷操作的前後，分別以掩蔽的手段在被試對漢字的形、義的異同做出反應前，以其他刺激加以掩蔽。結果顯示，書法負荷操作對再測命名任務的影響，產生了命名正確率降低於書法負荷前的命名成績。這個現象以對漢字字義反應條件的影響最爲

顯著，而在對漢字字形反應條件下較次顯著。這個結果與我們預期的不同，原來我們認爲書法負荷的效果，正如過去及本書前面各章的實驗結果所顯示，可以強烈到在漢字命名的作業上產生高度的注意和認知反應的。但是當刺激在受被試的命名反應之前，因爲有了掩蔽刺激的出現，使得在負荷後的被試對刺激的注意加多了新的刺激內容，因而干擾了書法的原有效應，或者是降低了對負荷後書法的效應，或者兩者皆備的原因，所以才產生了命名正確率在書法負荷後低於負荷前的結果。此外，漢字命名的任務涉及深層的認知處理活動和過程，超過一般對漢字異同性的判斷性任務，可能也由於這種深度的思維辨認和命名任務，反而更會受到刺激掩蔽作用的影響。這些有關書法負荷的效應和漢字命名的深層認知操作之理論性討論與實際分析，是十分有趣及重要的問題。我們會進一步深入地驗證及研討。

四、全章總結

本章的目的在於考察書法書寫的操作性負荷對我們在漢字認知活動，如字形和字義相似性判斷，以及漢字命名任務，兩方面的影響。在第一方面，結果發現，若刺激字的字形相同，則被試對字形相似性作出判斷的反應時間，顯著地較書法負荷前縮短，也就是反應加快。但在刺激字的字形相異時，書法負荷對被試字形相似性判斷未產生顯著的影響。我們認爲，這個結果之所以在漢字字形相同的任務上出現，而不在字形相異的任務中出現，可以說明漢字相似性判斷的任務，不一定要經過「字義」這一個深層的認知階段，也較易受到書法負荷在注意知覺上的影響，因而也對大腦在字形的處理上構成了作用。

　　在第二方面，當我們把被試的認知任務提昇到漢字的「字義」層面的深度認知活動時，被試對漢字的字形的同異性判斷的命名任務，出現了書法負荷降低命名正確率的負面作用。這個現象一方面涉及書法操作對深層認知行為的「優化激活作用」的問題，也就是這類操作對具有「字義」性的刺激的反應，可能有別於對簡單的、較知覺性的任務的反應，如對字形相似性的判斷。另一方面，它也涉及我們在實驗中採用了「掩蔽」法對刺激的對待，可能會降低書法負荷應有的影響強度和掩蔽所帶來的刺激干擾。漢字的命名和漢字的相似性判斷，代表的是兩種不同的認知深度和認知處理方式。本章的兩個實驗的結果也為此提供了佐證。書法的負荷功能與漢字認知處理問題的涵蓋面很廣，其中形、音、義的漢字特徵，認知活動的測量方式，以及實驗的條件和過程，都是相關的考慮因素，也可為這個研究主題的未來探討提供良好的思路和依據。

第九章　書寫行為與漢字結構

一、引　言

　　眾所周知，說話、打字、書法等活動皆屬於一種複雜的心理動作任務 (psychomotor tasks)。 要完成這種複雜的心理動作任務，從理論上講，需要執行一系列記憶中的實際運動，人們一般稱這個思想為「動作編序」(motor program)。動作編序之說可溯源至 Henry 和 Rogers (1960) 提出的有關運動控制的 「記憶數」 理論。 它認為， 練習效應 「鑲嵌」 在反應模式之中， 就像唱片上的紋路一樣 (Pew, 1984)。近年來，研究者普遍地採用電腦編程來比擬動作編序，並且採用多種動作任務（如打字、說話）來研究動作編序的思想 (Sternberg 等, 1978)， 有的研究者甚至假借動物的動作探討這個思想 (Wilson, 1960)。

　　然而，在記憶動作表徵 (stored motor representations) 的概念上，尚有許多爭議。其中有兩點與本研究有關。一是關於動作控制的模式究竟是多水平、等級式的還是單一水平式的爭論。人們最初認為動作運動的指令是逐步被編為計畫和構成結構的，指令貯在暫時記憶 (temporary memory) 之中並以展開的環形 (open-loop) 之形態被執行。 但是， 這個建構難以整合諸如有限存貯 (Schmidt, 1975, 1976) 和動作變異 (Glencross, 1980) 的概念，於是，人們對此模式

提出了質疑，等級式的模式應運而生。 Keele (1981) 認爲控制表徵的一般特徵改進更爲特定的成分直到最低水平的成分從而對肌肉的激活發出指示。1983 年 Van Galen 和 Teulings 提出了動作準備 (movement preparation) 的三階段模式。 該模式認爲動作產生須付諸三個步驟： 第一， 從長時記憶中調出抽象的動作程序； 第二， 活動範圍和速度等特定參數被納入該抽象程序； 第三， 組織有關的動作單位進行動作執行。後來，Rosenbaum 和 Saltzman (1984) 提出了動作編序編輯模式， 也認爲在選擇反應時任務中運動的指令是以等級的形式構成的。此外， Stelmach 和 Diggles （ 1982 ） 還提出了一等級式模式， 該模式能有效地解釋諸如動作等價 (motor equivalence) 和運動變異 (variability of movement) 等運動不規則現象。模式認爲， 在執行存貯表徵中的動作命令時， 不僅存在「垂直的交互作用」 (vertical interaction) ， 還存在一「分布式的控制」 (distributed control) 或稱爲水平的相互作用。

　　與本研究有關的第二個問題是運動開始前所有運動被編序的先後層次。Sternberg 等人 (1978) 的模式認爲， 整個運動的順序是逐步形成的， 且以子程序集合的形式存貯在動作記憶閥中。當主體接受到「開始」的指令後， 適當的子程序便從記憶閥中排出並分解成各個要素。在最後的指令階段中， 由命令導致動作單位中各要點的執行。於程序的按尋和分解對相應的動作單位來說是平行進行的。另外， Van Galen 和 Teulings (1983) 的報告指出， 在按正常順序書寫字母「 h 」的第一筆豎長部分時， 其書寫時間要比反向書寫時長 9ms。其原因可能在於寫字母的前半部分時， 同時又爲書寫後半部分分解記憶閥中排出的子程序， 故前半部分書寫的時間會相應增長。此外，該模式還認爲， 與單純書寫字母後半部分相比， 書寫前半部字母會有益後

半部的書寫（能使後半部書寫的時間縮短）。如果上述發現客觀上存在的話，本實驗的研究目的之一即在書寫雙字構中文字時是否也存在類似的優化效應。

　　本研究的著眼點是探究書寫動作任務執行過程中的中斷效應。引起書寫中斷的探測任務有三：定位任務（空間水平），按鍵任務（動作水平）和認知任務。由此來考察兩個主要問題。一是揭示動作運動開始執行之前的動作編序程度，二是揭示動作運動的執行能否在不同的加工水平上進行。這兩個問題擬通過中文雙字構單字的書寫加以研究。所謂中文雙字構字，是指該字由兩個意義明確的字構成的。如「明」字是由「日」和「月」這兩個字構成的。我們的研究假設是，如果前半部分書寫執行與為後半部分書寫子程序的分解相交疊的話，那麼，假如兩部分書寫無間斷，則整個字的書寫時間將縮短；並且，在分別書寫這兩部分字的總的時間會長於連續書寫這個雙字構字的時間；進而，我們還認為，如果在連續書寫雙字構字時，若加入中斷任務也會使書寫時間加長。此外，我們還假設，在動作執行過程中，若存貯的動作表徵作用於不同的處理水平，那麼，在不同水平上的書寫中斷效應在書寫時間上就會有所不同。例如，在處理的早期階段，認知水平上的阻斷會要求動作程序的再發動（re-initialisation），因而，與發生在其他處理水平上的阻斷相比，書寫後半部分字體所用的時間就會長一些。在本實驗中，除了三種水平的阻斷任務外，還有字的熟悉度和複雜性兩個自變量，這兩個變量通過字頻和筆劃的數加以控制。Pew（1966）發現，學習者動作編序的有效性和練習之間有密切的關係，練習是動作編序有效性的函數。由此，我們也假定，字的高熟悉度會有益於處理的知覺階段，動作程序的提取甚至運動的協調，因而將引致書寫時間縮短。與此相反，字的筆劃越多，複雜程度

越高，動作程序會越繁瑣，書寫過程一旦被阻斷，將需要更長的時間使程序再發動，表現在書寫時間上，則有書寫複雜字時中斷作用對書寫時間的影響較大，書寫簡單字時的影響較小的情況出現。

二、方　　法

（一）被試和設計

　　本實驗的被試是16名香港大學的男、女大學生。均爲右利手，且爲講普通話的中國人。實驗時，被試被告知書寫12個雙字構漢字。每一漢字有下述的九次書寫測試：

　　1. 只寫左半部；

　　2. 只寫右半部；

　　3. 連續寫整個字（這視爲基線水平）；

　　4. 右半部在左半部右側的 **10cm** 處；

　　5. 右半部在左半部左側的 **10cm** 處；

　　從第 6 次測試到第 9 次測試，要求被試寫完左半部後，立即完成下述的簡單任務，然後再接著寫右半部：

　　6. 按鍵一次；

　　7. 按鍵二次；

　　8. 簡單算術題，卽呈現算式（如 3 ＋ 4 ），要被試說出答案等；
　　　（簡單計算）

　　9. 使（8）中算術題更爲複雜一點的算術計算，如（ 3 ＋ 4 ）×2；
　　　（偏難計算）

九次測試的順序爲隨機排列。

（二）儀器和刺激

測試時，被試安坐於桌前。書桌中央放有鋁製書寫板（18cmx 5cm），上有筆壓計並通過電子書寫分析儀（Kao, et al., 1969）與 APPLE II 電腦相連。書寫時筆壓計的最小感受壓爲20毫克。書寫時間是電腦記錄的第一個壓力感受點到最後一個壓力感受點（其後 500 毫秒內無任何超過20毫克的壓力值）之間的時距。被試所用書寫工具爲普通圓珠筆。

實驗刺激爲 12 個雙字構中文字。筆劃少於 10 劃的字爲低複雜度字，筆劃高於 20 的爲高複雜度字。字頻數按 Liu, Chung 和 Wang（1975）的字頻表確定，頻度高於 130 的爲高頻字，低於 25 的爲低頻字。

（三）程序

書寫時，要求被試寫得越清晰越準確越好。實驗前，用測試字「該」作例子說明書寫要求。寫每個字之前，要求被試作 5 次練習以熟悉該字，然後按要求作前述的 9 次正式書寫測試。12個刺激字的書寫程序相同。

（四）數據分析

本書雙字構漢字左半部、右半部和整體的書寫時間作爲依變量。所有數據經 UNIVAC 1100 電腦系統利用 GENSTAT 統計軟件整體分析。

三、結　果

我們對不同實驗條件下被試書寫雙字構漢字的左半部、右半部以及整個字的書寫時間作 ANOVA 檢驗。結果發現：首先，各條件下寫整字的書寫時間之間存在顯著的主效應 ($F(7/105)=6.15$, $p<0.05$)。Tukey (a) 檢驗表明，分別書寫左半部分和右半部分所用的總時間顯著地長於所有其他整字書寫的時間。並且，連續書寫所用時間也顯著地大於漢字左半部與右半部分置 10cm 時書寫的時間（臨界值＝0.218, $p<0.05$）。（見圖一）

圖一：不同書寫作業之全部書寫時間

對寫右半部分的書寫時間進行重複測驗的單因素 ANOVA檢驗，其主效應達到統計顯著性水平 ($F(6/90)=9.194$, $p<0.05$) Tukey (a) 檢驗表明，單純書寫左半部的時間與其他各條件下寫左半部的時間之間有顯著性差異（臨界值＝0.123, $p<0.05$）。（見圖二）

圖二：不同書寫作業左半部的書寫時間

　　對書寫右半部的書寫時間作單因素　ANOVA，未發現顯著性差異　($F_{(6/90)} = 2.21$，$p > 0.05$）。但是利用 t 考驗則發現，除單純書寫右半部的書寫時間與偏難計算條件下寫右半部的書寫時間無差異外，與其他各條件下寫右半部的時間之間均有顯著性差異。（見圖三）

圖三：右半部之書寫時間

　　如果將整個字的字頻作爲被試內的因素對書寫時間的變化作 ANOVA 分析，發現寫整字時和整字中的左部分時，書寫時間均有顯著性縮短，對於前者，$F(1/15)=17.56, p<0.05$；對於後者 $F(1/15)=57.099, p<0.05$。而寫右半部則無顯著的時間變化 $(F(1/13)=0.155, p>0.05)$。

　　若將基線水平（即連續書寫）與各書寫中斷任務結合起來加以分析，則發現，在以兩種「按鍵」任務中斷連續書寫時，字的頻度與任務之間有顯著的交互作用 $(F(2/30)=3.612, p<0.05)$；但在以其他任務與連續書寫相結合進行考驗時（如在連續書寫兩種單字分置形成的字）則無此交互作用。Tukey (a) 檢驗表明，上述三任務的書寫

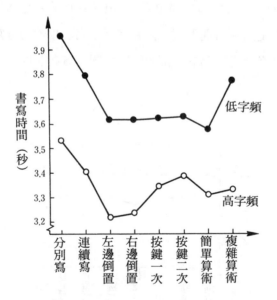

圖四：字頻對全部書寫時間的作用

總時間只有在所寫字為低頻時才有差異（臨界值 ＝0.16，p＜0.05）。在本變量上其他任務組合間無顯著差異。

　　對所寫字左部分字頻效應的考驗表明，在寫左半部時，若該部分字頻屬高字頻時，有書寫時間降低的現象（F(1.15)＝88.477，p＜0.05），而在書寫右半部時則有書寫時間增大的現象（F(1，15)＝175.1，p＜0.05）。（見圖四和五）

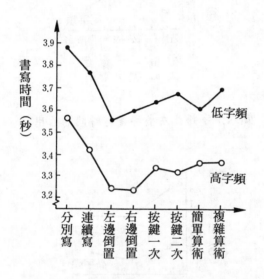

圖五： 右半字字頻在全部書寫時間的作用

　　最後，任務類型。左部分字的字頻以及筆劃數之間無顯著性交互作用發現（F(1，15)＝3.524，p＞0.05）。

　　與左部分字的字頻所產生的效應不同，右部分字的字頻較高，可使寫整字的書寫時間減少（F(1，15)＝29.77，p＜0.05），並使寫右半部的書寫時間減少（F(1，14)＝60.11，p＜0.05），但寫左半部的書寫時間無顯著改變（F(1，14)＝0.221，p＞0.05）。所有有關字

頻效應可見表一。此外，右半字的字頻與任務之間無顯著性交互作用（>0.1）。

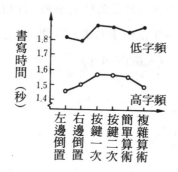

圖六：字頻在左半部書寫時間的作用

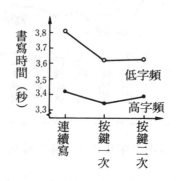

圖七：字頻在按鍵作業的書寫時間的作用

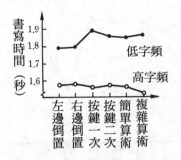

圖八：左半字字頻在左半字書寫時間的作用

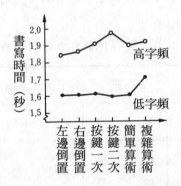

圖九：左半字字頻在右半字書寫時間的作用

對不同筆劃數漢字書寫的時間進行分析表明，多筆劃字的書寫時間長於少筆劃字的書寫時間 （t＝17.74，p＜0.05）。然而，本變量與其他變量間無交互作用。

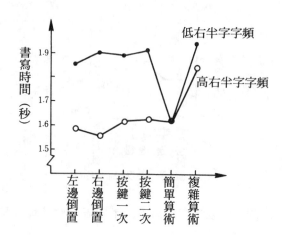

圖一〇：右半字字頻在右半字書寫時間的作用

表一：字頻在不同部件的書寫時間的作用

		書 寫 時 間		
		左 半 字	右 半 字	整 體 字
字　　頻	高	較　　短	相　　同	較　　短
	低	較　　長		較　　長
左半字字頻	高	較　　短	較　　長	相　　同
	低	較　　長	較　　短	
右半字字頻	高	相　　同	較　　短	較　　短
	低		較　　長	較　　長

四、討　論

首先，在動作運動逐步編序之程度的問題上，結果發現，與連續書寫的基線水平相比，單純寫左半部和右半部的時間總和較長。這一結果與下述的假設一致。即認為在書寫前半部分字的同時會對後半部字的書寫進行動作編序。因此，當兩部分字連續起來寫時，在寫左半部字的同時，就會搜尋寫右半部字的子程序並使之在處理過程中分解，因而使寫整字的書寫時間縮短。另一方面，當分別寫左、右兩部分字時，右半部書寫則得不到上述的編序，故此時兩部分書寫的總時間將加長。

實際上，我們並沒有期望出現在連續書寫整字時其書寫時間較長的結果。我們原先假定在其他有書寫中斷加入的書寫條件下，被試會在一定的水平上，使書寫子程序重新發動，因在這些實驗條件下的書寫時間或許更長一些。為了說明現有的實驗結果，我們對書寫執行階段的準備階段又作了新的分析，認為，在有書寫中斷的書寫過程中，其中存有一額外的時距為右半部字的書寫分解書寫程序。因而其書寫時間較短。這在按鍵一次和按鍵兩次的書寫實驗條件下表現得尤為突出。進一步的實驗結果表明，只有連續書寫的總時間和兩種左右半部字分置條件下的書寫總時間之間存在顯著性差異。這些結果也支持上述的解釋。在此，我們可認為，左、右兩半部字分置時，這是較為簡單的書寫中斷任務。因而，被試在書寫之時，仍可以分配部分能量以準備右半部字的書寫。當然，這個假設也可能通過對比連續書寫時右半部的時間與其他三種中斷條件下的書寫時間得證實，然而，可能由於本研究條件的限制未能如願以償。

　　本研究關注的第二個問題在於書寫運動能否在不同的處理水平上得到執行。有關本方面的研究結果有以下八點：一是書寫基線水平的書寫時間與兩種左、右部分字分置條件下的書寫時間之間均有顯著性的差異；二是在基線水平書寫和兩按鍵中斷書寫條件下，任務類型和字頻之間方具有顯著性的交互作用，而在其他情況無此交互作用。進一步的兩兩比較也表明，只有在書寫低頻字時，才存在較長時間的基線水平書寫；三是對單純書寫和其他條件下半部分字的時間所作 t 考驗表明，除複雜計算條件外，其他所有條件下書寫的速度均有顯著地提高。

　　基於上述研究發現，我們認為，在書寫動作的執行過程中，其記憶表徵是多水平而非單一水平的。對第一個結果來說，可以認為被試在寫完左半部字而將手臂移向右半部字或者進行簡單計算時，對右半字的書寫準備仍保留在頭腦中並在進行之中。對第二個結果，我們的解釋是，在被試按鍵時，對右半字的書寫準備仍在繼續；然而，對高頻字來說，其處理很快處理完畢，因此，按鍵任務本身的能量要求在增加時，也就移不出過多的能量用以程序的分解。根據動作編序編輯者 (motor-program editor) 的假設，由於按鍵和移動手臂這兩種中斷活動，均屬於動作水平的變化，這也就意味著被試所做的只不過是修正原來的書寫動作程序以適應手部的位移和按鍵活動，並且，新的動作程序則連續不斷地被執行。換句話說，儘管書寫動作程序得到修改以適應新的任務要求，但是由於它最初被關注也就沒有中斷它的執行。如何解釋第三個研究結果呢？我們認為，在複雜計算條件下之所以導致較長的書寫時間，其原因在於複雜計算致使書寫動作程序重新發動。正如 Baddeley 和 Hitch (1974) 的發現，做簡單算術題與記憶數序等材料同時進行時，二者在所需短時記憶容量上會有所「競

爭」。在我們的研究中，對書寫動作的記憶能量也含由於其他任務的干擾處於不斷的消長之中。

本研究關注的第三個問題是字頻的效應。總的看來，不管書寫的對象是半個字還是整個字，凡高頻的字書寫時間均較短。當筆劃數一定時，可以假定，在高頻和低頻水平上，有一定複雜度但又有不同學習程度的動作程序都會得到回憶。常用的字會有助於被試的知覺和回憶。進言之，研究結果發現，高頻字僅有利於左半部字的書寫而對右半部字無此促進作用，這種熟悉效應在執行動作命令之後會得到削弱。也就是說，熟悉的字能引致較快的程序提取和準備並且程序預先準備的效應（preprograming）僅發生在最初的筆劃中。此外，從表一中還可發現，與高字頻的左半字書寫相比，右半字書寫的時間較長。這個結果說明，當左半字屬高頻時，在其書寫過程中爲寫右半字做準備的時間較短。最後，書寫時最初幾筆筆劃數的效用尚不清晰。一方面，表一表明，右半字的字頻對於左半字的書寫時間無影響；另一方面，從圖二又可看出，如果被試在寫左半字時知道尚有右半字，則左半字的書寫速度會增大。因此，最初幾筆的筆劃數是否存在一種回溯的效應當待進一步研究。

此外，上述的結果似乎能對雙字構單詞的書寫執行單位作出說明。既然高頻的部件其書寫時間也短，那麼，這種部件就可視爲整個書寫過程中的強勢部件，省時又高效。（本資料原以英文發表，A. W.L. Chau, H.S.R. Kao, D. T.L. Shek, 1986. 細節請參考本書參考文獻。）

第十章 書寫方式與注意能量分配

一、引 言

近年來，不少研究者對書法作業及其心理運動機制(psychomotor mechanisms) 做過不少研究 (如 Thomassen, Keuss和Van Galen, 1983) ，然而，對書寫控制中書寫方式的實質尚不清楚 (Kao, Shek and Lee, 1983; Kao, Shek, Guo and Lam, 1984) 。在這一方面，尚存在兩個基本的問題。首先， 盡管提出了不少的書寫控制方式， 但均侷限於理論構想之上。 特別是涉及到不同書寫方式的信息處理要求時，除少數幾項研究外 (Kao, Shek 和 Lee, 1983; Kao, Shek, Lam 和 Guo, 1984) ， 其他多數構想難以得到實驗數據的實證。 其次， 雖然研究者提出了書寫的認知模式 (Van Galen 和 Teuling, 1983; Stelmach 和 Diggles, 1982; Stelmach, 1982; Schmidt, 1982) ， 但一直無意將這些不同的書寫模式在理論構想中加以整合。

Kao, Shek 和 Lam (1983) 曾確認了摹描 (tracing) 和自由書寫 (free-hand writing) 兩種書寫方式。 研究發現，若以筆壓為依變項， 任務的複雜程度並不能使摹描時的筆壓變大， 而在自由書寫時，筆壓卻隨所寫字的複雜度的增加而上升。然而，這個研究有兩個不足，一是它是根據刺激複雜性對摹描和自由書寫作劃分的，不够全

面。並且，該研究設計屬被試間設計，支持劃分的依據源於不同實驗；二是儘管能區分出摹描和自由書寫兩種方式，但沒有涉及其他的書寫方式（如臨寫copying）。實際上，根據書寫時書者的心律和呼吸活動，書寫方式可分為摹描、臨寫和自由書寫 (Kao, Shek, Guo 和 Lam, 1984)。這表明，各書寫方式在信息處理系統的各方面可能有不同的要求。然而，這個問題尚未有研究。

從直覺上看，摹描、臨寫在幾個方面可能有所不同。首先，雖然兩方式均有外在參照，但參照物與所寫字間的距離大有不同。摹描時，刺激參照字和所寫字幾乎重疊；而在臨寫時，兩者之間卻有一定的距離。由於這個緣故，書者在臨寫時要不停地比較所寫字和刺激字，其眼球運動和注意轉移的數量也會與摹描不同。其次，兩書寫方式的任務要求也可能有異；對摹描來說，其對錯的標準顯而易見，任務要求較臨寫更為單一和固定。相比之下，臨寫的標準在於所寫與原字在大小和形態上的「貼近程度」，因而臨寫的任務要求就不是那麼嚴格劃一。

若將上述的探討引入信息處理的問題中，我們可以假定，摹描和臨寫在信息處理系統上的要求會有所差異。Van Galen 和 Teulings (1983) 認為，書寫行為大致分為三個階段；從長時記憶中提取出動作程序，對其中的編碼賦予參數，以及相應肌肉單位的神經系統的喚醒。Stelmach (1982) 和 Schmidt (1982) 提出了與上述假設相類似的觀點，認為書寫的信息處理機制中，最基本的部分是知覺、反應選擇 (response selection)、反應編序 (response programming)、反應執行(response excution)和外在信息的回饋。基於這些模式，可以假定任務要求較嚴格的摹描，其反應執行階段會有更多的要求。臨寫優劣的判斷標準較為含糊，故在反應選擇階段就會有多種選擇的可能。

因而在付諸於肌肉運動時，臨寫時的肌肉運動的要求或者調動的特定的肌肉群就與摹描時有所不同。如若這個假設成立，我們就可期望摹描將與更多的肌肉活動有關並且有較長的書寫時間（用以選擇調整）。

從回饋機制上看，摹描和臨寫的任務要求也不盡相同。摹描任務界定明確，其回饋可能相當簡單但運動校正的次數較多。相反，儘管對臨寫的要求稍鬆，但要求書者不停地對所寫字形和刺激之間的相似性作出判斷，所以，其回饋的標準可能更為複雜。進一步講，臨寫的參照刺激與所寫字形間距離較大，故在書寫執行時有更多的注意轉移和眼球的運動。由此我們設想，儘管臨寫的運動調整可能較少，但會有複雜的核心性決定機制寓於其中。

若從有關能量利用 (resources utilization) 的角度 (Wickens, 1980; Israel, et. al., 1980) 看上述現象，可以認為，摹描中用於動作執行的能量將較大（以在書寫時導致更多的肌肉活動）而在臨寫中將有更多的能量用於核心性決策 (central decision) 和注意轉移。

本研究試圖探討摹描與臨寫在上述理論探索上的差異之處。具體地講，是試圖探討這兩種書寫方式上的能量分配的實質。首先，本實驗將檢驗在摹描和臨寫中處理能量的分配數量是否不同，並且，在書寫刺激的出現頻度和複雜度不同的條件下，其能量分配的程度是否有別。在本研究中，處理能量 (processing capacity) 被界定為多重目的的有限資源 (limited pool of multipurpose) 或可用於任何目的「不可再分」的能量 (Kahneman, 1973; Moray, 1967; Norman 和 Bobrow, 1975)。Kahneman (1973) 認為：「複雜程度不同的任務會引發不同的喚醒水平並對注意和努力有不同數量的要求」(p. 17)，認為能量分配是任務要求的函數。為回答這個問題，人們常採用一種雙重任務的實驗模式 (dual-task experimental paradigm)，

這個模式 被廣泛地用以 評定注意 能量分配 的本質 （ 如 Isreal, et. al., 1980） 。 這項技術的一般程序是在執行主要任務的過程中， 呈現次級任務，以便表明首要任務所消耗的處理能量。

　　然而， 自從人們普遍發現生理和注意喚醒會影響分配策略 （ 如 Kahneman, 1973; Warburton, 1979） 並且次要任務的作業與喚醒相互影響 （如 Hocey, 1973; Easterbrook, 1959） 以來， 簡單反應時和選擇反應時任務便被用作次要任務。我們期望，如果摹描的喚醒水平較高 （由此引致更強的處理能量分配） ，那麼在摹描過程中對簡單反應時任務的反應將得到促進 （已有許多研究表明注意或生理喚醒有助於簡單反應時作業。如 Easterbrook, 1959; Hockey, 1973） 而損害對選擇反應時的反應 （如 Teichner, 1968 年認爲喚醒水平高會損害對複雜的次要任務的反應） 。

　　本研究的第二個目的試圖揭示有關動作發動和執行的能量分配之本質 。 由於書寫時的筆壓可以反 映這種能量分配的情況 （ 如 Kao, Shek 和 Lee, 1983） ，因此，可以假定 ，在摹描時，分配給動作發動和動作執行的能量較多， 那麼， 其筆壓將大於臨寫時的筆壓。 此外，由於摹描的動作執行要求嚴格和良好的肌肉控制，所以，我們還期望摹描將有更長的書寫時間。

二、 方　　法

（一） 被試和設計

　　本研究的被試係 32 名香港大學的男女學生，所有被試均爲右利手，年齡跨度爲 18-24 歲，視力正常或矯正視力正常。實驗爲被試內設計，每一被試摹描或臨寫16組具有不同頻度水平（高、低）和不同

複雜程度（高、低）的漢字，並且在書寫中會呈現次要任務（簡單或選擇反應時任務）。每一被試有 8 種與簡單反應時有關的條件和 8 種與選擇反應時有關的條件。

(二) 儀器和刺激

實驗在具有隔音和空調設備的實驗室進行。所用儀器由電子書寫分析儀 (Kao, et. al. 1969) 改製而成，且與 APPLE II 型微電腦相聯，用以測量書寫筆壓、次級任務反應時及總的書寫時間。線性壓力放大器（筆壓計）置於鋁製的書寫皮板上，筆壓計測量的最小壓力閾限爲一克。測定筆壓時，電腦每隔 20ms 採集一次筆端的壓力。書寫所用筆係普通的圓珠筆。反應時裝置置於書寫板前（5cm×10cm），其上裝有紅綠信號燈。被試左、右腳下各有一踏板與反應時裝置相聯。

根據 Liu, Chuang 和 Wang (1975) 的研究，出現頻率大於 250 的漢字爲高頻字，低於 10 的爲低頻字。筆劃大於 18 劃的爲高複雜度字，低於 8 劃的爲低複雜度字。刺激字系列中，高複雜度的有 5 個，低複雜度的有10個，共有四組刺激系列。它們在摹描和臨寫的條件下重複四次，並在其間伴有簡單和選擇反應時任務。每個被試的實驗條件共有16種。

(三) 程序

實驗時要求被試盡量迅速和準確地摹描或臨寫刺激字系列。實驗之前有幾次訓練使被試了解實驗的刺激和程序。書寫過程中，將有次要反應時任務出現。有20次簡單反應時和20次選擇反應時測試在書寫之前進行，其數據作爲每個被試的基線標準。正式實驗時，次要任務

在被試開始書寫後 5 至20秒內進行，兩書寫刺激系列呈現之間隔時間為 3-7 分鐘。各有 8 次測試分別在簡單和選擇反應時任務條件下進行。每一條件開始前，告訴被試有關次要任務的含義。簡單反應時條件下若書寫過程中亮紅燈，則踏右腳踏板。選擇反應時條件下，紅燈亮時踏左踏板，綠燈亮則踏右踏板。

（四） 數據分析

　　本研究的依變項有三：次要任務的反應時，筆壓和總書寫時間。次要任務的反應時指探測刺激（亮燈）呈現到被試踏板動作之間的時間。除分析上述絕對的反應時數據外，還計算反時數據的差異分數，方法是所有反應時觀察分數（無論是簡單反應時還是選擇反應時）均除以其相應的平均基線反應時。被試書寫時，筆壓計每隔 20ms 採集一次筆尖的壓力，然後計算出整個書法過程中的平均筆壓。為進一步了解筆壓的變化，還在測定了不同書寫階段的筆壓，包括：（1）平均的探測刺激出現之前的筆壓；（2）平均的對探測刺激作出反應之後的筆壓；（3）除探測刺激出現到作出反應這段時間外其他書寫時間上的總平均筆壓。書寫時間是在每一次書寫時，除完成次要任務書寫程序中的子程序或書寫單位。由於這些部件本身具有一定的意義，因而，對它可作上述的推論。當它與另外的有意義部件相結合時，即會形成整個字的更高水平的動作程序。由於這個原因，我們可以推定，動作程序從結構上可分為兩個水平。在較為基礎的水平上，分程序為書寫各單獨部件作準備，然後，這些子程序會聯結成書寫整個字的高水平的程序。如若書寫的部件作為單字書寫，則當前的子程序又會得到一定的修改。有關這方面的進一步設想還有待於進一步探討。

　　綜合以上所述，本研究的實驗結果認為：第一，書寫時，書寫者

會對最初書寫的部件作出計畫並且同時還爲下面部件的書寫作準備；第二，通過不同的書寫中斷任務可以發現影響書寫時間的幾種不同的效應。對此，我們認爲，書寫運作的記憶表徵跟隨著等級式的多水平的處理；第三，在每一單字具有其動作程序的同時，組成該字的各部件也有其單獨的子程序。

所用時間外的用書寫的時間。

三、結　果

對探測刺激的反應時運用四因素 ANOVA（2種ＲＴ條件Ｘ2種書寫方式Ｘ2種漢字頻度Ｘ2種漢字複雜度）分析。結果發現，儘管兩種書寫方式無顯著性差異（p＞0.10），但 t 考驗表明，被試採用摹描方式書寫高頻低複雜度漢字時，對簡單反應時任務的反應時更快（t(31)=-2.53，p＜0.02）。其他不同分數間的比較也得到類似的結果。圖一表明了兩種書寫方式下完成簡單反應時任務和選擇反應時

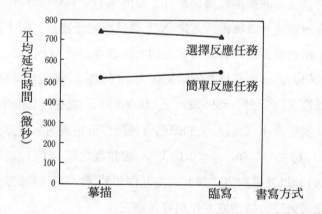

圖一： 描摹與臨寫時被試在簡單與選擇反應任務上延宕反應時

任務時的反應時間。

進一步的分析表明，兩種複雜度之間有接近邊緣的顯著性效應 (F(1/31)＝3.327, p＜0) （圖二）。

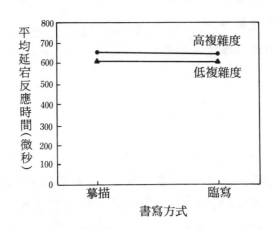

圖二： 被試在高低刺激複雜度情況下在摹描與臨寫時之 平均延宕反應時

對於所有的筆壓數據也進行了四因素 ANOVA 分析（2種頻度 X 2種複雜度 X 2種書寫方式 X 2 種反應時任務）。對 RT 任務之前的筆壓數據來說，書寫方式之間有顯著性差異 (F(1/31)＝30.81, p＜0.001) ，表明摹描時的筆壓較大。此外， 還發現了複雜度的顯著性效應 (F(1/31)＝39.78, p＜0.001) ， 寫較複雜的字時其筆壓較小。對完成 RT 任務後的筆壓資料所作分析表明， 書寫方式之間 (F(1/31)＝30.46, p＜0.01) 、複雜度之間 (F(1/31)＝73.19, p＜0.01) 以及書寫方式頻度的交互作用 (F(1/31)＝4.85, p＜0.01) 均有顯著效應。這個交互作用可見圖三。

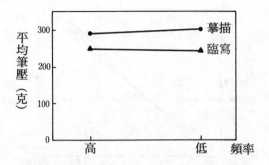

圖三　被試在高低頻率刺激字情況下在摹描與臨寫時之平均筆壓

對除完成次要任務時間以外其他時間的平均筆壓所作的分析表明，書寫方式（F(1/31)=32.49，p＜0.01)），複雜度（F(1/31)=59.21，p＜0.01）以及書寫方式X複雜度X反應時任務間的相互作用（F(1/31)=4.416，p＜0.01）均有顯著性效應。結果可見圖四和圖五。

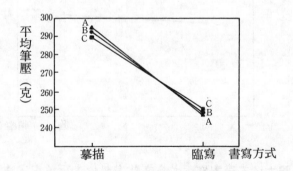

圖四: 平均筆壓:（A）刺激出現前筆壓（B）對刺激反應後之筆壓（C）摹描與臨寫平均筆壓

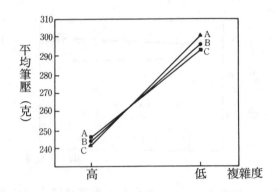

圖五: 平均筆壓: (A) 刺激出現前筆壓 (B) 對刺激反應後筆壓
(C) 高低複雜度情況下筆壓

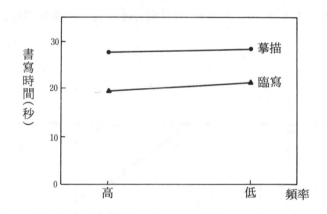

圖六: 不同書寫方式與高低字頻情況下的書寫時間

對書寫時間 也同樣作四因素 ANOVA 。 分析發現， 書寫方式
(F(1/31)= 69.951， p<0.001) 、 複雜度 (F(1/31) =544.976,
p<0.001) 和書寫方式與頻度的相互作用 (F(1/31)=9.565， p<

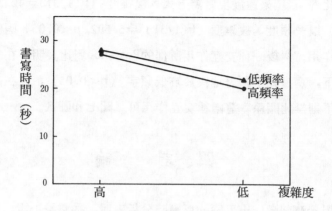

圖七：字頻與複雜度在書寫時間上的交互作用

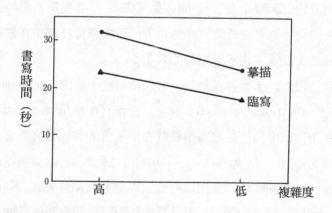

圖八：複雜度與書寫方式在書寫時間上的交互作用

0.01）均有顯著的主效應。Turkey(a) 檢驗發現，摹描時，寫高頻字的時間較寫低頻字的時間爲短，但在臨寫時未發現這種關係。該交互作用可見圖六。

此外，　結果還發現書寫方式×複雜度　(F(1/31)＝42.241，p＜0.01) 以及頻度×複雜度　(F(1/31)＝5.592，p＜0.05) 兩個顯著性交互作用。對後一種交互作用所作的Post-hoc對比表明，在低複雜度條件下，寫高頻字顯著地快於寫低頻字　(p＜0.05)，但在高複雜度條件下則無此關係。這兩種交互作用可見圖七和圖八。

四、討　論

對探測刺激作出反應的反應時分析表明，從整體上說，摹描和臨寫兩書寫方式之間無顯著性差異，而在高頻低複雜度漢字書寫時，摹描時對簡單反應時任務刺激的反應時顯著地短於臨寫時對選擇反應時任務刺激的反應時。 進一步的結果還表明，　在簡單反應時任務條件下，摹描時的ＲＴ快於臨寫時的ＲＴ；而在選擇反應時任務條件下，臨寫時ＲＴ反過來快於摹描時的ＲＴ。

我們認為，產生這種結果，有兩種可能的原因。第一種是根據注意喚醒(attentional arousal) 和能量分配 (resources allocation) 間交互作用作出解釋。既然每個被試在以不同的方式書寫時會付出一些「短暫的努力」 (momentary effort) ，那麼，它將會對機體產生更多的加工能量的喚醒和分配以符合實際的和預期的要求 (Kahneman, 1973, p. 25, p. 48-49) 。 假設摹描時對肌肉發動和執行的要求更為嚴格，且與臨寫相比有更大的喚醒 (本假論與筆壓的數據相一致) ，那麼， 這種效應就 會影響能量分 配的策略 （ 可能造成 注意變窄，Kahneman, 1973; Mockey, 1979)，從而會反過來與任務要求一起相互作用而影響反應時作業。這些變化解釋了摹描時簡單反應時小於臨寫時的簡單反應時而臨寫時選擇反應時小於摹描時選擇反應時的現

象。另外，由於高頻低複雜度條件下的任務要求最簡單，那麼，由喚醒產生的剩餘能量就會被輕而易舉地運用到完成次要任務之中。在其他的簡單反應時條件下，任務要求較高，也就無法節省出這種剩餘的能量用以分配。然而，儘管數據有支持這個可能的傾向性，但總的來講兩種書寫方式對於簡單反應時任務作業卻無顯著的影響，說明尚有其他因素產生了作用。其中一種可能是，儘管摹描時的喚醒水平較高（有較多的處理能量分配到動作發動和執行中），但在臨寫時尚有一定的能量分配給其他因素。

對上述結果還有第二種可能的解釋，即摹描時的總能量與臨寫時的總能量大致相等。然而，即使這種假設成立，在這兩種書寫方式中能量也有不同的分配（見下述分析）。此外，這個解釋也無法說明下述的結果，即摹描高頻低複雜度漢字時其ＲＴ作業快於臨寫同樣條件的漢字時的ＲＴ作業。

漢字複雜度的臨界顯著的效應表明，隨所寫漢字複雜度的提高，對探測刺激的反應潛伏期加長。這個結果說明，刺激系列的複雜程度愈高，就有愈多的能量分配到與書寫執行有關的現實或預期要求中。能量分配策略的這些變化會使少部分能量遷至次要任務的反應中，導致結果中所表現的反應潛伏增長。由於本研究結果尚處於臨界顯著的水平，所以，尚需要對複雜度的水平作進一步的劃分，以深入探究所寫漢字複雜度對書寫時能量分配的影響。

通過分析書寫筆壓數據，我們得到了一個有趣的效應模式。實驗結果發現，摹描時的筆壓大於臨寫時的筆壓，並且，無論是在探測刺激出現之前的書寫時，還是在對探測刺激作出反應後的書寫時以及書寫的整個過程上，筆壓的數據均出現這種趨向。我們認爲，摹描時的筆壓大，很可能與這種書寫方式要求嚴格和特殊的動作要求有關。並

且，這個結果也與下述的假設相一致，即由於摹描和臨寫兩方式在動作發動以及動作執行上有不同的要求，前者肌肉活動的數量要多於後者。Stelmach 和 Diggles（1982）曾指出：「協調運動（coordinated movement）需要一流暢而又協調的機能來選擇和適合有關的肌肉單位從而使動作達到預期的目標」（p. 94），本研究關於筆壓資料的解釋也與 Stelmach 和 Diggles 的上述看法一致。既然摹描任務中動作協調的水平較高，那麼，這些要求條件就能轉化成相應的對肌肉的要求，也會在筆壓數據中得到反映。

對於ＲＴ數據和筆壓數據中出現的不一致現象還應作些討論。研究結果發現，一方面摹描時的筆壓大於臨寫時的筆壓；另一方面，在這兩種方式的書寫中，被試對探測刺激的反應時卻無差異。這個結果提出了一個有興趣的問題：「爲什麼筆壓間的差異不能反映在反應時作業之中？」一種顯而易見的解釋是，在摹描時，書者使更多的能量用於動作發動和執行，因而，在筆壓上表現出兩種書寫方式的不同；而臨寫時更多的能量需用到動作過程以外的目的之上，而這種變化相對地難以筆壓這個指標表現出來。前此述及，臨寫時的刺激參照與所寫字之間有一定距離，所寫字優劣標準也不够確定，因此，被試可能需要另外的加工能量判斷所寫字的正確和錯誤。與這個過程相伴隨的還有不斷的注意轉移和眼球運動。如若這些假設成立，結果就表明，摹描和臨寫兩方式的加工能量之分配方向是有差異的，至少在動作的發動和執行上會有所不同。Gopher 和 Sanders（1984）認爲能量有兩個主要類型，一種與知覺有關，另一種與動作要求有關。依據這個分類，我們可以推定，摹描中更多的能量分派到動作加工中，而臨寫的能量則更多地用於知覺之目的。現有的實驗結果尚無法對兩書寫方式在運用到知覺目的上的能量作充份的揭示。

　　至於研究發現的顯著性複雜度效應，結果發現，摹描高複雜度漢字時筆壓較小。這一發現與我們以往的「複雜度獨立」的假設不符。我們原先的研究發現 (Kao, Shek 和 Lee, 1983)，複雜度加大，筆壓並不增加。儘管對筆壓隨複雜度降低的原因沒有徹底弄清楚，但我們可用一種「起動調整」 (initial adjustment) 的假設來解釋筆壓和複雜度的這一關係。我們認為，書寫每一個字時，均有一定的數量的肌肉調整和努力 (Stelmach 和 Diggles, 1982)，而這種肌肉調整和努力發生在起動調整之後。如果所寫字的複雜度較大，這種起動動作調整將有益於漢字後半部分的書寫，致使筆壓降低。相反，在書寫複雜度小的漢字時，由於筆劃少，起動動作調整貫穿在書寫之中，因而無法有益於當時的書寫，在筆壓上也就表現得均值較高。當然，對這個假設的正確程度還需要進一步研究。

　　總之，本研究為摹描和臨寫這兩種書寫方式的劃分提供了一些有趣的數據。儘管書寫者書寫時對探測刺激的反應時未能表現出書寫方式間的差異，但摹描和臨寫卻有不同的筆壓和書寫時間。雖然對次要任務的反應時在整體上沒有顯著性差異，部分指標卻表明，摹描時的注意喚醒水平較高。摹描時筆壓較大，表明該動作操作對動作執行和動作起動過程的要求較嚴格。反應時與筆壓間的不一致也進一步表明，該兩種書寫方式的能量分配是有所區別的，至少摹描時用以動作處理的能量較多。本研究的結果與「複雜度獨立」的假設有異，本研究的結果可以歸因於起動動作調整效應。此外，本研究的數據尚需進一步的實驗來加以驗證，如可以用心生理指標對不同書寫方式書寫時的肌肉活動作出測驗，同樣，還應進一步考查摹描和臨寫時在知覺能量上的差異。(本資料原以英文發表，D. T. L. Shek, H. S. R. Kao, A. W. L. Chau, 1986. 細節請參考本書參考文獻。)

第十一章　總結與展望

中國書法的發展有幾千年的悠久歷史，書法藝術的探討長期以來也有輝煌的建樹。但是，書法的科學學術研究卻是近十幾年來，才逐漸開展的新興領域，並已初步開花結果，有所貢獻。《書法心理學》（1986）的出版，是這方面努力的累積。該書內容所反映的，是這些努力的歷史淵源，學理架構，科學研究的具體方法及我們對書法的心理學實徵探討的成果。主要的重心放在書法書寫行為與書者心、生理反應之間的密切關係。其中包含有書者的心電、呼吸、肌電、血壓與腦電種種反應。並且也著力到推展書法的心生理現象，於醫療上的實際應用方面。總的結論指出書法書寫，具有保健、鬆弛身心，提高注意等重要的功能。此外，此類的研究也有相當學理上、臨床上和實用上的廣泛意義。

本書所探討的內容是我們對書法的心生理研究往前推進的一大步。它涉及的以書者在書寫過程中的種種認知活動與書法運作的關係，以及書法練習對認知活動的直接影響。下面將各章的重點和主要的研究結果簡略加以敘述，作為本書的總結。

書法與認知的傳統與現代（第一章）

書法的認知行為乃是書法心理學內涵中的重要的一環，涉及的是書者在練習及創作時的視覺、注意、思維、執行等等具體的行為層

面。書法是歷史長遠的文化活動，而認知行為的探討卻是當代心理科學中的主流思潮及研究動向。長期的經驗累積，在歷代書論文獻之中有十分豐富和精闢的談論與觀察。本章大致以認知心理學所最主要的幾項題目為綱目，首先把古代書法文獻分別整理及分類，並對古人的觀點與看法從客觀心理學的角度加以剖析，發現我們現代科學中的許多概念、重點及理論上的討論，在古文獻中，都可找到確切的對應。亦即是說，書法行為在古代的觀點與觀察，並不脫離我們現代所研討的範圍。所有有關認知的行為現象，都在前人的經驗裏，可以發現例證，尤其是中國毛筆書法的獨特本質，古人的智慧，經常是現代認知行為學者尚未注意到的。例如書法創作上的許多法則皆是。這部分的回顧，把古代書法的思想與原則，納入現代認知心理學的探討領域裏，使它能正式為書法的現代學術發展，構成實質而重要的內涵。同時也填補了西方學術對書寫研究上的巨大空白。

其次，書法的認知心理研究，在西方國家的討論，多從行為的知覺、動作和思維的原理及過程上來著眼和推行。過去十年來西方學者的研究，只能沿著硬筆工具為對象的探討，但也有不少重要的理論上的建樹。本章第二部分介紹現代實驗心理學對書寫行為研究的現況和動向。面對中國傳統書法的理論和實踐、現代研究如何進一步從中吸取啟思的靈感和對真象的追尋，是值得我們認真思考的課題。同時，現代心理學術上的新進理論，研究方法與技術，如何充分地運用到傳統書法原理的檢證上，也是我們應加注意的題目。兩者的配合及結合，對中國書法及一般書寫行為的研究，肯定是有意義的。

書法與認知的科學面貌（第二章）

中國書法的科學心理學研究，起源自七〇年代中期前的一般書寫行為的實驗探索。自1978年正式開展，於今已十多年，其間的理論開發與實證考驗，都有了相當可觀的初階段成果。本章從書法書寫的知覺方面、動作控制方面、書法寫作對鬆弛神經的功能方面，大腦活動與書法操作方面，將過去的客觀性、實驗性的研究，首先做一精要的回顧，並把其中較為重要的問題與結果提出詳盡的說明。由此引申，而提出中國書法的認知心理學的科學研究，應該注意的重要構想，重要題目和重要的有關書寫的行為機制。

首先，我們提出對書法的過程的研究，應採取知覺—認知—動作的體系性和整合性的觀點。特別要注意書法行為過程中的信息處理歷程的研究。這個重點恰是當今西方學者研究一般書寫的主流思想。第二，我們也主張，要突出書法活動時的大腦活動現象與漢字的特色性之間的關係。尤其牽涉到中文書法操作時，大腦兩半球由於文字的特性而所產生的不同腦部反應。我們依據以前的實驗結果，建議探究書法操作可能對病人大腦兩半球的激活與認知反應的促進作用。因為毛筆書法本質上有別於硬筆書法的操作，所以這類具有特色性的研究，可能有突破性的重要理論與實踐上的意義，本章所談及的回顧與研究方向，構成全書其他章節所報告的各類與各項實驗研究的主要思想和概念的架構。

研究方法概述（第三章）

有關中國書法與認知行為的實驗研究，基本上採用了一套固定的標準程序。然後在這個程序的不同階段進行相應的心生理及行為指標來測定。其中最主要的目的在於考察書法書寫的負荷對認知任務成績

的影響。本章的討論進一步把研究的目標,首次放在書法前的認知任務如認知反應時間,反應的精確度等的說明。其次則是討論書法運作中的行為變項和測定指標的描述。我們採用的依變項具體指標,有心律、呼吸、肌縮量、血壓、腦電活動、指端脈動量、書寫時間、筆壓、書寫反應時,等等。至於書法書寫後書者的認知活動的測定與項目,與各實驗中相應的書寫前的測試大致相同。在某些實驗中,刺激材料有文字性的,也有簡單的知覺性的,種類多樣。因而實徵研究可以是純實驗性的,也可以採用心理測驗的方法,來分別完成該研究的任務。

書法書寫與大腦功能(1)(第四章)

此章報導一系列實驗,其主旨在驗證書法書寫對書者進行認知任務時,大腦兩半球活動的影響。依據我們以前的研究成果,書法活動能引致大腦的意識狀態的增高,並且右腦的活動高於左腦來推論,書者經由右腦處理的認知活動,其效果應該優於經左腦處理的認知活動。

(1)在書法運作對書者在對漢字的命名作業成績的影響方面,共有四項實驗。主要的結果都支持書法書寫對書者漢字命名任務上的表現有直接的促進的作用,並且主要呈現在左視野——右半球的激活促進作用上。其次書法對大腦右半球功能的促進,只有在作業的對象空間關係複雜、知覺特徵較多時才出現,或可說在此種條件下更容易出現,因為大腦右半球本身在處理空間的特徵信息上具有優勢。另外,大腦左半球在書法書寫運作前後也有明顯的反應時縮短的功能促進作用,但其幅度則小於右半球。

（2）在書者對漢字字形相似性的判斷方面，本節二項實驗說明，書法書寫是通過大腦的活動性而促進了此種判斷的作業的。其間書法經驗的多寡是影響字形相似性認知判斷的主要因素。書法經驗長的書者較受書法運作的影響，所以右腦的激活作用大於左腦；但這種差異在無書法經驗者或半經驗書者身上，則不出現，故而展示兩腦的均勢。

（3）我們對書法運作對書者的圖形再認實驗，其結果表明，被試在書法書寫運作負荷之後，左視野——右半球中的圖形再認錯誤率顯著性降低，而在右視野——左半球卻無此現象發生。總的結果證實了我們提出的「書法優化激活效應」，也就是說書法運作對書法書寫過程之後，有激活大腦功能的作用，且主要表現在右半球功能的激活上。此外，書法對大腦功能的優化激活在認知任務上，要受諸多因素，如刺激呈現時間、認知任務及書者書法經驗的影響。

書法書寫與大腦功能（2）（第五章）

本章系列實驗考察了硬筆書寫等非毛筆書法負荷對書者大腦左、右半球認知活動的影響，並以此探討書法活動與非書法活動的差異，及書法活動對大腦功能的優化激活效應進一步的考驗。

（一）在非書法書寫負荷對漢字命名任務的影響方面

在非書法書寫負荷對漢字命名任務的影響方面，包含有中文硬筆書寫、英文硬筆書寫及英文毛筆書寫三方面對漢字命名任務的影響。結果發現，無論是中文硬筆書寫、英文毛筆書寫或是英文硬筆書寫，它們均對書者書寫後的漢字命名任務無顯著性的影響。亦即，這三種

性質的書寫負荷，對認知作業的影響，遠比不上書法書寫負荷對認知作業的影響。由此可以進一步反證我們提出的「書法優化腦激活效應」理論。也就是說在諸多的書寫方式之中，只有書法這種書寫活動才具有優化腦激活的效應。

（二）非書法負荷與漢字字形相似性判斷任務

其他非書法書寫的對照性負荷任務，在本章的研究中有書法欣賞、算術計算、休息負荷、描圖負荷及自由繪畫負荷等五項可與書法書寫負荷相比較的負荷行為。其目的在為我們提出的「書法優化腦激活效應」理論提供旁證與觀察。結果如下。

無論是書法欣賞負荷、算術計算負荷還是休息負荷，它們對被試左、右視野在漢字字形相似性判斷的反應時均無顯著的影響。這更能說明書法書寫對大腦兩半球功能，特別是右半球功能的激活作用。另外兩項非書法負荷，描圖與自由繪畫，均對被試左、右兩腦的漢字字形相似性作業有積極的影響，說明人們描圖和自由繪畫亦能對大腦兩半球產生優化激活效應。這說明了繪畫與書法在操作對象上都是圖形或具有圖形的特徵。而且都在工具上使用毛筆所引致的。這部分的結果對「書畫同源」的現代意義，提供了新的佐證。

（三）非書法負荷與兒童的漢字字形相似性判斷任務

這個子題的探討，採取了中文硬筆書寫負荷、英文書寫負荷和算術計算負荷三種負荷條件分別來看它們對兒童在漢字形相似性判斷任務上的影響。結果發現，兒童書寫英文和簡單算術負荷之後，其大腦左、右半球的漢字字形相似性判斷的反應時並無顯著性變化，說明這兩種負荷對兒童左、右兩半球的反應能力並無影響。這些發現與前面

介紹的其他實驗結果一致。兒童非書法活動與成人的非書法相同類的負荷，都在漢字字形相似性判斷上，沒有造成大腦兩半球反應能力的影響。從而爲書法的優化腦激活效應理論，提出了實證的支持。

　　至於兒童硬筆中文書寫負荷的實驗，則發現與書法書寫負荷相同的趨勢：其書寫對兩半球對漢字字形相似性判斷有激活的影響。這與成人的結果不同。我們認爲兒童時期大腦的發育尚未完成，腦細胞的代謝過程較成人旺盛，因而腦的基礎與興奮水平較成人高，因而比較容易受到中文書寫活動的激活。這與漢字的特徵有所關連，較會產生易感性，所以也顯示出了中文硬筆書寫對兒童大腦兩半球的激活效應。

書法運作與智能測量（第六章）

　　前面兩章的研究，係通過實驗室的實驗方法，來考察書寫者在書法或非書法負荷對大腦功能的影響和變化。據此，我們提出了「書法優化腦激活效應」理論，認爲由於書法運作係一種特殊的書寫方式，會引致大腦活動的加強，從而會導致書者認知能力的提高。鑒於此一理論的提出是建立在實驗室的研究結果之上的，本章的目的在於考察這種效應，是否也會發生在一般日常行爲上面。例如：書法書寫對智能的影響呢？書法操作用不同工具，書寫時用不同文字，會否也產生不同的認知上的影響呢？我們選擇了文書速度和確度，空間關係和抽象推理三項人們的共同智能性向爲測試的工具，分別考察書法運作對一般智能水平的影響。而所採用的各種書寫負荷行爲包括毛筆中文書寫、毛筆英文書寫、硬筆中文書寫及硬筆英文書寫等。這裏所說的硬筆係簽名筆，是介乎硬筆與毛筆之間的書寫工具。結果顯示如下。

（一） 書法運作與文書速度和確度

在中文毛筆書法、中文簽名筆書寫、英文毛筆書寫和英文簽名筆書寫的各種條件下，以中文毛筆書法對文書速度和確度測驗成績的影響最大，而以英文簽名筆書寫作為負荷，對測驗成績影響最小。這說明了中文毛筆書法具有文字和工具上的特點，能使書者達到注意力加強、知覺準確、視動協調的幾種心理狀態，故對以測量「知覺速度」和「反應速度」為主的文書速度和確度測驗成績的影響最佳。表明了書法對總項認知能力有最佳的促進功能。

（二） 書法運作與空間關係

這個實驗所採用的書寫負荷活動，有中文毛筆書寫、英文毛筆書寫、中文圓珠筆書寫及英文圓珠筆書寫。結果與上一節的結果有相同的趨勢，即中文毛筆書法對測驗成績的提高幅度最大，而英文圓珠筆對測驗成績的影響最小。此外，毛筆英文書寫和中文圓珠筆書寫也有顯著的影響，但其作用效果均小於中文毛筆書法書寫。再次說明中文書寫對測驗成績的影響顯著地大於英文書寫對測驗成績的影響。

（三） 書法運作與抽象推理

這個實驗比較了中文毛筆書法、中文圓珠筆書寫、英文毛筆書寫、英文圓珠筆書寫和非書寫的談話五種負荷對圖形抽象性推理測驗成績的影響。結果顯示，用毛筆書寫中文，以及用圓珠筆書寫中文，都對被試的抽象推理測驗成績有顯著的加強作用，但圓珠筆書寫英文，則對測驗成績的作用不顯著。這些結果與上兩節的結果趨向一致，再次印證了書寫行為中不同的文字特性和書寫工具對認知行為有

直接且不同的影響。也可以說，書法行爲有助於提高書寫者的知覺能力。這三節所講的類似結果爲「書法優化腦激活效應」理論注入了新的內涵，新的驗證和新的研究方向。

書法行爲的整合探討（第七章）

我們過去對書法過程中，有關行爲和生理的測量尙處於各自獨立的狀態，沒有將之結合起來作出整體性的考察。要徹底認識複雜的書法書寫活動中的生理變化，應該通過檢驗的知覺—認知—動作的系統特性來達致，同時在因變項方面，也應包括對書寫的行爲測量和生理的測量。本章的實驗試著控制人們所寫的字的空間排列和筆劃順序，所寫字的意義、書寫方式、書寫工具等變項，來全面考察被試在書法運作中的行爲指標（反應時、書寫時間、筆壓）和心生理指標（心率、脈搏時間、指端脈搏量）。具體研究目的有二。首先，從書者動作的幾何特性，所寫字的語義效果和書寫工具的效用來反映書法整體的特徵。第二，則是檢驗書法操作的起始狀態和實際狀態下，各種依變項與書寫任務操作之間的關係，結果簡略報於後。

（一） 有關書法活動的行爲方面的特性

有關書法活動行爲方面的特性，第一個發現是，性別變項對依變項行爲的測定均無顯著性影響。其次，在書寫前的準備狀態階段、被試在刺激以正向呈現時的反應時比以反向鏡像式呈現時的反應時短。另外，在同樣的狀態之下，被試對漢字刺激的反應快於對英文字母的反應。而在實際書寫狀態，寫漢字的時間卻比寫字母的時間長。第三，由於書寫的字體有所不同，被試書寫時間和筆壓會因此而有差

異。寫曲線形字體比寫直線型字體所費的書寫時較短而且筆壓較大。最後，使用圓珠筆和毛筆，會在反應時間、書寫時間和筆壓三方面，都會有顯著的差異。

（二）有關書法活動的心生理方面的特性

有關書法活動的心生理方面的特性，發現在自由書寫的情況之下，書寫者在心率有增加的趨勢，有別於摹、臨書法時之心率變化。其次，在書寫前準備狀態的脈搏時間（PTT）的測定上，語義內容與性別，以及書寫工具與性別之間有相互作用，表明了心理變項會改變心血管活動的狀態和參數。總的來說，此項研究表明，心血管系統對書寫時的信息處理的變化，是非常敏感的，因此才產生書寫過程中的因素變化也會引發心血管系統的變化。

（三）在書法運作整體活動的概觀方面

在書法運作整體活動的概觀方面，實驗結果證明知覺、認知和動作三個書法活動的構成單元，有密不可分的關係。首先，心血管活動中的脈搏時間變化（PTT）足以反映書寫前的認知—動作的有效準備。其次，在實際書寫階段，刺激呈現後，較快的反應時所代表的被試反應，相應地引致心臟活動的加速。第三，在行爲因素方面，只有書體這一項表現出對書寫時間和心率的測量顯示出主效應。整體來說，本研究的結果，支持我們將書寫活動在理論上可分爲知覺、認知和動作三個過程的觀點。其中，認知因素在視動協調的視覺信息處理中，起著主導性的作用。最後，研究表明，心血管與信息處理的相互作用與外周神經系統控制的特殊反應有相應的聯繫。

書法運作與漢字認知（第八章）

　　閱讀行為是一般人所共有的心理現象，因此，我們對閱讀的研究，可以揭示其內在的認知機制，有助於我們認識一般認知行為的規律。有關漢字的閱讀行為的研究，近年來所關注的有漢字命名和辨別再認。本章的研究目的，在於利用漢字命名和漢字識別為依變項來考察書法書寫對吾人漢字認知行為的影響。

（一）　有關書法運作對漢字字形相似性判斷方面

　　有關書法運作對漢字字形相似性判斷方面，我們分別檢視了中文毛筆書法和英文毛筆書寫對漢字字形相似性判斷任務的影響。主要的結果有兩項。首先，被試經過半小時的書法書寫的負荷之後，在不分視野呈現刺激的情況之下，若刺激字的字形相同，則被試對字形是否相似所作出判斷的反應時，較書法負荷之前有顯著的縮小。其二，在刺激字的字形相異時，書法負荷對被試在字形相異性判斷的反應時無顯著的影響。二者綜合來說，揭示毛筆中、英文書寫會深化大腦對漢字字形的處理產生一定的作用。

（二）　有關書法運作與漢字命名任務方面

　　有關書法運作與漢字命名任務方面，我們分別檢驗了刺激字字形相同和字義相同的兩種條件下，以整個視野呈現刺激時，毛筆中文書寫對被試漢字命名作業的影響。結果有二。首先，在刺激字字形相同的條件之下，被試經過中文書法負荷後的命名任務，其成績雖然有所降低，但不具顯著水平；但在字形相異的條件下，書法負荷後的命名

成績顯著地下降。其二，在字義相同或相異的條件之下，被試在中文書法負荷之後之漢字命名成績均顯著降低。這裏所涉及的基本問題，有認知操作任務的注意強度及持久性的複雜問題，尤其是刺激在瞬時掩蔽情況之下，書法負荷所產生的效果呈相反的方向，有別於書法對其他認知活動的影響。

書法行為與漢字結構（第九章）

本章的研究探討了（一）書寫動作運動開始執行之前的動作編序程度和（二）書寫動作運動的執行能否在不同層次上進行處理。這兩個問題通過中文雙字構單字的書寫加以探討。對第一個問題，我們發現，單純書寫雙字構的左半部和右半部的時間總合，長過該類字連續書寫完成的時間。這主要是由於在分別書寫左、右兩部分字時，書寫者對右半部字的書寫需要進行單獨的動作編序，因而得不到連續書寫二部部件時書者在第一部件進行過程中對第二部件所同時進行的信息處理優勢。

對第二個問題，書寫運動能否在不同的處理水平上得到執行，結果顯示，在書寫動作的執行過程中，書寫者對動作的記憶表徵是多水平、多層次的，而非單一水平，單一層次的。另外研究也發現，不論書寫的對象是半個字還是整個字，凡是高頻次的字，其書寫時間均較短，而且此類的字僅有利於左半部字的書寫，而對右半部字無此促進作用。

書寫方式與注意分配（第十章）

　　本章的實驗檢驗在摹描和臨寫兩種書寫方式時，書寫者處理能量的分配數量是否有所不同，並且，在書寫的刺激的出現頻度和複雜度不同的條件下，其能量分配的程度是否有別。

　　結果顯示，在對探測刺激作出反應的反應時方面，摹描和臨寫兩種書寫方式之間並無顯著的差異，而在高頻低複雜度的漢字書寫時，摹描時書者對簡單反應時任務刺激的反應時，顯著地短於臨寫對選擇反應時任務刺激的反應時。再者，在簡單反應時任務條件下，摹描的反應時快於臨寫時的反應時；而在選擇反應時任務條件下，臨寫的反應時反過來快於摹描時的反應時。最後，摹描和臨寫兩種書寫方式，在筆壓和書寫時間方面有所差異。

未來展望

　　書法的運作與書寫者之間在知覺、認知和動作三大行為層次上科學性的探討和探索，我們從對古代書法文獻回顧的基礎上和現代認知心理學的思想架構的融合之下，開展了一系列的開創性的書法行為的實驗性研究。總的結果說明，書法書寫由於種種知覺上、注意上、思維和認知活動上的全面、動態和積極的激活作用，使得書寫者在毛筆書寫過程中，產生了高度的注意、思維敏捷，反應加快和認知能量增強等正面的效果。這些效應出現在書寫者對生活中文字運用、基本智能的操作等具體方面，這些是令人鼓舞的成績。其他有關書法運作時的心理活動如描摹與臨寫之差異，注意力的分配，及文字和圖形對書法書寫的刺激等，都屬於理論層面的初步嘗試。其成果也使我們對這些深層的書寫行為有進一步的認識，並為這個新的研究領域奠定了紮實的基礎。

　　展望於未來的努力方向，我們除了在各個章節裏對研究的討論時已有引申性的未來具體探討的課題之外，也特別希望逐漸開始將這些成果應用到日常生活上來。尤其是對書法與認知的正面和有用的智能促進的功能上，注意力的增強和書者的反應敏銳程度上，大可以針對人們在這幾方面能力的障礙或不足的行為問題上，利用毛筆書法來試圖開發有針對性的矯正和治療技術和學術。可以嘗試的題目有兒童多動行為和多動症、智能微障兒童，和精神症等。我們相信這是很有潛力的開發領域，也可以因此而將中國傳統的書法藝術學術化、科學化和技術化，給它注入新的面貌、動力和文化意義。這一方面的工作已經展開，不久的將來會有些成果會呈現在讀者的面前，供大家研討和推廣。

參 考 文 獻

墨子經說

荀子天論

唐太宗論筆法

曾文正《曾文正日記》

歐陽詢書法

蔣和《書法正宗》

康里巙巙九生法

蔡邕《筆論》

梁同書《頻羅庵論書》

周星蓮《臨池管見》

王羲之《題衛夫人筆陣圖後》

唐太宗《唐太宗論書》

顏眞卿《述張旭筆法十二意》

黃山谷《論書》

歐陽詢《書論》

程瑤田《書勢》

衛夫人《筆陣圖》

姜夔《續書譜·臨摹》

包世臣《藝舟雙楫》

康有爲《廣藝舟雙楫》

啟功《關於書法墨跡和碑帖》

黃綺《書中五要：觀、臨、養、悟、創》

姚孟起《字學憶參》

潘伯鷹《書法雜論》

解縉《春雨雜述·論學書法》

張懷瓘《玉堂禁經·用筆法》

陳槱《負暄野錄·章友直書》

鄭杓《衍極》卷五

韓方明《授筆要說》

笪重光《書筏》

馮班《鈍吟書要》

朱和羹《臨池心解》

孫過庭《書譜》

宋曹《書法約言》

沈尹默《學書叢話》

書法研究《書法答問》

劉熙載《藝概》

董其昌《評書法》

李世民《指意》

項穆《書法雅言·常變》、《書法雅言》

黃庭堅《論書》

《徐璹筆法》

《王宗炎論書法》

鄭誦先《書法藝術的創造性》

胡小石《書藝略論》

甄予《談孫過庭書法藝術理論》

馬國權《〈書筏〉臆說》

張懷瓘《文字論》

劉英茂《基本心理歷程》，上下冊，臺北：大洋出版社。(1978)

郝經論書，見祝嘉著，《書學格言疏證》，1978， p. 224。

王新德，〈中國失語症患者的失寫研究〉。論文在第三屆國際中國語文的心理學研究研討會上宣讀。香港，1984年7月。

曾志朗 (1984)，〈心理學與中國語文〉。香港中國語文學會專題演講。

高尚仁著：《書法心理學》，東大圖書公司，1986，pp. 131-246;高尚仁 (1991) 書法的心理學研究，見高尚仁、楊中芳合編〈中國人、中國心：傳統篇〉臺北：遠流，pp. 405-457。

安子介，郭可教 (1992)，《漢字科學的新發展》，香港：瑞福 p. 98。

高定國：〈書法操作負荷對大學生大腦兩半球反應時的影響〉。華東師範大學心理學系學士論文，1991。

郭可教等：〈形態異同判斷課題中弱智兒童大腦兩半球功能特點的教育神經心理學的研究〉，《心理科學通訊》，1990年第2期，pp. 6-9。

郭可教、高定國、高尚仁，(1993)〈書法負荷對兒童大腦的激活效應的實驗研究〉，《心理學報》，第四期。pp. 408-414。

高尚仁、林秉華 (1989)「書畫同源」之心理觀點：心理實驗基礎，見楊國樞、黃光國合編《中國人的心理與行為》，臺北：桂冠 pp. 359-381。

A. A. 斯米爾諾夫等著：《心理學的自然科學基礎》。北京，科

學出版社，1984， pp. 138-139。

陳美珍（1990），《智力與測驗》，臺北：大洋出版社。

程法泌、路君約、盧欽銘（1979）《區分性向測驗》，臺北：中國行爲科學社。

Reference

Alexander, C. N., & Boyer, R. W. (1989). Seven states of consciousness: Unfolding the full potential of the cosmic psyche in individual life through Maharishi's Vedic psychology. *Modern Science and Vedic Science*, 2, 324-372.

Atkinson, R. C., & Shiffrin, R. M. (1968). Human memory: A proposed system and its control processes. In K. W. Spence and J. T. Spence(Eds), *The Psychology of Learning and Motivation*(Vol. 2). London: Academic Press.

Baddeley A. D., & Hitch, G. (1974). Working memory. In G. H. Bower (Eds.), *The Psychology of Learning and Motivation, Vol.* 8. New York: Academic Press.

Banquet, J. P. Sailhan, M., Carette, F. & Lucien, M. (1974). EEG analysis of spontaneous and induced states of consciousness. *Revue d'Electroenceplaographie et de Neurophysiologie Clingiue*, 4, 445-453.

Bartlett, F. C. (1932). *Remembering: A Study in Experimental and Social Psychology*. Cambridge: Cambridge University Press.

Biederman, I. & Tsao, Y. C. (1979). On processing Chinese ideographs and English words: Some implications from

stroop-test results. *Cognitive Psychology*, 11, 125-132.

Broadbent, D. E. (1958). *Perception and Communication*. Oxford: Pergamon.

Bruner, J. S., Goodnow, J. J., & Austin, G. A. (1956). *A Study of Thinking*. New York: Wiley.

Busk, J. & Galbraith, G. C. (1975). EEG correlates of vasuomotor practice in man. *Electroencephalography & Clinical Neurophysiology*, 38, 415-422.

Albert Chau, W. L. Henry S. R. Kao, Daniel T. L. Shek, 1986. Writing Time of Double-Character Chinese Words: Effects of Interrupting Writing Responses, *Graphonomics*: *Contemporary Research in Handwriting* H. S. R. Kao, G. P. van Galen, R. Hoosain (eds.) Amsterdam: North-Holland, pp. 273-288.

Crosby, E. C., Humphrey, T. & Laucer, E. W., (1962). *Correlative Anatomy of the Nervous System*, N. Y.: Macmillan.

Davidson R. J., et al. Reaction time measures of interhemispheric transfer time in reading disabled and normal children. *Neuropsychologia*, 28, (5) 471-485, 1990.

Davis, R. C. (1957). Response patterns. *Transactions of New York Academy of Sciences*, 19, 731-739.

Davis, R. C., Buckwald, A. M. & Frankmann, R. W. (1955). Autonomic & Muscular responses and their relation to simple stimuli. *Psychological Monographs*, No. 405.

Easterbrook, J. A. (1959). The effect of emotion on cue utilization and the organization of behavior, *Psychological Review*, 66, 183-201.

Ellis, A. W., & Young, A. W. (1988). *Human Cognitive Neuropsychology*. London: Lawrence Erlbaum Associates Ltd.

Eysenck, M. W., & Keane, M. T. (in press). *Cognitive Psychology*: *A Student's Handbook*. London: Lawrence Erlbaum Associates Ltd.

Eysenk, H. J., Arnold, W. W., & Meili, E. (Ed.) (1973). *Encyclopaedia of Psychology*. Reprinted in Taipei.

Feyerabend, P. (1975). *-Against Method*: *Outline of An Anarchist Theory of Knowledge*. London: New Left Books.

Galin, D. and Ornstein, R. (1972). Lateral specialisation of cognitive mode: II EEG frequency analysis. *Psychophysiology*, 2, 576-578.

Gardner, H. (1985). *The Mind's New Science*. New York: Basic Books.

Gentner D. R. (1983). The acquisition of typewriting skill. *Acta Psychologica*, 54, 233-248.

Gerard P. Van Galen, Mary M. Smyth, Ruud G. J. Meulenbroek & Henk Hylkema (1989). The Role of Short-Term Memory and the Motor Buffer in Handwriting Under Visual and Non-Visual Guidance. In Plammondon, R, Suen, C. Y. & Simner, M., (Editors), *Computer Recognition and*

Human Production of Handwriting. Singapore: World Scientific. 253-272.

Glencross, D. J. (1980). Levels and strategies of response organisation. In G. E. Stelmach & J. Requin (Eds.). *Tutorials in Motor Behavior*. Amsterdam: North Holland.

Goodnow, J., Friedman, S.L., Bernbaum, M., & Lehman, E. B. (1973). Direction and sequence in copying: The learning to writing in English and Hebrew. *Journal of Cross-Cultural Psychology*, 4, 263-282.

Gopher, D., & Sanders, A.F. (1984). S-Oh-R: Oh Stages! Oh Resources! In W. Prinz & A.F. Sanders (Eds.), *Cognitive and Motor Processes*. New York: Springer-Verlag.

Guo Kejiao, Henry S.R. Kao. Effect of calligraphy writing on cognitive processing in the two hemispheres. *Motor Control of Handwriting*. IN G. E. Stelmach, (ed.) 1991. Templ: UNIV. of Ariz.

Guo, K., & Kao, H.S.R. (1991). Effect of Calligraphy Writing on Cognitive Processing in the Two Hemispheres, pp. 30-32. In G.E. Stelmach (Editor), *Motor Control of Handwriting*: *Preceedings of the 5th Handwriting Conference of the International Graphonomics Society*, October 27-30, 1991, Tempe, Arizona.

Haland, K. Y. & Delaney, H.D., (1980). Motor deficits after left or right hemisphere damage due to stroke or tumor. *Neuropsychologia*, 19, 17-27.

Hatta, T. & Dimond, J. (1980). Comparison of lateral differences for digit and random from recognition in Japanese and Westeners. *Journal of Experimental Psychology: Human Perception and Performance*, 6, 368-374.

Hatta, T. & Dimond, S.J. (1981). The differential interference effects of environmental sounds on spoken speech in Japanese and British people. *Brain and Language*, 13, 259-289.

Henry, F.M. & Rogers, D.E. (1960). Increased response latency for complicated movements and a memory-drum theory of neuromotor reaction. *Research Quarterly*, 31, 448-458.

Hockey, G. R. J. (1973). Changes in information selection patterns in multi-source monitoring as a function of induced arousal shifts. *Journal of Experimental Psychology*, 101, 35-42.

Hockey, G. R. J., Coles, M. G. H., & Gaillard, A. W. K. (1986). Energetics issues in research on human information processing in G. R. J. Hockey, A. W. K. Gaillard, & M. G. H. Coles (Eds.), *Energetics and Human Information Processing*. Dordrecht: Martinus Nijhoff Publishers, 3-21.

Hoosain, R. (1984). Experiments on digits spans in the Chinese and English languages. In Kao, H. S. R. & Hoosain, R. (Eds.) *Psychological Studies of the Chinese Language*, Hong Kong: The Chinese Language Society of Hong Kong.

Hulstijn, W., & Van Galen, G. P. (1983). Programming in handwriting: Reaction time and movement time as a

function of sequence length. *Acta Psychologica*, 54, 23-49.

Israel, J.B. Chesney, G. L., Wickens, C.D., & Donchin, E. (1980). P300 and tracking difficulty: Evidence for multiple resources in dual-task performance. *Psychophysiology*, 17 (3), 259-273.

James, W. (1890). *Principles of Psychology*. New York: Holt.

Jennings, J. R., & Woods, C. C. (1976). The E-adjustment procedure for repeated-measures analysis of variance. *Psychophysiology*, 13(3), 277-278.

Jenning, J.R. (1986). Do cardiovascular changes indicate energetic support of information processing? In G. R. J. Hockey, A. W.K. Gaillard, & M.G.H. Coles (Eds.), *Energetics and Human Information Processing*. Dordrecht: Martinus Nijhoff Publishers, 199-216.

Jensen A.R. Reed T. E: Simple reaction time as a suppressor variable in the chronometric study of intelligence. *Intelligence*. 14, 375-388, 1990.

Jensen, A. (1980). *Bias in Mental Testing*. New York: MacMillan.

Johnson, L. C. and Lubin, A., (1972). "On Planning Psychophysiological Experiments: Design, Measurement, and Analysis", IN N. S. Greenfield and R. A. Sternback, editors, *Handbook of Psychophysiology*, New York: Holt, Rhinchart & Winston.

Kahneman, D. (1973). *Attention and Effort*. N.J.: Prentice

Hall.

Kaminsky, S. & Power, R. (1981). Remediation of handwriting difficulties: a practical approach. *Academic Therapy*, 17 (1), 19-25.

Kao H.S.R., & Shek, D.T.L. (1986). Modes of handwriting controls in Chinese calligraphy: Some psychophysiological explorations. In H. S. R. Kao & R. Hoosain (Eds.), *Psychology, Linguistics and the Chinese Language*. Hong Kong: Centre of Asian Studies, University of Hong Kong.

Kao, H. S. R. (1979). Differential effects of writing instruments on handwriting performance. *Acta Psychologica Taiwanica*, 21, 9-13.

Kao, H. S. R. (1982). Psychological research on Chinese Language, 1982-1981. In Kao, H. S. R. and Cheng, C. M. (Editors). *Psychological Aspects of the Chinese Language*, Taipei: Wenhe Publishing Company, pp. 1-48.

Kao, H. S. R. (1982). Psychophysiological responses in Chinese calligraphy. In Kao, H.S.R. and Cheng, C. M. (Editors). *Psychological Aspects of the Chinese Language*, pp. 257-294. Taipei: Wenhe Publishing Company.

Kao. H. S. R. (1983). Progressive motion variability in hand writing tasks. *Acta Psychologica*. 54, 149-159.

Kao, H. S. R. (1984). Orthography and handwriting: A study of Chinese and English. In H. S. R. Kao and R. Hoosain (Eds.), *Psychological Studies of the Chinese Language*.

Hong Kong: Chinese Language Society of Hong Kong.

Kao, H. S. R. (1984). Progressive motion variability in handwriting tasks. In A. J. W. M. Thomassen, P. J. G. Keuss & G. P. van Galen (Eds.), *Motor Aspects of Handwriting* (pp. 149-160). Amsterdam: North-Holland.

Kao, H. S. R. (1986). *Psychology of Chinese Calligraphy.* Taipei: Great Eastern, pp. 310.

Kao, H. S. R., Lam, P. W., & Robinson, L. (1988). Psychophysiological correlates of perceptual-motor variations in Chinese writing and drawing tasks. *XXIV International Congress of Psychology*, August 1988, Sydney, Australia.

Kao, H. S. R., Lam, P. W., & Robinson, L. (1988). Effects of tip size variation of Chinese brushes on handwriting. *XXIV International Congress of Psychology*, August 1988, Sydney, Australia.

Kao, H. S. R., Lam, P. W., & Robinson, L. (1988). Tonal differentiation of Chinese character writing using different brushes. *XXIV International Congress of Psychology*, August 1988, Sydney, Australia.

Kao. H. S. R., Lam, P. W., & Shek, D. T. L. (1985). Different modes of handwriting control: Some physiological evidence: *Chinese Journal of Psychology*, 27(1), 49-63.

Kao, H. S. R., Lam, P. W., Guo, N. F., & Shek, D. T. L. (1984). Chinese calligraphy and heartrate reduction: An exploratory study. In H. S. R. Kao, & R. Hoosain

(Eds.), *Psychological Studies of the Chinees Language*. HongKong: The Chinese Language Society of Hong Kong: 137-150.

Kao, H. S. R., Mak, P. H., & Lam, P. W. (1986). Handwriting pressure: Effects of task complexity, control mode and orthographic differences. In H. S. R. Kao, G. P. Van Galen, & R. Hoosain (Eds.), *Graphonomics: Contemporary research in handwriting*. Amsterdam: North-Holland.

Kao, H. S. R., Shek, D. T., & Lee, E. S. P. (1983). Control modes and task complexity in tracing and handwriting performance. *Acta Psychologica*, 54, 69-77.

Kao, H. S. R., Shek, D. T. L., Chau, A. W. L., & Lam, P. W. (1986). An exploratory study of the EEG activities accompanying Chinese calligraphy writing. In H. S. R. Kao & R. Hoosain (Eds.), *Linguistics, Psychology and the Chinese Language*. Hong Kong: University of Hong Kong.

Kao, H. S. R., Smith, K. U. & Knutson, R. (1969). Experimental cybernetic analysis of handwriting and penpoint design. *Ergonomics*, 12(3), 453-458.

Keele, S. W. (1968). Movement control in skilled motor Performances. *Psychological Bulletin*, 70, 387-403.

Keele, S. W. (1981). Behavioral analysis of movement. In V. B. Brooks (vol. Ed.), *Handbook of Physiology: Section 1: The Nervous System; Volume II: Motor Control, Part 2*. Baltimore: American Physiological Society (distributed

by Williams & Wilkens).

Keele, S. W. (1981). Behaviour analysis of motor control. In V. B. Brooks (Eds.), *Handbook of Physiology: Vol. III: Motor Control*. American Physiological Society.

Kelso, J. A. S. (1982). The process approach to understanding human motor behaviour: An introduction. In J. A. Scott Kelso (Ed.), *Human Motor Behaviour: An Introduction*. New Jersey: Lawrence Erlbaum Associates, Inc., 3-19.

Lacey, J. I. (1959). Psychophysiological approaches to the evaluation of psychotherapeutic process and outcome. In E. A. Rubinstein & M. B. Parloff (Eds.), *Research in Psychotheraphy*. Washington, DC: American Psychological Association.

Lachman, R., Lachman, J. L., & Butterfield, E. C. (1979). *Cognitive Psychology and Information Processing*. Hillsdale, NJ: Lawrence Erlbaum Associates Ltd.

Lam Ping Wah (林秉華) (1995). Effect of stimulus variations on graphonomic performance: A perceptual-cognitive-motor approach. M. Soc. Sc. Thesis. Univ. of Hong Kong.

Larson G. E., et al.: Reaction time variability and intelligence: A "Worst performance" analysis of individual differences. *Intelligence*, 14, 309-325, 1990.

Liepmann, H. (1913). Motor aphasia, anarthria and apraxia. *Transactions of the 17th Int'l Congress of Medicine*. London, Section, XI, Part 2, 97-106.

Liu, I., Chuang, C. & Wang, S. (1975). *Frequency Count of 40000 Chinese Words*. Taipei: Lucky.

Lynn, R. (1966). *Attention, Arousal and the Orientation Reaction*, Oxford: Pergamon Press.

Marcie, P. & Hecaen, H. (1979). Agraphia: Writing disorders associated with unilateral cortical lesions. In K. M. Heilman and E. Valeustein (Eds.) *Clinical Neuropsychology*. Oxford: Oxford University Press, 92-127.

Margolin, D. I. & Wing, A. M. (1983). Agraphia and micrographia: clinical manifestations of motor programming and performance disorders. *Acta Psychologica*, 54(1-3), 263-284.

Matthews G., et al.: IQ and choice reaction time: An information processing analysis. *Intelligence*, 13, 299-317, 1990.

Michael W. Eysenck (1990). *The Blackwell Dictionary of Cognitive Psychology*. London: Basil Blackwell.

Morasso, P., and Mussa Ivaldi, F. A. (1987). Computational models of handwriting. In R. Plamondon, C. Y. Suen, & G. Poulin (Eds.), *Proceedings of the Third International Symposium on Handwriting and Computer Applications*. Montreal, Canada, July 20-23, 1987, 8-10.

Moray, N. (1967). Where is capacity limited? A survey and a model. In A. F. Sanders (Ed.), *Attention and Performance I*. Amsterdam: North-Holland.

Norman, D., & Bobrow, D. (1975). On data-limited and resource-limited processes. *Cognitive Psychology*, 7, 44-66.

Notterman, J. M. (1953). Experimental anxiety and a conditioned heart rate response in human beings. *Transactions of the New York Academy of Sciences*, 16, 24-33.

Pew, R. W. (1966). Acquisition of hierarchical control over the temporal organisation of a skill. *Journal of Experimental Psychology*, 71, 764-771.

Pew, R. W. (1984). A distributed processing view of human motor control. In W. Prinz and A. F. Sanders (Eds.) *Cognition and Motor Processes*, Berlin: Springer-VerLag.

Plamondon, R. (1987). What does differential geometry tell us about handwriting generation. In R. Plamondon, C. Y. Suen, & G. Poulin (Eds.), *Proceedings of the Third International Symposium on Handwriting and Computer Applications*. Montreal, Canada, July 20-23, 1987, 11-13.

Popper, K. R. (1972). *Objective Knowledge*. Oxford: Oxford University Press.

Rarick, G. L. & Harris, T. L. (1963). Physiological and motor correlates of handwriting legibility. In Herrick, V. E. (Ed.) *New Horizons for Research in Handwriting*, Madison: Univ. of Wisconsin Press, 159-184.

Roediger, H. L. (1980). Memory metaphors in cognitive psychology. *Memory & Cognition*, 8, 231-246.

Rosenbaum, D. A., & Saltzman, E. (1984). A motor-program model. In W. Prinz & A. F. Sanders (Eds.). *Cognition and Motor Processes*. Berlin: Springer-Verlag.

Rumelhart, D. E. (Ed.). (1977). *Human Information Processing*. New York: John Wiley & Sons, p. 306.

Schmidt R. A. (1982). *Motor Control and Learning*: *A Behavioral Approach*. Ill. Human Kinetics Publishers.

Schmidt, R. A. (1975). A schemata theory of discrete motor skill learning. *Psychological Review*, 82, 225-260.

Schmidt, R. A. (1976) Control processes in motor skills. *Exercise and Sport Sciences Reviews*, 4, 229-261.

Schmidt, R. A. (1976). The schema as a solution to some persistent problems in motor learning theory. In G. E. Stelmach (Eds.), *Motor Control: Issues and Trends*. New York: Academic Press.

Schmidt, R. A. (1982). *Motor Control and Learning*: *A Behavioral Emphasis*. Champaign, Illinois: Human Kinetics Publishers.

Schomaker, L., Thomassen, A. J. W. M., & Teulings, H. L. H. M. (1987). A computational model of cursive handwriting. In R. Plamondon, C. Y. Suen, & G. Poulin (Eds.), *Proceedings of the Third International Symposium on Handwriting and Computer Applications*. Montreal, Canada, July 20-23, 1987, 5-7.

Sharpless, S. & Jasper, H. (1956). Habituation of the arousal reaction. *Brain*, 79, 655-680.

Shek, Daniel T. L. Henry S. R. Kao, Albert W. L. Chau, 1986, Attentional Resources Allocation Process in Different

Modes of Handwriting Control, *Graphonomics*: *Contemporary Research in Handwriting* H.S.R. Kao, G.P. Van Galen, R. Hoosain (eds.) Amsterdam: North-Holland, pp. 289-304.

Shigehisa T. (1991). Reaction time and intelligence in Japanese children. *International Journal of Psychology*, 26, (2) 195-202.

Siddle, D.A.T. and Turpin, G. (Eds.) (1980). "Measurement, Quantification, and Analysis of Cardiac Activity", *Techniques of Psychophysiology*, eds. I. Martin and P. H. Venables. Chichester: Wiley.

Simon, H.A. (1980). Cognitive science: The newest science of the artificial. *Cognitive Science*, 4, 33-46.

Smith, K.U. & Smith, W. M. (1962). *Perception and Motion*. Philadelphia: Saunders.

Smith, K. U., & Murphy, T. J. (1963). Sensory feedback mechanisms of handwriting motions and their neurogeometric basis. In V.E. Herrick (Ed.), *New Horizons for Research in Handwriting*. Madison, WI: University of Wisconsin Press, 111-156.

Snodgrass, J.G. & Vanderwart, M. (1980). A standardized set of 260 pictures: Norms for name agreement, image agreement, familiarity, and visual complexity. *Journal of Experimental Psychology: Human Learning and Memory*, 6, 174-215.

Sokolov, E. N. (1963a). *Perception and the Conditioned Reflex.* Oxford: Pergamon Press.

Sokolov, E. N. (1963b). Higher nervous functions: the orienting reflex, *Annual Review of Physiology.*

Stelmach, G. E. & Hughs, B. G. (1984) Cognitivism, and future theories of action: some basic issues. In Prinz, W. & Sanders, A. F. (Eds.) *Cognition and Motor Processes,* Berlin: Springer-VerLag.

Stelmach, G. E. (1982). Information-processing framework for understanding human motor behavior. In J. A. Scott Kelso (Ed.), *Human Motor Behavior: An Introduction.* New Jersey: Lawrence Erlbaum Associates, Inc., 63-91.

Stelmach, G. E. (Ed.). (1978). *Information Processing in Motor Control and Learning.* New York: Academic Press, p. 315.

Stelmach, G. E., & Chau, A. W. (1987). Future directions in handwriting research from the cognitive and motor perspective. In R. Plamondon, C. Y. Suen, & G. Poulin (Eds.), *Proceedings of the Third International Symposium on Handwriting and Computer Applications.* Montreal, Canada, July 20-23, 1987, 100-101.

Stelmach, G. E., & Diggles, V. (1982). Control theories in motor behaviour. *Acta Psychologica,* 50, 83-105.

Sternberg, S., Monsell, S., Knoll, R. L., & Wright, C. E. (1978). The latency and duration of rapid movement seque

nces: Comparisons of speech and typewriting. In G. E. Stelmach (Ed.). *Information Processing in Notor Control and Learning* (pp. 117-152). New York: Academic Press.

Teichner, W. H. Interaction of behavioral and physiological stress reactions. *Psychological Review*, 75 (4), 271-291.

Thomassen, A. J. W. M., Keuss, P. J. G. & van Galen, G. P. (Ed.). (1984). *Motor Aspects of Handwriting: Approaches to Movement in Graphic Behavior.* Amsterdam: Elsevier Science Publishers B. V., p. 354.

Thomassen, A. J. W. M., Keuss, P. J. G. & Van Galen, G. P. (1984). (Eds.) *Motor Aspects of Handwriting*, Amsterdam: North-Holland.

Tolman, E. C. (1932). *Purposive Behavior in Animals and Men.* New York: Appleton-Century-Crofts.

Truex, R. C. (1959). *Strong & Shuyn's Human Neuroanatomy*, Baltimore: Williams and Walkins, 441-467.

Tsao, Y. C. & Wu, M. F. (1981). Stroop Interference: Hemispheric difference in Chinese speakers. *Brain & Language*, 13, 372-378.

Tzeng, O. J. L., & Hung, D. L. (1988). Cerebral organization: Clues 033 from scriptal effects on lateralization. In I. M. Liu, H. C. Chen, & M. J. Chen (Eds.), *Cognitive aspects of the Chinese Language.* Hong Kong: Asian Research Service, 119-140.

Tzeng, O. J. L., Hung D. L., Cotton B. and Wang W. S. Y. (1979). Visual lateralization effect in reading Chinese characters. *Nature*, 282, 499-501.

Van Galen, G. P., & Teulings, H. L. (1983). The independent monitoring of form and scale factors in handwriting. *Acta Psychologica*, 54, 9-22.

Van Galen, G. P., & Teulings, H. L. H. M. (1983). The independent monitoring of form and scale factors in handwriting. *Acta Psychologica*, 54, 9-22.

Vernon P. A. & Kantor: (1986). Reaction time correlations with intelligence test scores obtained under either timed or untimed conditions. *Intelligence*, 10, 315-330.

Warburton, D. M. (1979). Physiological aspects of information processing and stress. In V. Hamilton & D. M. Warburton (Eds.), *Human Stress and Cognition*: *An Information Processing Approach*. New York: Wiley.

Wickens, C. D. (1980). The processing resource demands of failure detection in dynamic systems. *Journal of Experimental Psychology*: *Human Perception and Performance*, 7, 564-577.

Wilson, D. M. (1961). The central nervous control of flight in a locust. *Journal of Experimental Biology*, 38, 471-490.

Wing, A. M. (1979). Variability in handwritten characters. *Visible Language*, Winter, XIII 3, 283-298.

Wong, C. M. (1982). Handwriting pressure of Chinese and

English: An exploratory investigation. *Undergraduate Thesis*, University of Hong Kong, Hong Kong.

滄海叢刊書目（二）

國學類

哲學類

— 1 —

— 2 —

社會科學類

		
懷聖集	鄭彥棻	著
周世輔回憶錄	周世輔	著
三生有幸	吳相湘	著
孤兒心影錄	張國柱	著
我這半生	毛振翔	著
我是依然苦鬥人	毛振翔	著
八十憶雙親、師友雜憶（合刊）	錢穆	著
鳥啼鳳鳴有餘聲	陶百川	著

語文類

		
訓詁通論	吳孟復	著
標點符號研究	楊遠	著
入聲字箋論	陳慧劍	著
翻譯偶語	黃文範	著
翻譯新語	黃文範	著
中文排列方式析論	司琦	著
杜詩品評	楊慧傑	著
詩中的李白	楊慧傑	著
寒山子研究	陳慧劍	著
司空圖新論	王潤華	著
詩情與幽境——唐代文人的園林生活	侯迺慧	著
歐陽修詩本義研究	裴普賢	著
品詩吟詩	邱燮友	著
談詩錄	方祖燊	著
情趣詩話	楊光治	著
歌鼓湘靈——楚詩詞藝術欣賞	李元洛	著
中國文學鑑賞舉隅	黃慶萱、許家鶯	著
中國文學縱橫論	黃維樑	著
古典今論	唐翼明	著
亭林詩考索	潘重規	著
浮士德研究	劉安雲	譯
蘇忍尼辛選集	李辰冬	譯
文學欣賞的靈魂	劉述先	著
小說創作論	羅盤	著
借鏡與類比	何冠驥	著
情愛與文學	周伯乃	著

美術類

音樂與我　　　　　　　　　　　　　　　趙　琴　著

爐邊閒話　　　　　　　　　　　　　　　李抱忱　著

琴臺碎語　　　　　　　　　　　　　　　黃友棣　著

音樂隨筆　　　　　　　　　　　　　　　趙　琴　著

樂林蓽露　　　　　　　　　　　　　　　黃友棣　著

樂谷鳴泉　　　　　　　　　　　　　　　黃友棣　著

樂韻飄香　　　　　　　　　　　　　　　黃友棣　著

弘一大師歌曲集　　　　　　　　　　　　錢仁康　編著

立體造型基本設計　　　　　　　　　　　張長傑　著

工藝材料　　　　　　　　　　　　　　　李鈞棫　著

裝飾工藝　　　　　　　　　　　　　　　張長傑　著

現代工學與安全　　　　　　　　　　　　劉其偉　著

人體工藝概論　　　　　　　　　　　　　張長傑　著

藤竹工　　　　　　　　　　　　　　　　張長傑　著

石膏工藝　　　　　　　　　　　　　　　李鈞棫　著

色彩基礎　　　　　　　　　　　　　　　何耀宗　著

當代藝術采風　　　　　　　　　　　　　王保雲　著

都市計畫概論　　　　　　　　　　　　　王紀鯤　著

建築設計方法　　　　　　　　　　　　　陳政雄　著

建築鋼屋架結構設計　　　　　　　　　　王萬雄　著

古典與象徵的界限
　　——法國象徵主義畫家莫侯及其詩人寓意畫　李明明　著

滄海美術叢書

五月與東方——中國美術現代化運動在戰後
　臺灣之發展（1945～1970）　　　　　　蕭瓊瑞　著

中國繪畫思想史　　　　　　　　　　　　高木森　著

藝術史學的基礎　　　　　　　　曾　堉、葉劉天增　譯

唐畫詩中看　　　　　　　　　　　　　　王伯敏　著

馬王堆傳奇　　　　　　　　　　　　　　侯　良　著

藝術與拍賣　　　　　　　　　　　　　　施叔青　著

推翻前人　　　　　　　　　　　　　　　施叔青　著